U0122321

当代实力书家讲坛

墓誌書法審美與臨創十講

于明诠 著

上海书画出版社

策划寄语

王立翔

中国进行的改革开放，不仅使中国的社会发生了重大变化，也促使了书法这门古老的传统艺术在当代复苏，并因广大民众的积极参与而走向繁荣。经过了四十多年的发展，我们回顾这段历程，还是可以观照出其中很多的不同。尤其是在进入新世纪以后，这种不同分化得尤为鲜明。择要而言，可归结为这样三点：其一，是原来以书斋为中心的书家生活走向了社会，走向了展厅，走向了各种新型交流平台（包括当今的网络）；其二，是受传统教育深刻影响的老一代书家先后离世，出生在中华人民共和国成立后的书家，接受新型教育，则以自己的方式走向当今书法的舞台；其三，以是否从事书法职业工作为分野，出现了所谓职业（专业）和业余两大群体。这些变化，其实是在喻示着书法艺术已经发生了划时代的变化，而当今的时代更是为书法创作和研究创造了前所未有的条件和格局。因此，在此大背景下，书坛虽然常被人诟病乱象丛生，但也涌现出了一批有成就有口碑的书家，他们活跃在当今书坛，以勤奋的探索和成熟的个人书风赢得大家首肯和关注，我们称之为实力派书家，他们正担纲起显示当今书坛成就建树和引领发展风向标的重要作用。

能冠为实力之称的书家，或被期为具有这样三种特质：其一，有长期的书法实践，积累了深厚的传统功力；其二，形成了较为成熟而独具的个人书风；其三，具有较为深厚的文化修养和艺术才情，并具备了一定有创新意义的理论探索。拥有这些特质的书家毫无疑问是当代书家中的精英，他们素养深厚，思考独立，敢于创新，是时代的佼佼者。

实力书家的创作变动，堪称是"时代之风"。他们不仅在书案砚海刻苦勤奋，也在时代的影响下探索着对书法艺术的当代理解，这其中既有传统文

化的信仰，又不乏冲破固有模式的努力；既充满着对书法本体的价值关怀，又蕴藏着不可按耐的创新活力；既呈现出对现代审美的步步追寻，又体现了对历史传承的种种反思。他们中不乏书法创作与理论思考齐头并进者，创作实践之外，还积极以语言文字来表达学习、实践中的思考和沉淀，记录各自对于书法的心得及心境。而当代书坛的一大问题，无可避讳的是书家的理论素养亟待提升。作为有追求有担当的当代书坛实力书家，应该瞻望书法发展的前景，以他们的创作实践和学术思考来回应当今书法界的追问和关切，去解答今人在书法学习、创作、审美上的疑惑。

基于此，我们策划了"当代实力书家讲坛"系列，希望搭建一个当代书家与读者对话交流的平台，以轻松但不浅薄的方式，帮助读者解决书法学习、创作过程中的各种问题。同时，也希望借此推动书家去突破创作与理论建设间的隔阂。基于这样的缘起，本系列将形成一个鲜明的特色，即我们邀请的这些实力派书家将重点阐释他们对"技"与"道"等命题的认识，这对今天书法学习者来说，或许尤具有指导意义。

当代学习和探寻书法艺术的方式愈来愈趋向多元，而这其中有成就的精英书家的作用显得尤为重要。我们的前辈如沈尹默、陆维钊、沙孟海、启功等先生，都以循循善诱的讲座、授课的方式培养了大批书法人才，大大推进了书法的创作和学科建设，起到了接续传统、开启新时代的重要作用。当今有担当的实力书家理应接过旗帜，以他们总结而得的经验，找到擅长的表达方式，来促进今天书法事业的进一步发展。希望未来会有更多的实力派书家汇聚于此，共同谈艺论道。这个讲坛，将进一步展现他们多面而精彩的艺术风貌和思想魅力，帮助他们闪耀于当代书法绚烂的星空。

2020年7月19日

目　录

第一讲　墓志源流、形制演变与墓志铭文

　　清代乾嘉时期，考据之风大兴，学者书家们竞相搜罗古代碑刻志石及青铜鼎彝，醉心于研究金石之学。后来由于阮元、包世臣及康有为等人的大力提倡推扬，在书法史上形成了一个势头强劲的碑学运动，尊碑抑帖一时成为潮流。碑学是与帖学相对应的一个概念，具体说就是关于研究考订碑刻源流、时代、体制、拓本真伪和文字内容等的学问，也称碑版学。同时，碑学也指崇尚碑刻的书派，同样与作为书派的"帖学"相对。碑学为北派，帖学为南派。清嘉庆、道光以前，书法崇尚法帖，自阮元提出"南北书派论"，包世臣、康有为等继起提倡北碑，贬抑南帖，因之崇碑之风一时大盛。这种对先民碑刻志石的推崇与标举，无疑对元明以降日趋靡弱的帖学书风起到了振拔与反拨的作用。三百年来，书法艺术的发展波澜壮阔，流派纷呈，大家辈出。其原因固然很多，但阮、包及康氏碑学理论与实践的推动作用自然功不可没。在碑学这个大系统中，墓志则又是一个相对完整而又十分丰富的子系统。滥觞于两汉、成熟于北朝、大盛于隋唐的墓志书法，其数量之众多，风格之繁杂，书刻之精美，令人叹为观止。其中一些墓志中的经典名品，已成为今天我们学习书法必须临写的楷书范本，成为我们理解隋唐楷法及上窥魏晋书风的不二法门。

　　墓志，也称"墓志铭"或"埋铭""圹铭""圹志""葬志"等。简单地说，就是记载和标识墓主身份及墓址的物件，作为墓主的附葬品，入葬时同主人棺椁一起埋于墓穴中。多数墓志为石质，也有砖、坯、陶及瓷质等。典型的墓志为石质方形，上面刻写墓主姓氏、世禄、官职及生平事迹、卒葬年月等。另外，志石上面往往还覆盖一块斗方块石以保护志石文字不受损

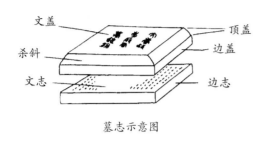

墓志示意图

坏，此为"志盖"。志盖覆斗顶面则以篆书或隶书刻写墓主姓名、官职及时代。志盖上面的四个斜面也往往凿刻一些复杂的纹饰。如左图就是典型的墓志示意图。

一、明旌与刑徒砖

关于墓志的起源，历来众说纷纭。清代学者叶昌炽认为墓志始于西汉；罗振玉、马衡等人认为墓志最早出现于东汉；而顾炎武、端方等认为墓志始于南朝。显然，清代学者的结论是根据当时所见前人记载著述及亲见墓志实物或墓志拓本所得出的，这就必然受到当时墓志出土情况的限制。清末民国以降，墓志大量出土，仅1949年后，全国范围内出土墓志就数以千计。特别是1979年秦刑徒砖瓦的出土，使人们对墓志又有了新的认识。有学者提出，这些随葬的刑徒砖瓦上面刻记着死者的姓名、籍贯、爵位及身份名称等，应视为目前所发现最早的墓志。当然，若追本溯源，墓志最早应起源于周代的"明旌"。明旌是当时的丧具之一，用丝帛织成，上面写记死者名姓及身份或画其像，出殡时作为信幡在棺前张举，入葬后则覆盖于棺椁之上，并一起埋于墓穴中。明旌或说信幡作为丧具的习俗，至今在民间依然存在。严格说来，其与后来的墓志用意并不完全相同。因此，它只是后来设立墓志的缘起，但还不能完全等同于

《姚孝经砖志》

后来的墓志。而认为秦代刑徒砖瓦是目前所发现最早的墓志则似乎更有道理，尽管它与后来墓志在形制、文字内容等方面有所不同，但都是刻写墓主姓名、官职、身份及埋葬墓址并随墓主附葬的，作用意义基本相同。若从典型意义来看，1990年河南偃师出土的《姚孝经砖志》（73）是我国目前发现最早的砖质墓志，而1929年洛阳出土的《马姜墓志》（106）是我国目前发现最早的石质墓志。

二、墓、坟与墓室刻文

作为对墓主的纪念或对墓址的标识，何以不矗立墓外而埋于墓内呢？这就是墓志与墓碑的区别了。我们通常将"坟"与"墓"并称，但两者是有区别的。"墓"是指人去世后所葬埋的墓穴，而"坟"则是指墓上隆起的土堆、土丘。按商周时代的丧葬习俗，即使王侯贵族死后也只是有墓而无坟。《周易·系辞下》里说上古墓葬"不封不树"即是此意。东汉崔寔《政论》说："古者墓而不坟，文、武之兆与平地齐。"就是说周文王和周武王之墓也一样与平地齐整，这说明当时确实没有墓上起坟的制度习俗，而用于标识墓主姓名身份及墓址的便是前面所介绍的"明旌"。营筑坟丘进行墓祭的礼俗最早见于春秋时代，《礼记·檀弓》曾记录孔子为父母起坟墓祭一段言论，孔子说："吾闻之，古也墓而不坟。今丘也，东西南北之人也，不可以弗识也，于是封之，崇四尺。"可见，孔子知道上古有"墓而不坟"的制度风俗，他之所以要为自己父母筑起高四尺的坟丘，是因为自己是东西南北四处奔波的人，以免对父母祭拜时找不准墓址。由孔子此语推测，此时开始有了墓祭风俗，因为在上古时期，后人对先人的祭拜仪式只能在宗祠举行。这种墓祭的典礼与风俗始于春秋而盛行于汉，当时称"上冢"或"上墓"，其意与我们现代"上坟""扫墓"大致相近。

据史料载，春秋战国时期，棺椁入葬时，墓穴旁边往往设有一种类似今之轳辘的支架，用绳索借助此架徐徐将棺椁送入墓穴。这种支架或木质或石质，用毕随棺椁一起埋于墓穴。随着墓祭风俗的渐次盛行，后来这种支架一律采用石质，上面刻写墓主姓氏、官职及卒葬年月等，不再埋入墓穴之内而是立于坟前，这便是后来墓碑的雏形。最早的墓碑与石桩、石柱相类，如现存山东

《麃孝禹碑》

博物馆的《麃孝禹碑》，凿刻于西汉河平三年即公元前26年，碑高1.45米，圭状，上刻"平邑侯里麃孝禹"，此为我国现存最早的墓碑。当时墓碑一般有圭首和圜首两类，圜首碑往往刻有三道晕，以象征墓碑用于引棺入圹的绳索之纹。也有的墓碑上端带有圆形穿孔，称为"碑穿"，就是当初棺椁下葬时拴系绳索所用。汉代墓祭之风盛行，特别到了东汉，王公贵族的茔域制度发展得十分完备，亡者均按辈分长幼依次排列墓位，墓上起筑高坟大冢，种植松柏，坟前筑神道，树立神道碑，修建神道阙，墓碑的雕凿也愈加精致，这一形制因此也固定下来。但墓碑形制的完善固定并没有取代墓穴内的标识，作为丝织物的墓内标识物件"明旌"依然存在，其形制、质料、文字内容也随着时间的推移而悄悄地发生变化。至秦代，墓内除埋有"明旌"外，也出现了"砖志"和"瓦志"，上面或写或刻有关于死者姓名身份的简要文字，如前面所述秦代刑徒砖铭。至汉代，具有识墓作用的刻石文字多出现于墓门、主室墓柱、墓壁及画像石的边框处。

如1987年河南唐河新店新莽时期画像石墓内刻文"郁平大尹冯君孺人始建国天凤五年十月十柒日癸巳葬，千岁不发"。文字内容虽简短，但与后来墓志文字已颇为相类。东汉时，许多墓内又出现了在石椁和黄肠石上所凿刻的铭文，如东汉郭仲理、郭季妃石椁分别刻有"故雁门阴馆丞西河圜阳郭仲理之椁""西河圜阳郭季妃之椁"，西晋冯恭石椁的题字为"晋故太康三年二月三日己酉赵国高邑导官令大中大夫冯恭字元恪"，另外还刻有冯恭诸子之名。这类题字已与当时许多单设的墓志几乎一样了。因此，随着丧葬制度与祭墓风俗的发展演化，一方面，墓外之墓碑形制趋于固定完善；另一方面，墓内之墓志不仅没有

被墓碑所取代，还逐渐演化为另一种特殊的墓葬标识。墓碑与墓志仿佛一对孪生兄弟，同源却不同形。

三、柩铭、神座与墓志形制的渐趋统一

三国两晋时代出现了独立意义上的墓志——柩铭、神座，因此这一时期被称为真正意义上的墓志产生期或转型期。

所谓柩铭、神座，其形状与墓碑相类似，石质，圭形或碑形，所刻写的文字内容或简或繁，规格一般较小，埋于墓内。如民国初期，河南洛阳同时出土的《鲍捐神座》和《鲍寄神座》，神座亦称神坐，为神主牌位。从文献记载可知，晋代以前墓室中有设立神座的制度，以后则逐渐消失了。由于这些神座设在墓内，且刻记墓主姓名爵里等，故将其归入墓志类。出土的同期柩铭有《贾充妻郭槐柩铭》（296）、《武威将军魏雏柩铭》等，有的不称"神座""柩铭"，而称"碑"，如《徐夫人菅洛碑》（291）、《处士成晃碑》（291）、《晋中书侍郎荀岳碑》（295）等，均为碑形石质，或圭首或圜首，直立于墓室内，铭文体例也与汉墓碑大略相同，故亦归墓志类。形同墓碑，而又何以不立于墓外却埋入墓室之内呢？这要从汉末禁碑之风谈起。

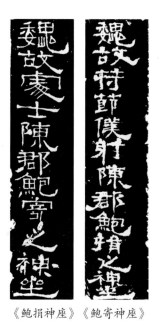

《鲍捐神座》《鲍寄神座》

《贾充妻郭槐柩铭》

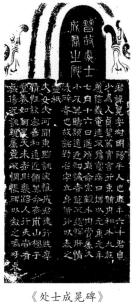

《处士成晃碑》

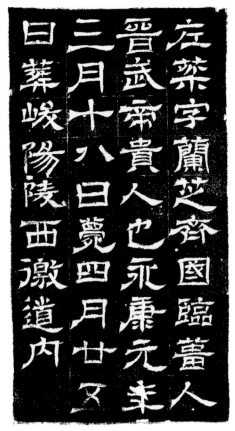

《左棻墓志》

如前所述，汉代筑坟立碑之风大盛，尤其到了东汉，世家大族、达官显贵崇尚厚葬，争相筑坟立碑营造石阙，其堂皇豪华之风愈演愈烈，不惜倾家荡产为先人营造豪华墓阙以显示家庭荣耀者亦不鲜见。《后汉书·崔寔传》载，崔寔为父大办丧事不惜变卖田产耗尽家财，就是一个例证。东汉末年黄巾起义爆发，从此战乱频仍，加之厚葬奢靡之风盛行，使民不聊生，经济凋敝，富有政治远见的政治家曹操于建安十年（205）为恢复经济，杜绝浮华奢靡之厚葬风气，下令不得厚葬，并禁止立碑。此后魏文帝曹丕也下"薄葬诏"，高贵乡公曹髦也再次重申禁碑之令。此后五六十年间，碑禁甚严，一些士族豪强达官贵人都不敢立碑，只得把墓碑做得很小，埋在墓室之内，这些袖珍式墓碑就成了典型意义上的墓志。

早期墓志一般为碑形，石质，规格较小，且下端有跌座，是立于墓穴之中的，志文大略与同时期的墓碑碑文相同。至两晋南北朝时，墓志这一形式广为流传，石质考究，书刻精致，其规格渐渐增大且固定为方形或准方形，下端去掉跌座平铺埋置于棺前或棺侧，后又在志石之上加放志盖以保护志石文字，志盖多以篆书或隶书书之。如《左棻墓志》，制于西晋永康元年（300），石质，书体为隶书。《东晋王兴之夫妇墓志》，制于东晋永和四年（348），石质，表面涂漆，长37.3厘米，宽28.5厘米，书体为楷隶。南朝宋大明八年（464）的《刘怀民墓志》更为典型，石质，长52.5厘米，宽49厘米，书体为楷体正书。至如北魏元氏墓志，无论石质、书刻，则更为精美，其字体劲拔豪迈，刻写精致者与著名的碑学经典《龙门二十品》气息极为相

似，其形制则早已衍化成我们通常所说的墓志的标准样式了。

因此，墓志这一刻石形式，就其出土实物来说，最早可上溯至先秦，滥觞于两汉，而盛行于两晋南北朝及隋唐，历经宋、元、明、清直至民国，达官贵族士绅豪门一直保持着墓志入葬的俗尚。1949年后，提倡火葬，废除土葬，墓志俗尚渐成式微，基本绝迹了。然而从书法艺术角度来看，在墓志产生、发展的过程中，它不仅使我们从一个侧面见证了汉字书体的演进过程和书法艺术的风格嬗变，并且使我们在风流蕴藉、儒雅淳美的帖派书法脉系之外，看到了另一道亮丽景色，这就是奇崛、豪宕、古朴、厚重的碑体书风。

四、墓志铭文

墓志铭文亦称志文、墓铭或墓志铭，以记录墓主人生平事迹与家庭情况以及"铭颂"为主要内容。志文目的是"志人"，这无疑是墓志最主要、也是最基本的功能。墓志产生初始阶段，志文相对简单，开始文字体例亦简陋粗率，不讲究。随着墓志形制的逐渐完善定型，墓志志文也不断丰富日渐复杂，从几个字到十几个、几十个字，慢慢冗长起来。甚至渐渐成为一种特殊而规范的文体体例。元代潘昂霄著《金石例》，曾将墓志铭文写法分为"志式""墓志式""葬志式""殡志式""权厝志式""归祔志式""墓版文式""墓铭式""墓志铭式""墓碣式""墓砖式""圹铭式"等，可谓罗列繁复。这种分法其实反映了墓志漫长的演变过程中，不同时期其形制由简到繁的复杂变化。至魏晋时期，墓志形制基本成熟定型，之后日渐繁复，志文也越来越长，最长者多达数千字，如《观德王杨雄墓志》（572），长、宽皆102厘米，志文46行，行46字，计1958字。明代王行在其《墓铭举例》中指出："凡墓志铭书法有例，其大要十有三事焉。曰讳，曰字，曰姓氏，曰乡邑，曰族出，曰行治，曰履历，曰卒日，曰寿年，曰妻，曰子，曰葬日，曰葬地。"并认为，此十三项内容为墓志铭文规范的"正例"。清代姚鼐《古文辞类纂》还把"碑志"列为十三类文体之一。

规范完整格式的墓志铭文，层次分明，一般先写时代、官职、名称、籍贯、先祖爵位官阶等，再书写韵文铭颂，最后附有墓主及夫人履历、葬地、家世、子女等。后来，铭颂部分极尽赞美，文字冗长，一般则移到后

面。最后再附录卒日、子女及撰文刊刻者名字。由于墓志铭文这种独特文体所规定，铭颂部分多用骈体，浮华排叠，夹叙夹议，华丽空泛。而且，往往文辞古奥晦涩，典故生僻杂多，且夹杂大量古体字、异体字。若不了解墓志铭文作为一种特别文体体例的基本格式与规范，不熟悉文辞典故句法，特别是不熟知其中的惯用词语，则很难明明白白地通读下来。而这样，我们在学习临摹其书法艺术时，就只能看到"字儿"而看不懂"事儿"，也就只知其一不知其二地仅仅描摹字形。作为书法学习研究者，熟悉临摹范本的文字内容是起码的基本要求。在这方面，清代学者有大量著述可资借鉴，如梁玉绳《志铭广例》、李富孙《汉魏南北朝墓铭纂例》、吴镐《汉魏六朝志墓金石例》《唐人志墓金石例》、王芑孙《碑版文广例》等，都是条分类聚，考订爬疏，并抽绎归纳出墓志铭文的通行文体体例，分析其写作特点、规范及其基本格式，以指导人们解读和撰写墓志铭文时参考。近现代以来，这方面著述、文章、资料更可谓汗牛充栋。这些学者基本都是立足于古代及近现代大量出土墓志实物或拓本基础上，形成各种研究考据成果，其中多引述不同时期墓志铭文原文章句，从现代历史学、文献学、考古学的宏观角度，借助现代学术、学理的研究方法进行分析论证，无疑更具有文献史料的学术价值意义。因此，对于今天我们学习其书法艺术，亦有着很实用很直接的参考借鉴意义。

需要特别指出的是，唐代之后墓志铭文标明撰文书丹者名讳渐成风尚，因而达官显贵凭借高谊交情或出高价邀约文学大家、书法名家撰文书丹者亦多。如贺知章曾撰《戴令言墓志》，韩愈曾撰《李虚中墓志》，薛稷曾撰《王德表墓志》；虞世南曾书《汝南公主墓志》，张旭曾书《严仁墓志》，欧阳通曾书《泉男生墓志》，韩择木曾书《南川县主墓志》；而《郭虚己墓志》为颜真卿撰并书，《张庭珪墓志》为徐浩撰并书。这些名家所撰墓志铭文，本身就是华美锦绣篇章，一般都会编入他们的文集流传后世。书法名家所书墓志铭，也自然成为后世临习书法的重要范本，为世人宝之。

第二讲　三国两晋南朝墓志与行草书风的兴盛

一、曹魏、西晋禁碑与墓志俗尚

滚滚长江东逝水，浪花淘尽英雄。《三国演义》的故事在我国是家喻户晓、妇孺皆知的。英雄疆场拼杀，生灵遭受涂炭，虽然曹魏政权统一了北方，但经济凋敝、人丁稀少，成为新兴政权稳定和巩固的首要难题，因此政府下令禁碑反对厚葬是十分明智的。但东汉士大夫以名节相尚，多年形成的好名风尚使他们总是热衷于刻石纪功、树碑颂德之类事，就连曹操本人虽力主禁碑，一生节俭，谈到自己的志向时，却也说过："欲望封侯作征西将军，然后题墓道言：'汉故征西将军曹侯之墓。'"但当时客观情况如此，三国时期墓志的出土绝少，目前仅有鲍捐、鲍寄神座等出土，且形制、刊刻极为简单草率。三国时期大书家钟繇（151—230）虽然其铭石之书最为称好，但无确切的碑石字迹传世。

司马氏于公元265年建立西晋政权，作为儒家豪族，司马氏崇尚名教，注重门阀，大力提倡孝道。因此，社会上层统治阶级的生活方式再次出现奢侈糜烂势头，且愈演愈烈。在丧葬礼制方面，虽然仍沿袭曹魏以来碑禁之制度，但皇室宗亲"居亲丧皆逾制"。由皇室延及贵族豪门，厚葬之风再度兴起。晋武帝咸宁四年（278）不得不再次颁布诏令禁碑。这期间一些豪门贵族只得将墓碑做成较小型号，埋于地下墓室之内。虽是埋于地下，但碑石雕琢依然讲究，书刻亦相对工整精致。如公元291年的《处士成晃碑》，高69.3厘米，宽28.8厘米，圜首，上刻三道晕痕，晕之两侧又刻螭首纹饰。这类碑石因埋于地下，虽称碑而实为墓志。类似情形，西晋还有《徐夫人菅洛碑》

《裴祗墓志》

（291）、《沛国相张朗碑》（300）、《晋中书侍郎荀岳碑》（295）以及
《贾充妻郭槐柩铭》（296）、《武威将军魏雏柩铭》（298）等，皆形似墓
碑，或圜首，或圭首，其实即为墓志。直称墓志的有《裴祗墓志》（293）、
《左棻墓志》（300）、《天水赵氏墓志》（268）、《华芳墓志》（307）、
《菅氏夫人墓志》（291）等。西晋墓志形制均呈矩形碑状，至今所见者有
二十余块，出土地点集中于古都洛阳、偃师一带。

　　三国西晋时期，因袭汉代风尚，崇尚文化。虽战乱频仍，文化艺术尤其
诗歌艺术、书法艺术皆不乏名家名篇，其中曹氏父子的文学造诣就为后世所
称颂。相传曹操亦擅隶书，刻石"衮雪"二字即为其所题。许多书法大家如
蔡邕蔡琰父女、钟繇、卫瓘、邯郸淳等受到曹氏尊重，甚至成为曹魏重臣。
他们的书法造诣在北方影响极广大，后来阮元提出《北碑南帖论》，其北碑
之祖即上溯到这几位书家。从目前出土的此期墓志来看，虽无他们的亲题刻
字，但大多都是规整的八分隶书，横画起笔逆锋，收笔重按出锋，结体方正
且有雷同感，而八分隶书正是当时诸家所擅长的铭石书体。当时书丹者受上
述名家的影响熏陶，自是情理中事。当时应用性书体已由隶书转向楷、行
书，甚至出现了杜操、崔瑗这样的草书大家。但在庄重场合，人们似乎还是

习惯用古朴规整的八分隶书体。即如《鲍捐神座》《鲍寄神座》等，虽寥寥数字，亦采用八分隶书书刻，只是结体稍嫌幼稚，夸张失度，想必是低等书手所书或由刻工直接镌刻而成。

二、东晋士人个性自觉与"二王"书风

永嘉末年，西晋都城洛阳陷落，西晋公卿士大夫、中原名门望族纷纷南迁，逐渐发展成为东晋的上流阶层，这就是历史上著名的晋室南渡。当时的名门望族如南阳庾氏、琅邪王氏、太原王氏、陈郡谢氏等，其中琅邪王氏就是书圣王羲之的家族宗脉。他们南渡后凭借优越高贵的门阀地位及其较强大的势力，不但参与了政治、军事、经济的建设，而且作为文人士族，将中原文化艺术也带至南方，一些文化典籍、名迹法书虽于仓皇离乱之中不免散佚，但仅存者亦由此南渡至东晋。此后至隋王朝统一天下的近三百年，江左风流蔚然勃兴，诗文书画在士人的精神生活中扮演着重要角色，成为人们寄托性情之所在。这一方面是由于客观上经济政治发展日渐成熟稳定，士人生活优闲；二是主观上人的个性自觉意识被唤醒，在平静、优越、闲适的生活中，由寻求情调、注重荣誉演化为一种强烈的自我肯定和自我表现欲望。因此，诗酒唱和，尺牍争胜，题壁鉴评甚或君臣赌书成为时尚佳话。由于帝王提倡、社会推崇与世家传承，研习书法、挥翰抒情成为当时士人最热衷的雅事。可以说，书法艺术不仅是士人寄托性情之所在，甚至也体现着当时的社会价值和人们的文化心态。若以书法造诣之高、影响之巨而论，就中尤数王氏、谢氏、郗氏、卫氏、羊氏等几大家族，这些豪门望族人才辈出，杰出者成为书法史上彪炳千秋的大家。当时书坛的领袖人物王羲之及其儿子王献之所创立的风流妍美的"二王"书风，将古老的中国书法艺术的发展推向了历史上第一个巅峰，由此奠定了其"书圣"的地位，从而受到历代书家的景仰和崇拜。有趣的是，"二王"的潇洒风流、自然蕴藉，尽情倾泻在士人名流之间往还酬答的尺牍、手札、便条甚至药方中，且多为行、草等便捷书体，这些尺牍、手札、便条等不仅自家子弟临摹仿效，更广为全社会其他士族子弟学习模仿。故此，精于行草而不习篆隶成为当时的书法习尚，而作为篆、隶、楷书载体的碑志刻石则日渐趋于粗劣简率了。

三、东晋、南朝的墓志书法

从目前出土的情况看，东晋墓志主要有《谢鲲墓志》（323）、《王兴之夫妇墓志》（348）、《王闽之墓志》（358）、《王丹虎墓志》（359）、《孟府君墓志》（376）、《颜谦妇刘氏墓志》（345）、《卞氏王夫人墓志》（366）、《夏金虎墓志》（392）等。这些墓志若单从书法艺术角度看，大家公认为价值不高，字形板滞，刻工粗率，且多为砖质，尤其《孟府君墓志》《颜谦妇刘氏墓志》《夏金虎墓志》等更是草率粗劣，字迹忽大忽小，刀锋直露，点画错刻漏刻处亦多。可以想见，东晋墓志可能多是一般书手刻工所为，而非出自名家高手。然而，从另一个方面看，这些并非出自名家的粗率板滞之作，自然也有几分自然平实的憨态，尤其《王兴之夫妇墓志》《王闽之墓志》《王丹虎墓志》方整端严、平实沉着，似出自一人手笔，与同时期远在四川巴县的《枳杨阳神道阙》（399）、远在云南曲靖的《爨宝子碑》（405）风格颇为相近，倒也可人。更有意思的是，若把它们与"扬州八怪"之一的金农那方头方脑的楷书放在一起，真有些异曲同工的味道。而且，这种平直方厚的书体已经脱略汉隶起伏的波磔，横画起笔处方头斜截，收笔短促戛然而止，并无翻飞之势；竖画两端扁平，中段略细呈竹节状，点画则呈三角状，正处在向楷书进化的初期，对于我们分析研究书体的演变具有重要的参考和启迪意义。

东晋书法艺术的繁荣孕育了"二王"这样彪炳千秋、登峰造极的书法大家，何以同时期墓志书法如此浅陋粗率？两相映衬更觉滑稽，个中原因，

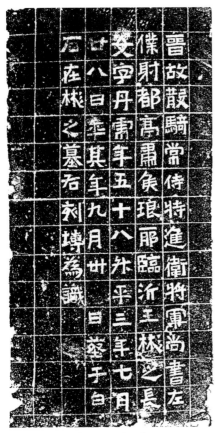

《王丹虎墓志》

专家学者也是众说纷纭。一种观点认为，这些南迁的士族大户怀念家乡，时刻盼望光复中原返归故里，死后仍希望子孙能将骸骨迁回故里，重新葬回先祖旧茔，故埋设志石只是起临时的标识作用，因而简单从事（见华人德《中国书法全集·三国两晋南北朝墓志卷》）；另有观点认为，当时的书法名家皆是地位显赫的士人，只愿在书札中一展风流，而不屑匍匐于崎岖碑石之间书丹写刻，做那些出身低贱之人方肯从事的粗俗劳动（见王元军《六朝书法与文化》）。

南朝出土墓志数量虽然不多，但多温润舒和，其中也不乏精丽典雅者，且不再有典型隶书的特点而呈现出初期楷书之风貌。其中尤以齐《刘岱墓志》（487）、梁《王慕韶墓志》（514）和梁《萧敷妃王氏墓志》（520）最为突出。《刘岱墓志》志文共计361

《爨宝子碑》

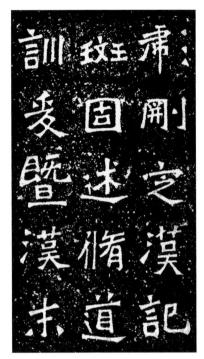

《爨龙颜碑》（局部）

字，书写工整，点画精美，字字清晰，一丝不苟，书写者绝非一般民间书手，而应是训练有素且功力深厚的书法名家。惜当时写刻碑志无落名款的习俗，书者无从考证。而《王慕韶墓志》和《萧敷妃王氏墓志》点画劲健，银钩铁画，颇类后来的唐人楷书，令人称奇。南朝帝王如宋武帝刘裕、文帝刘义隆、明帝刘彧，齐高帝萧道成，梁武帝萧衍，陈武帝陈霸先等，皆善书亦擅论书，力倡书法蔚成风气，当时对设立墓志"视同碑策"，极其看重。据史载，南朝王公贵胄墓志铭文往往由皇帝、太子或大臣撰写，如《王慕韶墓志》题首下署"吏部尚书领国子祭酒王暕造"，《萧敷妃王氏墓志》志文为"徐勉奉敕撰"。这种情形下，延请名家书丹上石亦是常理。南朝墓志中另有宋《刘怀民墓志》（464）、宋《明昙憘墓志》（474）、齐《吕超静墓志》（493）、梁《萧融墓志》（502）、梁《卫和墓志》（570）等。其中《刘怀民墓志》端庄稚拙，结体酷似《爨龙颜碑》（458）、《华岳庙碑》（165）、《嵩高灵庙碑》（456）诸碑，而线条细劲圆浑，精丽可人。《卫和墓志》（570）古雅淳厚，自然宕逸，字形风格与智永《千字文》相仿佛，亦极具特色。

第三讲　北魏墓志造像与魏碑书体

公元4世纪初，司马氏政权南渡之后，中原望族和士人阶层在江南的青绿山水之间以谈玄吃药、雅玩笔墨、咏诗唱和来打发落寞无奈且又相对安宁的时光。与此相对，广袤的北方却陷入十六国的厮杀战乱之中。战乱中遭受涂炭与践踏的，当然也不仅仅是已经凋敝的社会经济和无辜的苍生百姓，文化艺术自然也难逃厄运，比如哲学、文学等。中原地区一直是政治经济文化的中心，随着晋室南迁，文化重心已移往江南，加之战乱频仍，北方已完全落后于南方了。然而令人称奇的是，此后二百年间，北方崇佛信道，加之鲜卑拓跋氏建立的北魏政权实行"汉化"政策推波助澜，造像墓志之风大昌其盛，促进了铭石书体由隶而楷，构成了书法史上碑石书法的鼎盛期，由此形成的魏碑书体与南方"二王"父子为代表的行草书体交相辉映，成为中华民族书法艺术史上两颗璀璨的明珠。

一、佛教、造像题记、"邙山体"与魏碑

佛教自东汉初期传入我国，为佛造像以供养祈福之风尚始兴。至十六国时期，虽战乱频仍，这些少数民族贵族政权仍借大倡佛教以维护自己的统治。因此，北方及中原地区的佛教具有明显的政治色彩，较南方其规模更为宏大。且北方佛教的修行方式注重观像禅定，所以在北方各地大量开凿石窟，雕刻佛像、泥塑佛像或于洞壁绘制佛像及佛经故事的现象极为普遍。北魏拓跋氏政权统一北方后，虽出于政治和崇信道教等原因一度废佛，但不久文成帝继位后又下诏恢复佛教，并在大同云冈开凿石窟，广造

佛像，带动了北方造像现象蔚成风尚。著名的孝文帝改革实行当年即公元493年，就率领王公贵族、文臣武将及军士二十余万人浩浩荡荡由魏都平城（今山西大同）迁都至洛阳。从此，洛阳成为北方最重要的政治文化中心，开凿石窟敬造佛像在邙山脚下的龙门又大规模地展开。此后至北宋长达六百年间未曾间断，开挖洞窟所造佛像难以计数。龙门造像的特点之一，就是大量出现了造像题记。造像记一般刻记造像缘由、题材及造像者姓名、籍贯、官职及身份等。作记者上自帝王贵族下至平民百姓，或丽辞华章，或方言俚语，不一而论。

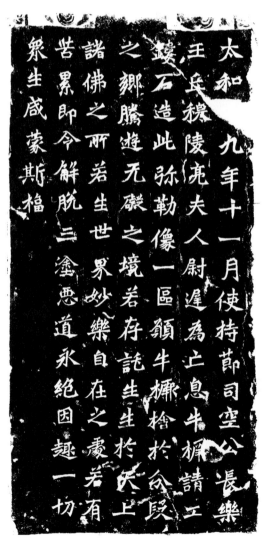

《牛橛造像》

这些造像记因是直接刻于岩壁，故刊刻时往往是用双刀平切或单刀直走，点画与墨笔书丹之迹无法完全相合，甚至亦有不墨笔书丹而直接奏刀者。这样，就出现了一种点画棱角显明、犷悍朴拙的楷书刻石书体。这种刻石书体极具特色，因大量出现于邙山龙门，又被称为"邙山体"（亦称"邙洛体""洛阳体"或"龙门体"）。这种"邙山体"的龙门造像记如恒河之沙难以计数，就其书法艺术性而言，堪称代表者即著名的《龙门二十品》。其中《牛橛造像》（495）和《始平公造像记》（498）尤为著名。"邙山体"在北魏墓志书法中表现得更为精致典丽，也更为丰富多彩。这种书体就

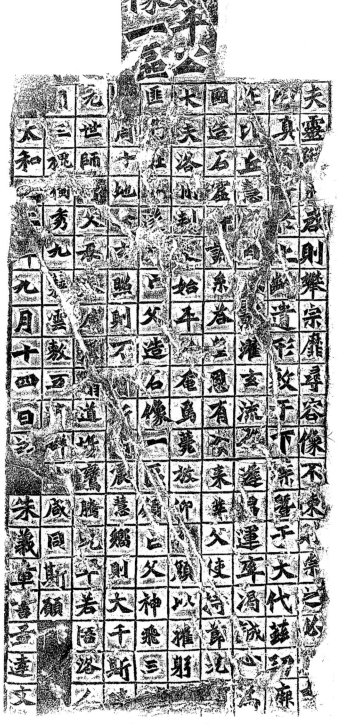

《始平公造像记》

是书法史上魏碑书体的典型风格体式，人们通常将其与"南帖"相对应，称此类书体为"北碑"，即北魏、东魏、西魏、北齐、北周时期的书法艺术，称"北碑"简明而概括。除墓志造像外还包括碑石、摩崖等碑版刻石，如《张猛龙碑》（522）、《嵩高灵庙碑》以及四山摩崖、云峰刻石等。因北魏时期书法最具典型，数量又多，故也称"魏碑"。

二、"千岩竞秀，万壑争流"的北魏墓志书法

前人谈及北魏墓志用"千岩竞秀，万壑争流"八字概之，十分恰当。无论从品类之丰富，还是刻工之精致或数量之繁多来说，北魏时期无疑是墓志书法最为辉煌的时期。

从目前出土资料来看，北魏墓志书法的繁荣鼎盛时期是北魏太和二十年至孝武帝永熙三年，即公元496至533年，此间可分为前后两个时期来略作概析。前期墓志气象雄峻、棱角分明，点画线条多作斜势，刀刻意味浓重但风

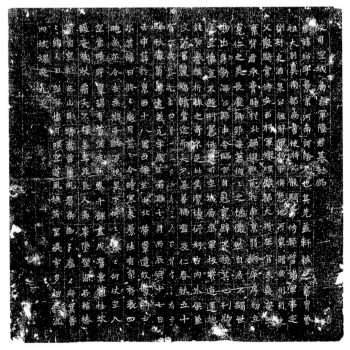

《陆绍墓志》

《时珍墓志》

格较为单一，与造像题记极为接近。此间以元氏墓志最具代表性，如《元桢墓志》（496）、《元彬墓志》（499）、《元鉴墓志》（507）等。孝文帝太和二年即公元478年，鲜卑皇族拓跋氏改姓元氏迁都洛阳后，孝文帝又诏令鲜卑王公贵族死后都要葬在邙山，不得迁往北土故茔。从此，邙山洛阳一带成为元氏皇族墓地的集中区域。加之前期如东汉、曹魏、西晋等不少王公贵胄、文人雅士皆葬于此，故此地后来成为墓志出土的集中地。据不完全统计，近百年间，此地共出土历代墓志五千余方，北魏元氏墓志多出土于此。

　　自此后四十多年间，墓志的书写愈加丰富，书法风格呈现明显的多样化趋势，劲拔雄峻者如《元遥墓志》（517）、《元腾暨妻程法珠墓志》（519）、《李璧墓志》（520）、《鞠彦云墓志》（523）等，其中《元遥墓志》《李璧墓志》与著名的《张猛龙碑》风格极为相类。舒展飘逸者如《元保洛墓志》（511）、《司马显姿墓志》（521）、《元遥妻梁氏墓志》（519）、《元倪墓志》（523）、《元周安墓志》（528）等。其中，《元保洛墓志》结体略扁，横画多作曲线状，捺脚往往又刻意夸张，一波三

《敬显儁碑》（局部）

折，极有特色。冲和圆融者如《刁遵墓志》（517）、《崔敬邕墓志》（517）、《陆绍墓志》（528）等，点画蕴藉，浑厚朴重，似有云峰刻石之形味。工整典丽写刻俱精者如《穆玉容墓志》（519）、《胡明相墓志》（527）等，淳雅精整，颇类初唐楷书中虞、欧之风度，令人称奇。生辣奇肆粗疏简率者如《贾瑾暨子晶墓志》（537）、《宁懋暨妻郑氏墓志》（527）、《崔景播墓志》（543）、《时珍墓志》（578）等。另外，清初（抑或更早，出土时、地均未详）即已面世的《张玄墓志》（531），因清代避康熙帝玄烨讳，亦称《张黑女墓志》，行笔中侧兼用，结字古雅秀逸，化篆分入楷则，其风格在北魏墓志中极为特殊。又因出土较早，原石早佚，仅留孤拓辗转于清代以后诸名家之手，因此题跋甚多，评价极高，如包世臣题："此帖峻利如《隽修罗》（560），圆折如《朱君山》，疏朗如《张猛龙》，静密如《敬显儁》。"何绍基题："遒厚精古，未有可比肩《黑女》者。"崇恩题："秀逸不凡，萧散多致，古香古色，令人意消，在元魏墓石中自是铭心绝品。"后来习此碑书者，遂对此志珍重有加，视为魏楷之圭臬。

北魏之后，东魏、北齐迁都邺城（今安阳一带），墓志书风有所变化，或宽博松散点画轻佻，或楷、隶、篆体间杂丑怪，自此至北周结束历时五十年，出土墓志就书法艺术性而言，堪称精品者较为稀少。

三、由出土墓志寻绎北朝书法消息

与东晋南朝"二王"父子为代表的行草书风繁荣发展乃至登峰造极形成强烈反差的是，北朝书法较为萧条冷落，除刻石外，传之后世者几无所有。虽然仅北魏一代以书名而载入《魏书》者，如崔潜、崔玄伯、崔浩、卢偃、

卢渊、卢鲁元、窦遵、刘芳、刘懋、崔挺、郭祚、崔高客、柳僧习、王世弼、王由、庾道、沈法会、李苗、曹世表、刘任之、高遵、江式、江顺和等二十余人，其中崔、卢二族乃书法世家，世代为显宦，崔氏先人崔悦宗法卫瓘，习索靖草书而皆尽其妙，崔悦传子崔潜，崔潜传子崔宏，崔宏以下诸如崔浩、崔简、崔衡及族人崔亮、崔光、崔高客等；卢氏先人卢志宗法钟繇，卢志传子卢谌，卢谌传子卢偃，卢偃传子卢邈，而卢渊为卢邈曾孙，可谓家学渊源。但以上诸家皆无片纸只字，哪怕辗转翻刻笔迹也未曾留传下来。虽然大量碑志造像被发现，且不乏卓越精品，但因当时风俗制度之故，均未署书写者名讳。因此，北朝书法在寥落之余又披上了一层神秘缥缈的面纱。由此而生发出诸如北朝墓志碑版出自名家，还是民间书手之笔，以及如何评价其艺术价值地位等问题，一直成为后来习书者难以排解的困惑。

自清代阮元首倡"南北书派""北碑南帖"论以来，包世臣、康有为分别继写《艺舟双楫》《广艺舟双楫》，进一步推波助澜。尤其南海康氏，或许出于对明清以来靡弱馆阁书风的不满，极力主张崇碑抑帖。纵横捭阖，言词激烈，其理论虽然开一代碑学风气，但将北碑视为尽善尽美，甚至"穷乡儿女造像亦无不佳者"，亦难免偏狭意气，遗反对者、醉心帖学以及"正统"论者以口实，至今仍不断有人著文争论不休。

对这个问题，笔者在此略陈浅见，提供读者参考并求教于书界同道。

其一，北朝王权虽然掌握在少数民族手中，但这些统治者无一例外都对中原文化十分崇敬，孝文帝改革的内容十分具体到位："著汉服，说汉语，习汉文。"作为文化内容和载体之一的书法受到全社会推重自是情理中事。崔、卢这样的书法世家自然也会被拥戴为书坛盟主，他们的书风也就会自然而然地影响到全社会。墓志造像的书丹者不能不受到他们书风的影响，这些人中或许就有他们的弟子及再传弟子，甚至他们本人也完全有可能奉敕或应邀为王公贵族墓志亲笔书丹，只是作者与"作品"（墓志）无法一一对应而已。

其二，说东晋南朝趋变新体而北朝多守旧法，有失公允。这里"守旧法"无非三层意思：一是注重师承家学不轻易变体，北方文化核心是儒，而南方当时盛行佛道。同样是注重师承与家学，我想北方当更谨慎或说虔诚；二是碑版形式所限，当以庄严凝重为基调，自然取楷书体且强化其浑朴峻厚之态而不追求行草的妍美潇洒；三是北方天苍野茫秋风铁马，而南方青山绿

水杏花春雨，因此南北方形成不同的文化心理和审美性格，北方粗犷彪悍尚诚朴浑厚，而南方灵秀清明尚精丽雅逸。反映在书风上北方则趋向古旧，这未必就是时间意义上的真的古旧。当然，有论者认为北朝曾大兴复古之风尚。然而纵观艺术发展历史，所有复古运动与主张大多是借古开今，即使一心一意地复古，此"古"亦非彼"古"，而是后来者在当代文化背景下对古人的重新演绎。因此，若把北朝书风与东晋南朝书风对立起来，认为东晋南朝书风有新变固然正确，而认为北朝书风尽是守旧崇古则有失公允。其实，北朝墓志造像及其他碑铭摩崖上所创造的魏碑书体，上承篆隶下启唐楷，正是其辉煌且成功的创新典范。

其三，墓志书法和其他碑版文字一样，既有经典佳品，亦有粗劣之作，十分芜杂。精整工丽写刻皆佳者自当成为后世习书者的范本，如《元倪墓志》《张玄墓志》《刁遵墓志》《崔敬邕墓志》等，历代书家都极为珍视。其他如《穆玉容墓志》《胡明相墓志》等，结体之端庄严谨，点画之精致典雅，已与唐人楷书相差无几，更应该成为学书者特别是初学楷书者的临习范本。至于那些比较粗率甚至拙陋的墓志刻石，亦不应以出自民间属低俗之作一概弃之。这些墓志刻石或许正是那未被发现和雕琢的璞玉，更需要我们用鉴赏识别的眼光去发现它的美。而且，这类作品往往结体点画更具个性和趣味，更具一种鲜活和自然的朴质之美。或者说正因为它们与我们平日印象中的经典碑帖差别出入较大，更能引发我们的审美思考和创作探索欲望。古人有观夏云多奇峰而识笔法，观惊蛇入草而知草法，观柴夫争道而知章法等诸多典故，正是说明同样道理。但有一点，这是相对于有一定楷书功底，且处于创作状态的作者而言。对于一般初学者来说，则另当别论。

总之，我们不能站在"二王"帖学风格的角度来指斥北碑的荒疏守旧，也不能以六朝文人雅士的清玩心态和贵族世家的面貌立场来批评北碑的平民色彩。书法的链条不能从任何一个环节上去掐断，北朝书法现状及其风格特点，都淋漓尽致地刻印在墓志造像及碑铭摩崖之中了，凭借这些璀璨的瑰宝，我们自然可以上溯秦汉篆隶，下窥隋唐楷法。

第四讲　隋唐墓志与唐楷典则

如果说隋王朝建立之前，墓志作为当时的一种丧葬习俗和制度仅为社会上层所遵用的话，那么隋唐时代这种礼俗已推及下层官吏和平民百姓，为全社会所普遍采用了。因此，隋唐时期墓志出土量极大，仅唐墓志到目前出土和著录者已逾万方。另一方面，王公贵族的墓志形制趋于巨大，一般边长都在70厘米以上；藻饰更加华丽精美，甚至还出现了诸如《李寿墓志》（631）这样精美的龟形墓志。就志文书法艺术方面来看，书体主要是楷书与隶书，唐中期以后亦有少量行草书体出现在墓志上。楷书已脱去魏碑体的特点，基本具备了方正端庄、遒美典雅的唐楷风度。

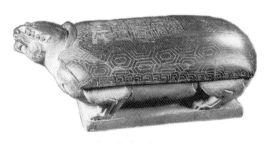

《李寿墓志》志石

一、向唐楷过渡的隋墓志

杨隋王朝历文、炀二帝，共二十七年，是个短命王朝。因此，隋墓志出土数量并不多。从书体风格看，隋志已与前朝魏志有了很大区别，这就是由纵横恣肆、欹斜夸张的态势渐趋平和方正，点画线条波磔优雅，端庄凝重。如细劲方正的《李和墓志》（582）、《尼那提墓志》（613）、《张虔墓志》（613），雍容遒美的《段威墓志》（595）、《萧玚墓志》（612），法度谨严、遒劲典丽的《张通妻陶贵墓志》（597）、《苏慈墓志》（603）、

《萧玚墓志》

《郭元和墓志》（609）及《宫人何氏墓志》（612）等等。点画精绝，字字珠玑，已与初唐楷书之虞、欧诸家难分伯仲了。出自民间的《苟舜才墓志》（592）、《杨元墓志》（606）尚保留着楷隶间杂的特点。而隶书《张姜墓志》（604）、《卢道助墓志》（623）呆板俗艳、波折轻佻，是典型的隋隶样式。出土较早的《董美人墓志》（597）是隋代墓志中的扛鼎之作，结体略呈扁式，线条点画清俊优雅，楚楚动人。且此志刻制特精，笔锋形迹毫发毕现，自清代中叶出土以来，其拓片人皆宝之，许多书法名家多有题跋，评价甚高。罗振玉评曰："楷法至隋唐乃大备，近世流传隋刻《董美人》《尉氏女》《张贵男》三志石，尤称绝诣。"赵万里则称此志"字迹稳秀端丽，与

《张贵男墓志》

《公元》《姬代》二志同为传世关中隋志翘楚"。

二、楷法初备的唐墓志

　　楷书至唐代已臻极致，前有虞、欧、褚、薛诸家各具风采，后有"颜筋柳骨"更为楷书之绝唱。自此以后，历一千一百余年，只有元代赵孟𫖯勉续其后，然赵楷稍染行书笔意，其骨法亦欠洞达朗健之态，后人亦有讥评。如果把唐楷比作皇皇巨制的一座丰碑，而唐墓志楷书正是构筑其高度的累累巨石或其雄厚基座，是其重要的组成部分。因此，学习和研究唐代楷书，丰富

《南川县主墓志》

多彩的唐墓志是不可或缺的重要参考资料。

　　与前代墓志相比较，唐墓志（包括隋墓志）给我们的启示主要是以下几个方面：

　　其一，隋唐墓志形制与志文格式更趋规范和统一。从目前出土的情况看，隋唐墓志绝大多数呈正方形和准正方形，绝大多数有志盖，刻制工整，纹饰华美。志文一般由散文体的"序"和韵文体的"铭"两部分组成。一些王公大臣的墓志志文较长，最长者多达两三千字，且辞藻华丽，极尽铺陈夸饰。读这些文字令人想到当今某些名人要员的悼词。与之形成反差的是大量下层官吏和平民百姓的墓志，其简陋粗糙，形制较小，多呈袖珍式，且文辞

《慕容相暨妻唐氏墓志》（局部）

简单，写刻亦劣。但隋唐墓志数量极多，其内容也五花八门，十分丰富，大至国家军政要事、宫闱秘闻，小至民间冥婚择偶纳妾，都有涉猎。因此，这些墓志足可称之为隋唐历史"地下版"的百科全书。

其二，由名人重臣撰文书丹并刻写撰书者姓名成为时尚。在数量众多的唐墓志中约有三分之一署有撰书者姓名，甚至还有镌刻者姓名。其中不乏著名的文学家、诗人和书法家及社会贤达名流。《汝南公主墓志》（636）为虞世南书，《郭虚己墓志》（年代不详）为颜真卿撰并书，《张庭珪墓志》（年代不详）为徐浩撰并书；《王德表墓志》（699）为薛稷撰，《戴令言墓志》（714）为贺知章撰，《李虚中墓志》（813）为韩愈撰，《严仁墓志》

（742）为张旭书，《泉男生墓志》（679）为欧阳通书，《南川县主墓志》（725）为唐隶大家韩择木所书。有趣的是，当时请名家撰文书丹要付丰厚的"稿酬"，据史料载，白居易曾为元微之作墓铭，酬以舆马、绫帛、银鞍、玉带之类大宗宝物。这种现象，充分反映了当时上层社会附庸风雅、奢侈浮华的风气。

其三，书体丰富，法度严谨，尤其楷书水平足可与地面之上的唐碑相媲美。上述墓志书丹者如虞世南、颜真卿、张旭、欧阳通、徐浩及善作隶书的韩择木等，均为书法史上大师级书法家，其书法造诣自不待言，他们所书丹的墓志，本身就是书法瑰宝，完全可以被当作碑刻范本。即使一般王公贵族的墓志，也往往由书法高手书丹，其书法水平亦不会低劣。唐朝吏制中曾设有"书吏"一职，专司书写事务，如《卢韬墓志》（871）后注明"书吏王滋书"即为例证。这些书吏受到当时书法大家的影响，有意无意地追随名家书风亦是自然的事。因此，唐初墓志多有虞、欧、褚、薛四家风姿，而中晚唐墓志又多对颜、柳两家追摹仿效，书体或华腴丰美，或朗健峻迈。除楷体外，亦有韩择木样式的唐隶及行草书间杂的书体，如隶书《李贞墓志》（718），《张休光墓志》（734，张若芬书），《慕容相暨妻唐氏墓志》（742，徐浩之子徐珙书），行书《程伯献墓志》（739）、《陈义墓版文》（805）及行草间杂似"二王"的《李缜墓志》（810）。

其四，汉字的规范使用及简化字现象。印刷术发明与推广之前，在文字使用方面任意增减笔画、挪移部首甚至生造滥造汉字现象，历朝历代都程度不同地存在。但较为典型和严重的曾发生过两次，一是北朝墓志造像中篆、隶、楷杂糅及造字现象，对此华人德认为是由于道教大兴画符刻经过滥所致，启功则干脆认为是书写者故弄玄虚"掉书袋子"之故；二是武周时期由官府组织的大规模造字运动。这种现象既对阅读研究古典文献造成混乱，也对书法学习造成了极大麻烦。

随着唐代楷书艺术发展进入鼎盛时期，汉字的楷书字体也已基本定型。但由于上述原因，唐代之前的墓志造像刻经中大量间杂简繁书体及随意滥造的字体。如"禮"字也写作简体的"礼"或俗体"礼"；"總"字写作"揔""捴""総"等；"隋"字写作"陏""隋"等；"亂"与"乱"、"顧"与"顾"、"黨"与"党"、"萬"与"万"则简繁混用；至于"㳓"

为"人"，"匜"为"月"，"囻"为"国"，"秊"为"年"，"埊"为"地"等更是俯拾即是，莫名其妙。但唐代墓志比之前代有很大改观（武周时期例外），特别是经典唐碑中对汉字的使用已比较规范了。

三、隋唐宫人墓志与女性书法管窥

在大量出土的隋唐墓志中，有许多"宫人墓志"，如隋《宫人何氏墓志》（612）、《宫人典乐姜氏墓志》（年代不详）、唐《七品宫人墓志》（660）、《九品亡宫墓志》（665）等。"宫人"即宫女，广义的"宫人"包括宫内嫔妃女官和女奴等。从出土的宫人墓志看，墓主一般为有品级的宫

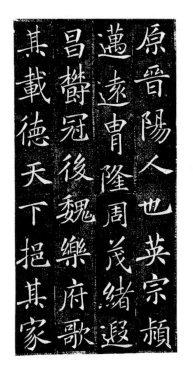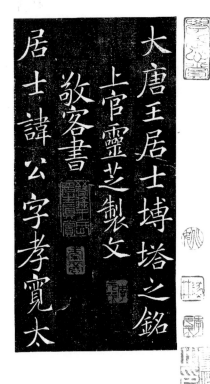

《王居士砖塔铭》（局部）

女，下自九品、上至二品不等。因历代帝王均是三宫六院嫔妃众多，尤其隋炀帝杨广荒淫无道，大批选召美女入宫，因此宫人在历朝历代都是一个人数不少的群体。她们入宫后就失去了自由，不得与亲人联系，长期的幽闭生活消磨着她们的青春年华。唐代诗篇中就不乏表达这种哀怨凄惋之作，她们亡故后，随葬的墓志志文中亦多凄哀意绪。隋代之前宫人墓志多有提及墓主身世籍贯者，而唐代宫人墓志则一律称"宫人者不知何许人也，莫详其氏族"。这一定式的形成，说明宫人亡故后，为其撰书墓志是出自宫廷的统一行为。那么，书写者是何人呢？毛秋瑾著文考证，墓志书写者当为宫女中同伴、好友或宫中负责书写事务的女官（隋唐宫廷设有书女、小书女之职，此文详见香港中文大学文物馆2001年出版的《中国碑帖与书法国际研讨会论文集》）。倘若毛氏立论确当，那么，这大量的宫人墓志背后则集结着一个女性书法作者群，使我们由此得以窥见隋唐女性书法的风采。

在出土的隋唐墓志中还出现了"谥册""哀册"及"砖塔铭"等形式。其中署名"敬客"所书的《王居士砖塔铭》亦较著名。

唐代之后，五代十国及宋、元、明、清历代墓志虽然亦有大量出土，但无论其书其刻其形制皆无特别变化，尤其就其书法艺术价值而言都不能与前代相提并论。加之由于年代较近，书法墨迹存世又多，故对书法学习与研究，其作用和意义的重要性就相对减弱了。

第五讲　墓志名品书法概赏

隋唐之前墓志不但出土数量多，且风格种类繁多，写刻亦精芜混杂，可以说墓志书法包罗万象，是秦汉之后正体书由解散隶法而衍变为法度森严的唐楷这一历史过程的全息映证。本章撷取汉末至隋唐部分墓志名品，按刻制年代时序就其书法艺术风格的主要特点，略作赏析。

宋以后直至民国，虽然墓志出土数量巨大，其中大部分刻制精美，亦不乏精品巨制，史料文献价值意义自然十分重要。但自宋之后，传世墨迹愈益丰富，从书法艺术角度来看，由刻工"二度创作"之后的墓志拓本的艺术性及临习参考的价值意义就不大了。故，本讲及第六讲墓志概赏部分均从略。

一、晋王兴之夫妇墓志

此志刻于东晋永和四年（348），字体楷、隶夹杂，志高28.5厘米，宽

《王兴之夫妇墓志》

37.3厘米。1965年出土于南京，现藏南京博物院。

志主王兴之（310—340），字稚陋，琅耶临沂都乡南仁里（今属山东临沂）人。官至征西大将军行参军，赣县令。属东晋琅邪王氏世系，为王正之孙、王彬之子。

此志出土，在考古学、史学及书法界震动强烈，郭沫若据此撰《王谢墓志的出土论〈兰亭序〉的真伪》等文（王谢墓志之"谢"指同期出土的《谢鲲墓志》），引发了书法史研究领域著名的"兰亭论辩"，同期略晚出土的还有《王闽之墓志》和《王丹虎墓志》。郭氏认为，此二志字迹近"二爨"，风格与北朝碑刻相一致，和两汉隶书一脉相承，因此推断王羲之的字迹亦应不会脱离隶书笔意，所以得出《兰亭序》为后人伪托的结论。持此观点的还有康生等人，而当时许多学者专家也对郭、康的观点随声附和，高二适则据理力争，虽遭磨难，但高氏治学之严谨，品德之坚定亦因此成为现代书法史上的一段佳话。

羊欣《采古来能书人名》曾言："钟有三体：一曰铭石之书，最妙者也；二曰章程书，世传秘书，教小学者也；三曰行狎书，行书是也。三法皆世人所善。"钟书三体中，其中"铭石书"最为典型，所谓"铭"，即将文字刻于器物之上，称述生平而彰表身世，使传于后。"铭石书"在书体发展进程中，以不同时期的正书为主，如小篆、大篆和隶书。至汉魏晋唐时，"铭石书"受书体演进和政治诸因素影响，在书体上开始出现以八分隶书为主体，新体楷书及行书介入的局面。因此，"铭石书"其概念已不单纯为具体某一书体，而是作为书法史中书体流变发展的现象存在。《王兴之夫妇墓志》即为东晋时期典型的"铭石书"墓志。此志为民间刻手所为，契刻意味甚浓。其点画方直，起收笔方折痕迹较重。形成这些特点的主要原因是为了契刻的方便。然该志整体气息方整端严，自有一种朴拙平实之意韵，虽是隶体，但隶书典型的夸张波磔已渐趋脱略，代之以楷书平划直白的笔触出现。清"扬州八怪"之一的金农虽无缘目睹此志，但其方头方脑的楷书与之有异曲同工之妙。

二、宋刘怀民墓志

此志全称《宋故建威将军齐北海二郡太守笠乡侯东阳城主刘府君墓志

铭》。刻于南朝宋大明八年（464），楷书，志高49厘米，宽52.5厘米，志文凡16行，行14字。1888年出土于山东益都，光绪十四年（1888）由王懿荣购藏，后又曾归端方、天津曹健亭等。现藏于日本京都大学人文科学研究所。

《刘怀民墓志》因出土早，史料价值较高，当时有观点认为"墓之有志，始自南朝"，即以此志为例证。

碑体楷书发展至魏晋南北朝时期，以北魏墓志最为经典，其书法近乎脱去早期含带隶意的用笔特征。《刘怀民墓志》刊刻时期隶属"南朝宋"，为早期南北朝墓志石刻，故而仍带隶意。此志出土地青州在南朝时处于南北方交汇之处，书法风格亦兼南方阴柔、北方阳刚两种美妙意韵，诚如清人阮元所言"意态挥洒""界格方严"，兼具二美。此志笔画粗细明显，雄强凝重，且依稀可见东汉、魏晋时期简牍墨迹笔意；结体方面，初看与云南《爨

《刘怀民墓志》

龙颜碑》及河南《嵩高灵庙碑》字态近似，但仔细推敲又有自己的突出特点，线条细劲圆转如玉箸，结字雍容秀逸而古雅。此志虽然不足二百字，却给人以许多启发和想象。赵万里《汉魏南北朝墓志集释》有誉："书体凝重圆润，与《爨龙颜碑》、北魏中岳、西岳两《灵庙碑》相似。"

三、齐刘岱墓志

该志全称《齐故监余杭县刘府君墓志铭》，刊于南朝齐永明五年（487），楷书，志文凡23行，行20字，共361字。志高55厘米，宽65厘米。1969年出土于江苏省句容县袁巷乡小龙口，现藏镇江博物馆。

志主刘岱，史籍无传。据志文可知，属东莞刘氏家族后人，多识，孝敬父母，善待朋友，开朗豁达。卒于齐永明五年（487），终年五十四岁。

《刘岱墓志》（局部）

南朝宋、齐、梁、陈是楷书盛行时期，楷书经过魏、西晋的发展，到东晋已趋成熟。南北朝碑刻书法大都是楷体，且与北方碑刻不同，部分文字有"俗写"现象。该志通体完好，镌工细腻。从字体来看，点画和结体已基本没有八分隶书痕迹，结构宽绰，端庄平稳，工整秀丽，纵横有列，大小划一。黄惇曾言："碑刻作品，从南朝的《刘岱墓志》、北魏的《张玄墓志》、隋代的《龙藏寺碑》（586），到欧阳询《九成宫醴泉铭》（632）、《化度寺碑》（631）、虞世南《孔子庙堂碑》（626）都属于这个范围。即使是褚遂良的楷书碑刻，以及古人十分推崇而今人不太熟悉的《文皇哀册》，莫不是以真行相通之笔法完成的杰出楷书作品。"南朝继魏武禁碑律令，依然实行禁碑政策，因此碑碣极其少见，墓志亦不多有，《刘岱墓志》保存如此完备，实属不易。

四、魏元桢墓志

该志刻于魏孝文帝太和二十年（496），石质，楷书，有界格。志高71厘米，宽71厘米。志文凡17行，行18字，共295字。1926年夏出土于洛阳城北高沟村东南，后经于右任收藏并移存西安碑林。

志主元桢（446—496），拓跋晃第十一子，孝文帝元宏之从祖。皇兴二年（468）封南安王，加征南大将军、中都大官、内都大官。太和二十年八月二日逝于邺城，享年五十岁。谥曰惠王，《魏书》《北史》均有传。

元氏墓志是北魏皇族墓志，《元桢墓志》属于北魏中期的典型碑刻，"斜画紧结"为其典型特征。该志是目前所发现北魏墓志中刊刻年代最早者，与《始平公造像记》一样，是北碑成熟的标志。刊刻此墓志时，正是北魏尽力汉化的时期，这一特征在书法上表现得尤为显著。其笔画茂实刚劲，多变复杂，有明显的行书笔意。如志中"列"字左侧的"歹"部是行书的写法，省略了点，并且从上至下由横到撇，一气连贯，富于动感与节奏，与立刀旁的刚直稳健形成对比。其次，该志结构紧峻，意态恣肆，大都呈现"左低右高"的构形特点，这是与其用笔相应的。另外部分结字构形别出心裁，一反常态。如"辰"字收缩上部，伸展收笔在下部的撇、捺，使得厂字头的横成为了最短的横，使整字呈现为略斜侧的三角形，别具情态。《元桢墓

《元桢墓志》

志》无论从结字还是笔法，都明显带有处于南北融合与历史承接之时的痕迹，能集中体现北魏书体的时代特征。

五、魏元彬墓志

该志全称《汾州刺史元彬墓志》，刻于北魏太和二十三年（499），楷书，志高53.7厘米，宽55.4厘米，志文凡18行，行21字，共366字，1925年出土于河南洛阳。原石现藏河南省博物馆。

此志刊刻时间为北魏太和二十三年（499），与上述《元桢墓志》（496）相距时间仅三年之久，然二者书法风格迥然不同，各具情态。该志

与北魏皇家其他墓志的精美相比，呈现出明显不同体貌。字体峻拔险峭，是北魏早期墓志的典型风格。元氏墓志集中在洛阳一带，数量多，风格品类亦较繁富。此志刻制较为粗糙，凿切多率意，刀味明显，而书写意味被刀痕所掩，缺少连贯性。部分点画变化突兀，个别笔画亦有过粗过细失之和谐之处。但通篇乱头粗服，浑茫苍率，自然朴拙。正因为刀刻不追求对墨迹书丹的毫发毕现，其线条更见生涩凝重之感。《元彬墓志》能有如此风格，定与刻手技艺相关。临习此志，对于锤炼线条点画的厚重质朴，去除运笔过程中浮滑飘弱的弊病，十分有益。

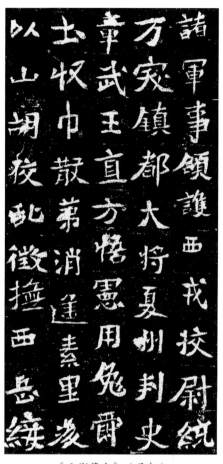

《元彬墓志》（局部）

六、魏元定墓志

该志全称《景穆皇帝之孙使持节侍中征南大将军都督五州诸军事青雍二州刺史故京兆康王之第四子广平内史前河间王元泰安讳定君墓志铭》，刻于北魏景明元年（500），楷书，志高、宽均为52.7厘米，志文凡13行，行14字，共156字。1922年出土于河南洛阳，现存西安碑林博物馆。

该志方笔折冲，刀意明快，起收笔锋棱外露，率意自然。线条点画外沿洁净光平，足见其用刀果断熟练。字体形貌与著名的《杨大眼造像》《始平公造像记》极为相似，点画线条多呈三角形状，比之《龙门》更见锐利和爽劲。从《元定墓志》书风来看，其与拓跋民族所受的汉文化影响恰好吻合，因此表现为豪放泼辣、朴实清新的风格特点。陈振濂认为："《元定墓志》是一种方笔折冲的极端，刀刻斩截，在线条方面不留丝毫余地，而以结构的化实为虚、化正为欹、化粗为细、化连为断的造型处理来作平衡调节。

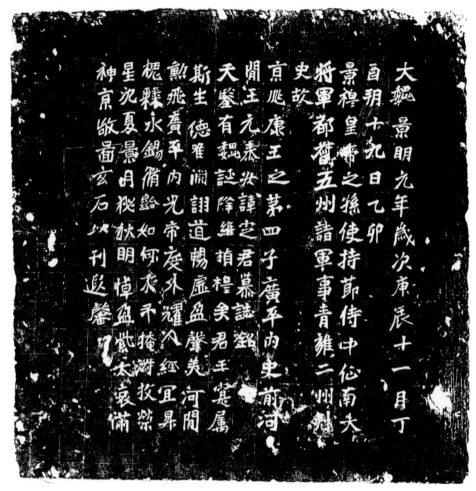

《元定墓志》

因此，《元定墓志》的方折线条与造型结构是密不可分、水乳交融的。或许它可以帮助我们了解到线条风格对结构的牵制作用，帮助认识到不能简单地将线割裂开来孤立去看意义所在。"（荣宝斋出版社《墓志书法精选》第二册）。临习该墓志时，切忌过多追求斧凿刀刻的方硬，而应注重线条中段的厚实朴茂。

七、魏元羽墓志

《元羽墓志》，全称《侍中司徒公广陵王墓志铭》，刊于景明二年（501）七月。楷书，志高55.2厘米，宽51.6厘米。志文凡13行，每行15字，

计180字。2003年出土于河南省洛阳市南陈庄西第一冢，《汉魏南北朝墓志集释》《六朝墓志检要》均有著录，现存中国历史博物馆。

此志为孝文帝之弟元羽的墓志铭，元羽生前位居广陵王，是北魏宣武帝元恪的四叔，死于景明二年（501），年三十二岁。从志主籍贯、姓氏、官制、谥号，可以看出北魏孝文帝改革的相关内容。

东汉在民间出现楷书，但只是一个雏形。三国两晋南北朝时期，楷书减少隶书的波势、笔画，书写由繁变简，符合书法发展的过程。楷书到东晋已经成为通行的书体，北朝的碑刻墓志文字一般都采用楷书体，但楷法尚未

《元羽墓志》

定型，有的还带有一定程度的隶书笔意。因元羽为皇族，因此其墓志字体优美，典雅规范，遒劲优美。笔画棱角分明，锋芒毕露，楷书意味浓厚，匀称美观，刻工亦极为精细，丝丝入扣。用笔方圆并施，横画起笔多方重，且一般向右上倾斜，呈左低右高之势。竖画则形态多变，粗细不同，撇画丰富多姿，舒展开张，行笔提笔，收笔处多上提下顿，有的锋驻辄止，呈放射状，笔停而意犹未尽；折笔多顿挫斩截，十分爽利。偶出圆转之笔，亦颇温润，变化较多。章法布局整体凝炼端整，气息足以并驾《张猛龙碑》。《元羽墓志》完整保存了碑体楷书之面貌，实为北魏皇族元氏墓志之典范。

八、魏献文帝嫔侯氏墓志

该志亦称《显祖嫔侯骨氏墓志》，全称《显祖献文皇帝第一品嫔侯夫人墓志铭》，刊于北魏景明四年（503）。楷书，志高41厘米，宽40.5厘米。志文凡16行，行16字，计240字。清宣统三年（1911）在洛阳城北安驾沟出土，陶兰泉、罗振玉曾收藏。现藏辽宁省博物院，在其北山堂碑志馆中陈列。

墓主侯夫人本姓侯骨，其远祖在幽都常从，南郡公伊莫汗之女，孝文皇帝赐为侯氏。景明四年三月廿一日卒，终年五十三岁。该志文辞简约华美，多用四言句，对研究北魏时期的民族史、官制史等具有重要史料价值。

就书法艺术而言，此志书刻俱佳，是北魏时期的精品墓志之一。粗看简陋荒率，细品则蕴藉朴厚，气力充实。用笔随势赋形，一任自然，耐人寻味。笔触雄强峻拔、生辣拙涩，起笔处多侧锋切入，力可扛鼎。点画多呈三角形，锋颖外露，捺画重顿疾出，气势雄强。通篇点画棱角分明，粗细对比强烈，刀刻意味浓重，字虽小而气象博大，与《龙门二十品》等北魏造像题记在风格气息上尤为接近。此志具有北魏时期特有之笔画刚劲的特点，字形各异，右肩上耸。用笔以逆锋切入，侧锋直书。转折劲挺，挑笔、撇、捺等笔画力量饱满。少数结字采用行书结体，更显流动之美。全篇字内空间一去"斜画紧结"陈习，而是略显宽绰，顾盼生姿，放逸恣肆，茂密险绝。章法上，字体大小错落、欹正随势，并且突破了界格的羁绊，呈现自然之态，别具韵致。临习此志不应恪守结字定式，当随机应变。

《献文帝嫔侯氏墓志》

九、魏元鉴墓志

该志全称《武昌王元鉴墓志铭》，刻于北魏正始四年（507），楷书，志高43厘米，宽45.8厘米，志文凡19行，行19字，共327字。1928年出土于洛阳城北前海资村，曾归于右任。王壮弘《六朝墓志检要》、赵万里《汉魏南北朝墓志集释》均有著录。现藏西安碑林博物馆。

志主元鉴（464—506），字绍达，道武帝拓跋珪玄孙，武昌简王拓跋平原之子。广涉书传，沉默寡言。正始三年逝世，追赠卫大将军、齐州刺史，安葬于长陵东岗。

《元鉴墓志》最为特别处，在于前后书刻之差异。该志前八行契刻粗

《元鉴墓志》

糙而姿态烂漫，虽为正体书，然含有明显行书笔意。且圆笔多于方笔，打破了一般北碑墓志之冷峻奇崛，显得古拙朴厚。在北魏造像刻石中，类此风格意趣者还有《姚伯多造像记》《皇兴造像铭文》等。后十一行更趋碑志用笔体式，书刻技法纯熟，方圆兼施。该志单字字态丰腴雍容，点画线条甚至可以说肥满拙厚，呈现出一种两头尖细而中部饱胀的卵形憨态，尤其前八行，特点更为突出。陈振濂认为："线条竟可以刻得如此肥满，这本来是很难成功的。但在肥满的表面基调下出现的种种方笔穿插，使我们在临习过程中可以更多地体验出一种随机应变、忽出奇招的妙处：这是一种与规范刻板的唐楷截然不同的崭新的妙处。"（荣宝斋出版社《墓志书法精选》第二册）此志刊刻年代属北朝早期，用笔结字虽不及元氏经典墓志雍容华丽，但个性奇特，别具意趣。其书法风格的前后迥异，竟能出自一人之手，可见刻手前后

心境不同，其思想情感之变化和书刻相辅相成，充分说明了书法创作"心手两畅"的辩证规律。

十、魏元绪墓志

该志全称《大魏征东大将军大宗正卿洛州刺史乐安王墓志铭》，刻于北魏正始四年（507），楷书，志高66厘米，宽68厘米，志文凡26行，行27字，共677字，1919年出土于河南洛阳城北安驾沟西南。原石现藏故宫博物院铭刻馆。

志主元绪字少宗，族姓拓跋，北魏明元帝拓跋嗣的曾孙，乐安王拓跋范

《元绪墓志》

之孙、拓跋梁（拓跋良）之长子，《魏书·明元六王传》载有其祖、父的事迹。拓跋良卒后，由时任洛州刺史的元绪嗣王位。

北魏墓志形类各异，所谓"一志一格，一石一品"。该志在北魏墓志中已具典型范式，用笔结体都较为成熟，可与《张猛龙碑》相仿佛，尤其两刻石中之宝盖头写法，颇多相似。除此，该志与《张猛龙碑》笔致相近，用笔都以方圆兼施见长，起笔处方折冷峻、奇崛斩截，转折处圆融劲健、内涵饱满，整体构字正中寓奇，虚实相生，整饬端庄中不失活泼，缜密精致中又显生趣。从该志的单字点画来看，相同笔画也是处理得变化多端无雷同感。例如同为点画，有些起笔如刀砍斧斫，棱角犀利，外形类似于三角形；有的则圆融含蓄，内敛蕴藉，形如粟米。再如横画的处理更显书丹者和刻手的丰富想象力，例如"王""玉"二字的横画，在每字中占据了主要位置，但是细察却每每不同，各有差异，这也是该志最大的特点。除了单个笔画，其它各笔画间的关系同样结合得非常巧妙。例如该志中的捺画和走之底皆能一波三折，相得益彰，优雅舒展；横画起笔、收笔藏锋敛毫，顿挫合度，且与竖画营造了空间的交叉美感；许多点与短横的处理亦灵活自然，甚至可以窥见自然书写的意味。此志保存完好，尤其刻制精美，比《张猛龙碑》字口更为清晰可见，应是技术较高的刻手所制。透过刀锋可以想见，其墨迹之用笔方棱沉着，雄健峻拔，亦当为书法高手所书。

十一、魏元保洛墓志

该志全称《恒州别驾元保洛墓志》，刊于北魏永平四年（511），志高41.2厘米，宽38.2厘米，志文凡12行，行12字，楷书。1926年出土于河南洛阳，现藏西安碑林博物馆。

北朝墓志铭文多记载志主谱系，绝大多数位于墓志的首叙或尾记之中。而《元保洛墓志》在北魏墓志中无铭序和铭文，仅载志主世系官职，实属罕见。

此志在北魏墓志中风格亦堪称独特，楷、行相杂，端方圆畅，自然和谐。字体虽为正书，又带有明显的行书笔意，似开唐太宗以行书入碑之先河。例如，该志"或""帝""后""节""郡"等字已完全是行书写法，用笔流畅，映带自如，别具风味。该志不仅在于它具有行书笔意，还在于其

《元保洛墓志》

所表现出的"写意"书风。用笔正斜不拘、轻松随意；结字任情恣意，不拘成规，表现出与其他魏碑志石不同的书风特点。清末康有为总结有魏碑十美："魄力雄强，气象浑穆，笔法跳越，点画峻厚，意态奇逸，精神飞动，兴趣酣足，骨法洞达，结构天成，血肉丰美。"《元保洛墓志》正符合康氏所说的"意态奇逸，精神飞动，兴趣酣足"之特点。总体而言，该志线条点画飞动飘逸，舒展优美，伸缩歙张，活泼俏媚。华人德认为其"笔画如吴带当风，北魏墓志中几乎没见第二方"（华人德《中国书法全集·三国两晋南北朝墓志卷》）。

十二、魏司马悦墓志

该志全称《魏故持节督豫州诸军事征虏将军渔阳县开国子豫州刺史司马悦墓志》，刻于北魏永平四年（511），楷书，志高108厘米，宽78厘米，志文凡23行，行33字，1979年出土于河南孟县，原石藏河南孟县文化馆。

志主司马悦，字庆宗，司州河内温县都乡孝敬里（今属河南省孟州市）人。出身显赫，系侍中征南大将军开府仪同三司贞王之孙，侍中开府仪同三司吏部尚书司空公康王之第三子。

此志为典型的魏碑体，且拓工精良，刀锋毕现，堪称魏碑体中之上

《司马悦墓志》

品。结体刚健沉雄，气象冷峻，与同时期龙门造像意趣相近。该志中，点画多作三角状，当为三刀切出，如"节""府""康""神""训""庭"等字，点画的起笔锋棱四露，如刀砍斧劈，力能扛鼎；横、竖笔画均用四刀刻凿，用刀准确而干净，尤其横画两端起止笔处，或藏或露，均交待清楚，如"王""玉""姿""而"字的横画起笔和收笔，两端用笔颇显北碑典型的用笔特征；折画处明显带有魏碑典型的肩膀状，外方内圆，如"尚""国""同""县""四""中""驾"等字的转折处，笔锋转换灵活自如，体态明显，与晚明徐渭字形结体中的"转折"特点相类似；捺脚用刀斩截利落，不拖泥带水，如"牧""旋""骡""谴""豫""祭""春""越""遇"等字的捺脚，舒展大方，干脆利落，足见用笔之凝练遒劲。该志写刻俱精，是临习魏碑书法的标准范本之一。

十三、魏元诠墓志

全称《魏使持节骠骑将军冀州刺史尚书左仆射安乐王墓志铭》，刊于北魏延昌元年（512），楷书。志高78.5厘米，宽77.5厘米。志文凡20行，行23字，计447字。1917年出土于洛阳伯乐凹村，归常熟曾炳章，后又归番禺陈渔春。现藏上海博物馆。

志主元诠，北魏文成皇帝元浚之孙，大司马安乐王之子。任凉州刺史时，南寇侵境，诏为平南将军，以振旅之功除定州刺史，后以战功拜尚书左仆射。《魏书》有《元诠传》，《元诠墓志》可补史阙。

《元诠墓志》章法森然若军阵布陈，横有列竖有行，整体感强，气象严穆精整，虽无参差豪纵，却如满弓在弦，一触即发，充满张力。此志结字端匀劲挺，凛然庄严。用笔精劲，法度谨然，凌厉峻拔，风采夺目；线条刚柔并济，变化丰富，点画圆润；结体疏密对比明显，内紧外松，欹侧相生，部分字形呈左低右高之势。整体风格畅润雅秀，兼具钟繇和王羲之楷书神韵，开隋唐书风之先。尤其此志的方笔特征鲜明，方起方收，斩截秀拔，然又别于《始平公造像记》《杨大眼造像》等经典造像之郁勃厚重。该志刻工精湛，虽用笔略显单薄，圆浑饱满略感不足。故临习此志时可适当加重用笔提按。

《元诠墓志》

十四、魏元演墓志

该志全称《维皇魏故卫尉少卿谥镇远将军梁州刺史元君墓志铭》，刊于北魏延昌二年（513），楷书，志高65厘米，宽59厘米。志文凡18行，行23字，共391字。清末出土于河南洛阳城北张羊村西北三里，今藏处不详。罗振玉《六朝墓志菁英》、赵万里《汉魏南北朝墓志集释》均有著录。

元演，字智兴，是北魏道武帝拓跋珪的后裔，文成帝拓跋濬之孙，太保冀州刺史齐郡谥顺王拓跋简之长子。《魏书·文成五王传》载有拓跋简另一子泾州刺史拓跋祐（字伯授）的生平，未载元演事迹，《元演墓志》内容可补史籍之阙。

《元演墓志》

　　该墓志刊刻于北魏延昌二年（513）距北魏孝文帝迁都洛阳（494）时间较近，因此可以窥视北魏迁都洛阳后元氏皇家系列墓志的基本风貌。此志用笔结字不太规整，无刻意人为之弊病，因此呈现出一种天真烂漫、自然生动的书写姿态。另外，该志字形大小对比明显，笔画少的字有意结体狭小，笔画多者有意结体阔大，符合一般自然书写的习惯。此志以圆笔为主，行笔自然灵动，饶有隶书遗意，如"构""镇""远""扬""君""植""承"等字的用笔，隶意明显；结体端正紧密，风格秀丽典雅，与典型元氏墓志用笔意致相同，如"太""尉""东""中"等字，字内空间虚实得当，秀逸

端正；起收笔注重藏露、方圆兼施，部分用笔又含有行书笔意，整体气韵贯通，奕奕生姿，如"镇""南""保""之""皇"等字的部分笔画，起收笔藏露互参，又见连带；结体方面，落落大方，修长流美，字内空间紧凑有序、外拓四延，气酣意足，如"少""太""洛"等字的长撇长捺极力舒展，尽其外展；部分单字左右参差不齐，斜搭穿让，展蹙相生，如"河""墓""穆""道"等字欹正互搭，动静结合；从章法来看，因字形大小疏密相间，对比明显。该志不失为北朝墓志精品，体现了元氏皇家墓志端庄雍容的书风特征。

十五、魏孟敬训墓志

该志全称《魏代扬州长史南梁郡太守宜阳子司马景和妻墓志铭》。刻于北魏延昌三年（514），志高、宽均为50.7厘米，楷书，志文凡21行，行21字，清乾隆二十年（1755）出土于河南孟县。清人王昶《金石萃编》、赵万里《汉魏南北朝墓志集释》均有著录，翁方纲《复初斋文集》有此志题跋。

志主孟敬训，十七岁时嫁给司马景和为妻，温淑贤德，延昌二年（513）去世。

该志与同期出土的《司马昞墓志》《司马升墓志》《司马绍墓志》合称为"四司马墓志"，四志中以此志最为经典。该志书法楷中寓行，间含隶意，方整峻峭，婉转流畅，极具艺术价值。用笔以方笔为主，兼施圆笔，圆融意趣，相比其他北朝墓志更显婀娜，如"日""如""月""享""有""故"等字，刚劲雄健又不失婀娜多姿。横画皆取斜势，参差有致，神完气足，如"十""训""无""宜"等字的横画，虽左右高低明显，然整个字势欹正相生，不失平衡；撇画与捺画较为悠长舒展，如"著""夫""外""道"等字；结体紧凑，具备魏碑典型的"斜画紧结""左低右高"特点，舒张有致，疏密明显，俯仰向背，各有姿态。有放射状的，有下角拉长的，有左右开张的，如"夏""六""癸""成""式"等字，千姿百态，错落有致，于自然严整之中，又多峭拔险峻之意，颇有《张猛龙碑》之风姿；章法布局疏朗，书写率意轻松，既灵动活泼又峻爽规整。虽有界格，却不显呆板。临习此志可参照《张猛龙碑》《李璧墓志》等风格接近者，既要注意其相同之处，也要区分

《孟敬训墓志》

其差异。

十六、魏皇甫骥墓志

该志全称《魏故泾雍二州别驾安西平西二府长史新平安定清水武始四郡太守皇甫君墓志铭》。刊于北魏延昌四年（515），楷书，志文凡23行，行40字，计892字。清咸丰年间于陕西户县出土，曾归端方、陶濬宣等收藏。北京图书馆藏其拓本。

志主皇甫骥，字真驹，安定朝那（今宁夏固原彭阳古城）人。历任泾州州都、别驾，雍州别驾等职，性仁爱厚德，延昌四年（515）去世。

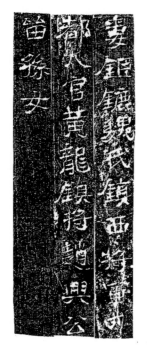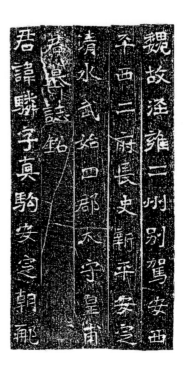

《皇甫驎墓志》

　　《皇甫驎墓志》风格属于北魏中期，已少有造像痕迹，刀刻意味依然浓重，甚至许多线条以单刀刊刻，细者瘦硬，粗者古拙。结字自然随意，犹如天成，书写轻松自然，略含隶意，可见由隶而楷的书体演变痕迹；布局虽有界格，但上下左右位移合于九宫之法。《皇甫驎墓志》的"瘦硬"在结构造形上同属魏碑的"斜画紧结"类型，在章法布局上同是"纵成行、横成列"。《元桢墓志》的"大小"，《皇甫驎墓志》的"粗细"，《李璧墓志》的"位移"各显姿态。正是它们既有类似之处，又各具特征，给我们提供了丰富的书法艺术参考元素。康有为《广艺舟双楫》评此志"奇古则有若《刘玉》《皇甫驎》，安雅之《王僧》，岂若《皇甫驎》《高湛》"。还曾形容说："《皇甫驎》如小苑峰峦，雪中露骨。"足见对其书法艺术赞誉甚高。此志于北朝墓志"斜画紧结"中又显别趣，细挺瘦劲，疏朗开阔。临习此志应兼顾其既刚强雄健又柔媚圆融的特点，不可偏废。尤其此志线条相对瘦硬偏多，不能失之单薄，缺少变化。

十七、魏吐谷浑玑墓志

该志全称《魏故直寝奉车都尉汶山侯吐谷浑玑墓志》，刊于北魏熙平元年（516）。楷书，志石高48.6厘米，宽51.3厘米。志文凡23行，满行21字，计440字。1929年该志出土于洛阳老城北11公里的姚凹村旁，曾归三原于右任，现藏西安碑林博物馆。

志主吐谷浑玑，南北朝时吐谷浑王族，字龙宝，河南洛阳人，洛州刺史吐谷浑丰之子。世称其"博畅群籍，善文艺，爱琴书"，俨然如汉族士大夫。北魏景明元年（500），袭父爵，内侍宫廷，授直寝奉车都尉、汶山侯。

《吐谷浑玑墓志》（局部）

该志与北魏《吐谷浑墓志》较易混淆，然两者书法特征差异较为明显。此志与《吐谷浑墓志》相较，整体规整方严、锋芒外露，程式规整有余而韵致不足。从用笔来看，无论单字的起收用笔，还是两者的线条粗细对比都有较大差别，《吐谷浑墓志》生拙有趣、灵动率意。尤其在起笔处，《吐谷浑墓志》方圆结合、藏露并用、丰富多变，而该志的起笔露锋过甚，故而气息平直、生趣略显不足。但该志部分单字的转折用笔与《吐谷浑墓志》亦有相似之处，有外拓扩肩之势，如"西""谷""如""甲"等字；另外从两志结字来看，《吐谷浑墓志》大小参差、穿插揖让、欹正相生，该志则字形较长，部分字形虽接近隶书扁平体态，然少有《吐谷浑墓志》隶书扁体之古意，因此意蕴略显不足；在章法布局上，《吐谷浑墓志》后三行与志文其他部分有明显差异，较为紧密，所以整体疏密相间，有明显区分变化。而该志则布局匀称，横有列竖有行，界格规整，缺少对比。需要强调的是，此志相较《吐谷浑墓志》变化较少，然整体气格更显稳健沉实，也是优胜之处，临习"吐谷浑"系列墓志时，二者可互为借鉴参照。

十八、魏刁遵墓志

该志全称《魏故使持节都督洛兖州诸军事平东将军洛兖二刺史安惠侯渤海刁君墓志铭》，刻于北魏熙平二年（517），楷书，志高74厘米，宽64.2厘米。清雍正年间出土于河北省南皮县，乾隆二十七年（1762）为乐陵刘克纶从友人处访得，并以木板补残缺处，于其上刻跋，不久再毁，再以石补。《金石萃编》录有此志，后经张之洞等人私藏，今藏于济南博物馆。

《刁遵墓志》

志主刁遵系渤海世族，尝仕东晋，祖畅为刘裕所杀，父雍逃至北方，复为北魏所重用。

此志出土时，残损缺字，中间部分铭文漫漶难识。故辗转多处，金石学家纷纷著录考证，书家多有推崇。因此，被誉为"北碑墓志中最上乘者"。该志书法浑穆舒展，提按自得，笔力遒劲，方圆兼备。起笔收笔以及转折回环之处变化多端，各不相同。结体茂密，字形端正，圆腴厚劲，具有古雅端庄之美，这与北魏时期众多碑刻不同。《刁遵墓志》不以险峭见长，而以凝练取胜，其最大特点是线条点画含蓄文雅，用笔圆浑朴厚，气息内敛，无一般碑刻易露之张扬险峭之病，阳刚与阴柔之美兼而有之。结体端严朴茂又平和虚静，确如包世臣《艺舟双楫》所说："一波磔，一起落，处处含蓄，耐人寻味……从左观至右，则字字相迎；从右看至左，则笔笔相背。"此志的另一个特点是字虽小而气魄大，筋骨洞达，气貌高古。杨震方《碑帖叙录》曾评价说："此志有六朝之韵度而无其习气，转折回环居然两晋风流，唐人若徐浩、颜真卿等皆胎息于此。"此志是学习北魏墓志书法的经典临习范本之一，适合初学北朝墓志者临习。需要强调的是，此志中异体字较多，如"兖""沔""棣""旐""筮""图"等字均有异体书写现象，临习时应仔细甄别。

十九、魏崔敬邕墓志

该志全称《魏故持节龙骧将军督营州诸军事营州刺史征虏将军太中大夫临青男崔公之墓志铭》，刻于北魏熙平二年（517），楷书，志文凡25行，行29字，因石已佚，故尺寸不详。清康熙十八年（1679）出土于直隶安平县黄城崔公墓旁。志石早佚，赵万里《汉魏南北朝墓志集释》录有此志，拓本存于南京博物院。

志主崔敬邕（461—517），博陵安平（今河北安平县）人，豫州刺史崔双护之子，孝明帝熙平二年（517）卒，追赠左将军、济州刺史，谥号为"贞"。

《崔敬邕墓志》出土时间属北魏晚期，自面世以来即为学者所重。清代学者何焯曾评此志"入目初似丑拙，然不衫不履，意象开阔，唐人终莫所及"。此志虽属北碑，然又蕴含了晋唐楷书继承发展的影子，很多字形与隋

《崔敬邕墓志》

《龙藏寺碑》、唐褚遂良楷书暗合相近。书法用笔清爽，笔致圆融，法度谨然却不显刻板，俯仰提按，轻重分明，动感极强，撇、捺、钩、转折等魏碑笔法明显。主笔多用重涩之感，走之旁又多参隶法书写，浑厚蕴藉，笔力饱满，丰富多变；结体庄严方正，端正儒雅，穿插避让合乎情理，疏密得当；通篇排布端匀、气象清穆，沈曾植《海日楼札丛》评价此志："此志用笔略近《李超》，尚不及《刁惠公》之茂密……清润处复与《司马景和妻》相近。"此志天真自然，不为法囿，不失为学习魏碑书法的经典范本之一，临习时当以实临为主，意临为辅。

二十、魏王诵妻元贵妃墓志

该志全称《魏徐州琅耶郡临沂县都乡南仁里通直散骑常侍王诵妻元氏志铭》，刊于熙平二年（517）。楷书。志文凡16行，行19字，计271字。志高63厘米，宽63.5厘米。1919年出土于洛阳城北陈庄村东，曾归上虞罗振玉、武进陶湘藏，罗振玉辑入《六朝墓志菁英》。原石现藏河南省博物院。

此志初拓本首行"里通"二字右旁无字处无石泐痕。有重刻本，首行"临沂"之"沂"中竖右边原石微向左曲，重刻本则直而不曲。志称元氏"克诞淑德，怀兹具美……敬慎言容，惇悦书史"。该志虽不是北朝时期的典型墓志风格，然其书法艺术特色独树一帜、个性鲜明，可与元氏墓志相媲

《王诵妻元贵妃墓志》

美。从用笔来看，寓圆于方，沉稳含蓄，起收笔锋颖清晰，入木三分，丝丝入扣。尤其在起笔处不同于一般墓志之锋棱四露，而是方圆兼施厚重内敛。从刀刻痕迹来看，节奏鲜明，提按切冲层次分明，书写性明显。该志结体沉熟深蕴，笔笔稳健，字字生姿，清淡之中流溢高雅气韵。字形宽窄相间，或宽绰舒朗，或紧致内收，整体字形成方形，既具有《李璧墓志》结字敦实稳重之感，又含有《元桢墓志》峻拔修长之姿。另外从墓志章法布局来看，行间字距和连带左右摇摆，气息流贯，意态多变，毫无停滞之感。该志与《元新成妃李氏墓志》同气相求，均显现出北朝墓志趋向雅化、走向成熟的特点。且刀法细微，保存完好，便于临习者参考学习。

二十一、魏元遥墓志

《元遥墓志》全称《魏故右光禄大夫中护军饶阳男元公墓志》，刊于北魏熙平二年（517）。楷书，志高43厘米，宽46厘米。志文凡29行，满行28

《元遥墓志》（局部）

字。1919年出土于河南洛阳城北，1940年由于右任捐赠给西安碑林，现藏西安碑林博物馆墓志廊。

志主元遥（467—517），字太原，一字修远，河南洛阳人。景穆帝拓跋晃之孙、京兆康王拓跋子推次子。俊貌奇挺，少有器望。右光禄大夫，镇东将军，冀州刺史。熙平二年（517）逝世，谥号为"宣"。

北魏墓志书风多变，异彩纷呈，诚如康有为所论："凡魏碑，随取一家，皆足成体，尽合诸家，则为俱美。"此志融合南、北书法艺术风格于一体，粗犷率直，含蓄庄和，磅礴大气，意韵深长。用笔粗重肥厚，尖劲方细中含蓄朴茂，自成一格。如"太"字的点画、"心"字的卧钩、"四"字的转折，书刻用刀持重深厚，饱满力足。而"军"字的竖画、"尉"字的竖钩、"城""载""风"等字的斜钩，虽笔画纤细，看似柔弱，实则笔断意连，内力充盈；结构敦实方整，含蓄蕴藉。字形偏于狭长，整体较为平稳，体貌与《张猛龙碑》接近，然细察则可发现，《元遥墓志》气息不似《张猛龙碑》奇崛冷峻，而更多以敦厚温醇示人。此志气韵连贯，笔画厚重，似开后世唐颜真卿楷书宽博厚重之先河，实属北魏墓志精品。临摹时可注意适当对其点线进行变化，增加其用笔的丰富性。

二十二、魏元怀墓志

该志全称《魏故侍中骠骑大将军仪同三司尚书令徐州刺史太保东平王元君墓志铭》，刊于魏熙平二年（517）八月，楷书。志高81厘米，宽80厘米。志文凡16行，行20字，计296字。1925年于河南洛阳张羊村出土，国家图书馆藏有原章钰旧藏拓本。原石现藏开封市博物馆。

志主元怀（488—517），字宣义，北魏孝文帝元宏第五子，宣武帝元恪的同母弟弟。生母贵人高照容，封广平王。孝明帝熙平二年（517）去世，谥号"武穆"。

《元怀墓志》因志主身世显赫，所以墓志由高手书丹镌刻，加之出土较晚，未经风化，故字口较为清晰。该志整体镌刻精妙，用笔秀劲，圆润韧劲，少数用笔可见隶书笔意，如此志第三行"上"字长横，一波三折，俨然隶书典型的"蚕头雁尾"，可谓寓险于正，在通篇中格外引人注目；结体宽

《元怀墓志》

博，修长端庄，大多字形欹侧明显，左低右高，如第三行"皇"、第九行
"王"、第五行"仁"等字，左低右高之势十分明显，森然陡峭若《张猛龙
碑》；布局疏朗，茂实刚劲，所刻文字笔力雄劲，可谓精品中之精品。因刀
锋精细入微，可以想见书丹之清晰笔迹，更便于学习者临摹。罗振玉《松翁
近稿》评曰："此志大书，端劲秀拔，魏宗室诸志中之极佳者。"此志为元
氏皇家墓志典型，学魏碑楷书者以此志作摹本较为适宜。临习时，应注意用
笔藏露和顺逆变化，字间要把握穿插避让、虚实结合的艺术特点。

二十三、魏元腾墓志

该志全称《大魏故城门校尉元腾墓志铭》，刻于北魏神龟二年（519），楷书，志高51.3厘米，宽55.5厘米，志文凡18行，行18字。1925年出土于河南洛阳，黄立猷《石刻名汇》、王壮弘《六朝墓志检要》、赵万里《汉魏南北朝墓志集释》均有著录。原石现藏河南省博物馆。

此志最大的特点在于用笔方中寓圆，点画内部力度充盈，毫不单薄，面目刚健但不失饱满温醇，俊秀飘逸。志石虽划有界格，但字态自然生动，体势在扁方之间，并不为其所拘。穿插避让，生动摇曳，平中寓险，耐人寻味。有的横画收笔时微向右上波捺挑起，故有隶意。而其结体的另一特点是上紧而下松，如"元""腾""嘉""益""仪"等字，避免了呆滞板刻之病。比之同时期如《穆玉容墓志》等，也许刻工略嫌粗率，然而点画线条之

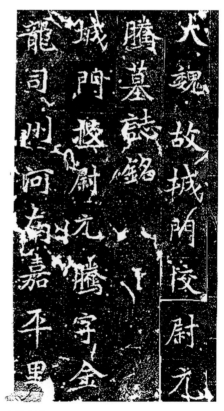

《元腾墓志》（局部）

间的起止转折却丝丝入微，自然率真而又不失严谨。王镛评此志："秀整中不乏雄劲，拘巧中又能潇洒，灵妙中透出朴重。这种'粗率'正是刻手在情感的驱使之下，无暇于细节周全的结果。而'局部的粗率'，换取的正是整体把握的精确。"（荣宝斋出版社《墓志书法精选》第一册）此志虽为楷书碑刻，但气脉贯通，点画顾盼照应，有很强的书写性。

二十四、魏穆玉容墓志

该志全称《魏轻车将军太尉中兵参军元玵妻穆夫人墓志铭》。刻于北魏神龟二年（519），楷书。志高48厘米，宽48.7厘米，志文凡20行，行20字。1922年出土于河南洛阳。该志与《元玵墓志》同时出土，两人为夫妇。出土后两志均为于右任所收藏，为于氏"鸳鸯七志斋"七对夫妇墓志其中一对。后于右任将其捐献西安碑林，今存于西安碑林博物馆。

北魏穆氏，系鲜卑贵族，其先祖本姓丘穆陵氏。《魏书·官氏志》有载："丘穆陵氏，后改为穆氏。"志主穆玉容，系元玵之妻，卓绝姿貌、机敏聪慧，北魏神龟二年（519）去世。

此志刻工精微，纤毫毕现，字中笔势顾盼、连带牵丝、起承转合表现得淋漓尽致。如"飞""家""莲""汪""溢"等字的笔画连接自然生动，活泼自如。随着南北方书法交流的日渐频繁，北魏晚期墓志亦受到南方精美儒雅书风的影响。因此，"雄奇角出"的特点亦渐收敛，而趋向精雅秀丽。此志的最大特点是工整精丽，若把北魏初期乱头粗服类墓志比作"大写意"的话，此志则类似"工笔"。其点画稳健清秀，用笔精到，字间错落有致，气静神闲。如"爱"字捺画波磔流畅，韵味十足，"励"字优雅洁净，风规自远；而结体法度之严整，气度之安详，

《穆玉容墓志》（局部）

已与初唐楷书差可相比，如"尘""鉴""欢""奉"等字的构形，极富理性，几近唐人楷书之工整。由此可以推知，书写者绝非一般书手，很有可能是出自当时书法大家手笔。黄惇《秦汉魏晋南北朝书法史》有言："《穆玉容墓志》结构和点画十分精致，风格更趋遒媚，明显受到南方'二王'书法影响，反映了北魏墓志南朝化的一种潮流。"此志为开启隋唐书风先河，可作为学习唐楷的重要参考和借鉴。

二十五、魏元晖墓志

《元晖墓志》全称《魏故使持节侍中都督中外诸军事司空公领雍州刺史文宪元公墓志铭》，刊于北魏神龟三年（520）。楷书。志高67厘米，宽67.8

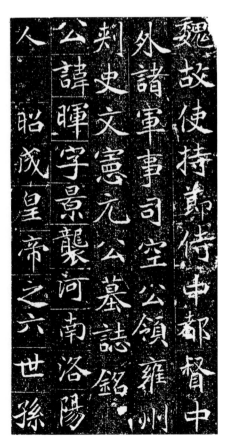

《元晖墓志》（局部）

厘米。志文凡31行，行31字。1926年出土于洛阳城北陈凹村，由于右任从洛阳购得，原石现藏西安碑林。

志主元晖，字景袭，北魏宗室，魏昭成帝六世孙，历任给事黄门侍郎、侍中、领右卫将军等职，赠使持节、都督中外诸军事、司空公，谥"文宪"，《魏书》有传。

此志为北魏墓志精品，书写极为娴熟自如，已摆脱了北魏早期刻石方折冷峻、剑拔弩张之陈习，笔意流畅自然温软细腻。虽为石刻书丹，却不见刀刻镌契痕迹，气格更加接近纸绢墨迹，且初具唐人写经笔意。如此志中的"之""终""爱""始""文""吏"等字的捺画，俨然钟绍京《灵飞经》的飞动流丽；"凉""渊""温""涉"等字的三点水牵丝映带明显，初具晋唐时人的行书特征。从结字来看，结体修长空间阔绰，摆脱了一般北朝墓志"斜画紧结"的结字特征，而是穿插揖让合理从容，无生硬之气，如"后""瞻""俭""骏"等字，左右搭配从容不迫，自然和谐。另外，该志最后七行上部分书法明显粗壮，与前段书写极不协调，然字体结构、用笔又同出一辙，推知书丹者为同一人，而由两位刻工分别刻成所致。正因为如此，临习此志时可将其前后线条差异综合考量，互为借鉴。需要说明的是，此志既有北碑俊朗沉雄之气概，又开隋唐楷书遒丽之先风。

二十六、魏元谌墓志

该志全称《大魏故假节镇远将军恒州刺史谥曰宣公元使君墓志铭》，刊于北魏神龟三年（520），楷书，志高61厘米，宽62厘米。志文凡16行，行15字，计224字。1920年河南洛阳安驾沟村出土，今存河南图书馆。

志主元谌，字安国，河南洛阳人。显祖献文皇帝之孙，神龟三年（520）于洛阳去世。

"邙山体"作为洛阳时期铭石书的主流形态，风格千人千面，各不相同。《元谌墓志》和《冯邕妻元氏墓志》书风类似，字内空间紧凑，然整体构形属"平画宽结"，不似北魏典型墓志之局促紧张，横画平直，竖画基本呈垂直状态，与元氏墓志中常见的右肩耸斜风格相比，有较大不同。《元谌墓志》用笔以方笔为多，兼施圆笔，同一笔画形态多样，如

《元谳墓志》

　　"近""追""远""将"等字的点画，起收笔藏露有别，尖圆互用。此外，点画还运用不同的三角形以求变化，突出每个字的主笔以求气韵生动；撇捺重顿笔，多用切笔，外方内圆，如"铭""林""城"字的撇画以方笔切入，骨鲠冷绝；而"东""爱""孤""春"等字的捺画斜向下重按，舒展饱满。此志结体端庄匀称，形状略扁，法度谨严，字形基本脱去隶意，同时也更多地糅合了南方书牍之秀雅飘逸，朴素峻美又雍容典雅，不失为北朝墓志之精品。

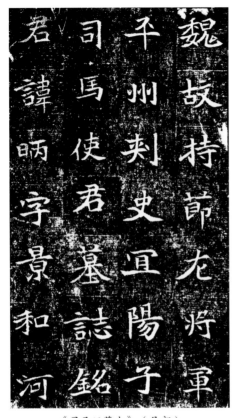

《司马昞墓志》（局部）

二十七、魏司马昞墓志

该志又称《司马景和墓志铭》，全称《魏故持节左将军平州刺史宜阳子司马使君墓志铭》，正光元年（520）十一月二十六日立。楷书，志高54厘米，宽57厘米，志文凡18行，行17字，计283字。清乾隆二十年出土于河南孟县八里葛村，拓本今藏国家图书馆。

志主司马昞，字景和，河内温（今河南温县）人。晋武帝之八世孙，淮南王播之曾孙，正光元年（520）去世。

此志与《司马升墓志》《司马绍墓志》《司马昞妻孟敬训墓志》合称为"四司马墓志"。无论书丹还是镌刻，《司马昞墓志》都可谓墓志中之精品。碑志书法多强调线条中段用笔，而往往忽视起收笔，但此志却不然。它以方笔为主，方圆并用，行笔中锋，点画峻厉，锋芒毕露而不失于纤弱。许多单字起笔大有凌空取势之感，如"弈"字横画、"先"字的竖画起笔处，均有笔锋还未接触纸面，入笔之势已在空中完成，所以显得犀利外露，气势逼人。除此，该志用笔注重粗细对比，提按分明，如"带"字的宝盖头、"左"字的撇画，一笔之内，变化多端。由于横画倾斜所造成的不平稳感，长撇厚重，短撇劲健犀利。捺出重长，有些斜捺向右下出，还有些字完全抹去棱角。钩长而挺，以驻笔侧锋出之，背抛钩亦独具特色。转折处提笔顿笔成方，然后提笔转锋下行，折处厚重方整。点画的形态变化大，有些呈菱形，有些呈平仰状，而且大都独立。同时，通过大撇大捺的运用，呈现出魏碑书法峻利、质朴、潇洒、严谨之典型风格，也从中看到隶书向魏碑过渡的痕迹。此志结体扁平开张、舒展自如，逸宕而富有韵致。部分单字结体一反常态，心裁别出，如

"守""美"两字的上下两部分，大小对比十分明显，独具匠心；"骧"字的左右大小则绝去陈规，令人眼前一亮。杨震方《碑帖叙录》曾评价《司马晒墓志》"峻快清劲"，足见赞誉甚高。

二十八、魏李璧墓志

《李璧墓志》刊于北魏正光元年（520），青石质，楷书，志高104厘米，宽89厘米，志文凡33行，行31字，碑阴有题名一列，文字14行，行5字至10字不等。吴士鉴《九钟精舍金石跋尾甲编》、范寿铭《循园古冢遗文跋

《李璧墓志》

尾（三）》、赵万里《汉魏南北朝墓志集释》、方若《校碑随笔》、杨震方《碑帖叙录》等有著录。墓志出土后不久归济南金石保存所收藏，20世纪50年代初移藏山东博物馆。

志主李璧，字元和，渤海条县（今河北省景县）人，任中书博士，迁浮阳（今河北省沧州市）太守。北魏孝明帝神龟二年（519）在洛阳逝世，归葬故乡。

《李璧墓志》出土较晚，同《张猛龙碑》《始平公造像记》等经典北碑相比，少有问津著录，然并不可忽视其艺术价值。此志书法雄强朴茂，独树一帜，通篇方笔为主，兼施圆笔，尤其是横画起收笔处，若刀劈斧砍，森然不可侵犯。部分笔画又时以隶法参之，如"除""远"二字的捺画，极力外展，波桀分明，大气从容。结体为此志一大亮点，各尽其态，变化莫测，部分结字规律完全打破常规陈习，出乎意外。如"秀""膺""谈""颐"等字，尤其"颐"字宛如鬼神，令人意想不出。此志善于将整个字的主要笔画往字的重心聚拢，然后利用向外分散之主笔将字势张开，从而承上启下，达到一种和谐之美，如"春""养"等字。另外，《李璧墓志》结字大小参差，高低错落变化明显，这种大小参差与错落的美感，正是此碑的一种风格体现，如"远""渊""芳"等字。从章法来看，此志竖成行、横有列，整体看似平稳端庄，然正是因为单字之奇崛生姿，打破了整体呆板气格，使之生动活泼，不与他同。杨震方《碑帖叙录》评曰："书法峭劲，极似《张猛龙碑》，而兼有《司马景和》之纵逸。"《李璧墓志》可以作为学碑入门的范本，由此上溯魏晋，以窥堂奥。此志虽艺术价值与众不同，但也有不足之处，如个别字结构夸张过度，略失文雅，临摹时亦需注意鉴别取舍。

二十九、魏司马显姿墓志

该志全称《魏故世宗宣武皇帝第一贵嫔夫人司马氏墓志铭》。刻于北魏正光二年（521），楷书，志高、宽皆67.2厘米，志文凡21行，行22字，1917年出土于洛阳城北安驾沟西南，原石下落不详，有拓本传世。

志主司马显姿为北魏宣武帝元恪之姿，其出身名门，颇具才色。正光元年（520）十二月去世，时年三十岁。

《司马显姿墓志》

　　此志面貌俊秀清爽，因属于北魏皇族墓志，故书刻皆精，一丝不苟，呈现典型的洛阳“邙山体”特征。用笔爽利圆润，沉着不失灵动。横画起笔仪态多方，都有不同的处理手段，如“皇”“无”“两”等字的横画起笔，丰富多样，各臻其美；撇、捺等较长笔画更为夸张放逸，具有典型魏碑坚劲峻峭的特点。尤其撇画最为犀利凸显，成为一字之主笔，如此志中的“令”“晚”“声”“芳”“婉”“誉”等字撇画，舒展从容，落落大方。此志字形多向左倾斜，笔画较少的字偏小，与笔画较多的字大小互参，保持了一种协调均衡之美。而且，左右结构的字，多讲究揖让向背，如“故”“怀”等字的左右两边互为顾盼，搭配协调，极大丰富了字内空间之

律动。该志风格接近于《穆玉容墓志》，只是结字中宫更为紧结，梁启超在其《饮冰室文集》中评价此墓志："于峻拔之中别饶韶秀，遂为闺媛铭幽墨刻矩范。"总体而言，此志用笔清健秀美，结体多变，宜于初习魏碑楷体者临写。

三十、魏王僧男墓志

该志全称《女尚书王僧男墓志》，刊于正光二年（521），楷书，志高39.5厘米，宽39.5厘米，志文凡15行，行16字，共255字。1917年出土于洛阳

《王僧男墓志》

城南石山村东南，曾归武进陶兰泉，清沈曾植《海日楼札丛》载有此志题跋。原石藏处不详。

志主王僧男，安定烟阳人，生性敏悟，聪颖洞达，十五岁授宫内御作女尚书，正光二年（521）去世。

此志虽为楷书，除保持同时期北魏墓志的用笔特征外，部分单字笔画流动自然，还夹杂行书和波磔隶意。用笔精致细腻、藏露并用，如"之""六""云"等字点画，打破了一般魏楷方严规整特点，更显活泼自然。点画线条细劲有力，韧劲十足，力坚气实。另有部分笔画圆融通透、蓄势回环，如"约""右""男"等字的横折处；捺画收笔波磔上挑，如"之""父""入""追""进"等字，捺脚多采取向上波挑笔法，古意盎然；结字多呈左低右高、右肩上耸之势，"魏""敏""华"等字又左右摇摆，上下欹侧。除此，同字构形千变万化，极尽变态为能，如"男""之"二字，亦正亦斜，各不相同。从整体气息来看，此志与《石门铭》有异曲同工之妙，古茂拙朴、天趣率真。然后者相较而言更为圆融通透，少有棱角四露的方折。另外，该志点画看似细挺，小笔写大字，然毫无力量孱弱之嫌，尤其志盖六字线条虽不厚实而有奇趣。总之，此志虽不是北朝典型墓志，然通篇苍涩宕逸，恣肆开阖，仪态万千。

三十一、魏鞠彦云墓志

此志刻于北魏正光四年（523），楷书，志高26厘米，宽29厘米，志文凡14行，行13字，清光绪初年出土于山东黄县。原石拓本曾收入《六朝墓志精华》，原石今存山东博物馆。

宋陈澎年《广韵》记载，鞠姓"出自东莱"。志主鞠彦云，山东黄县人，曾任魏郡太守、统军登州司马，正光四年（523）去世，祖鞠璋、父鞠延增。

此志极精小，为"袖珍式"墓志，在北魏墓志中极具特点。从书法角度看，用笔多用方笔，然不同一般元氏墓志之谨严方茂。笔画粗重，气格雄厚，但又不失憨态，尤其志盖"黄县都乡石羊里鞠彦云墓志"十二字，颇显规整。正文字态方拙扁阔，古朴浑厚，其点画粗壮而不失精致，端庄亦不乏灵动。横画多呈水平之势，如"尽""军""四"等字；撇、捺则左右开

《鞠彦云墓志》

张、势衡力均，如"齐""含""金""太""奉"等字。此志出土地在离都城极为偏远的胶东半岛，与洛阳"邙山体"的墓志风格相差甚远，倒是与东晋永和四年（348）的《王兴之夫妇墓志》颇有异曲同工之妙趣，足见环境影响之故。比之方头方脑的《王兴之夫妇墓志》，此志捺脚、撇尖、走之等处均可见楷法，波磔优雅宕逸，剔除了《王兴之夫妇墓志》刻板笨拙的憨态。清康有为《广艺舟双楫》提及此志："古朴则有若《灵庙》《鞠彦云》。"学者叶昌炽《语石》卷四对此志亦极为推重，评价颇高："《鞠彦云》《吴高黎》两石虽寥寥短碣，森如利剑，可割犀象。世称《崔颋》，徒以罕而见珍，实非其敌，若《郑（道）忠》则庶几矣。"

三十二、魏元倪墓志

此志全称《魏故宁远将军敦煌镇将元君墓志铭》，刻于北魏正光四年（523），楷书，志高72.5厘米，宽62.5厘米，志文凡19行，行22字。民国初年出土于河南洛阳，曾归常熟曾炳章、吴兴蒋毂孙、番禺陈渔春，今藏上海博物馆。

志主元倪，系魏太祖道武皇帝玄孙，温润如玉，清高才孤。华人德《中国书法全集·三国两晋南北朝墓志卷》认为："据志与史书，可知倪是飞龙（后赐名霄）之子。"

《元倪墓志》

此志秀逸潇洒，圆润典雅，当属北魏墓志之佳品。同时，刻工比较精确地体现了毛笔书写的笔情墨韵，而不像其他墓志因刻痕直露圭角明显而损害笔意。因此，字态更为优雅秀丽，线条点画也含蓄蕴藉，其笔法的精熟、书写的自然灵动均表现得淋漓尽致。用笔直刀切入，棱角突出，一改北朝粗犷狂肆书风，取方寓圆，透露出一股清雅气息；结字正欹互用，动态横生，大小轻重，布局合理，尤其竖、撇、捺三种笔画似有意为之，修长秀颀；章法尤为巧妙，布白疏朗而不松散，行气流动而不拘谨。梁启超曾在其《碑帖跋》中对此志评价极高，他认为此志"风华旖旎，近开《等慈》，远启赵、董，正光间书派，真如万壑争流，使人目眩"。若以松雪、玄宰之行楷书对照，其潇洒飘逸之韵致，大致相仿佛，可知梁公此评洵非过誉。此志是楷书发展过程中由魏楷向唐楷过渡字体，适合初学北魏墓志者取法学习，临习时可将其与隋唐墓志互相借鉴参照。

三十三、魏李谋墓志

此志又称《魏介休令李明府墓志》，刻于北魏孝昌二年（526），楷书，志高75.5厘米，宽49厘米，志文凡18行，行9字至20字不等，清代光绪年间出土于山东安丘。后辗转曾归端方，宣统二年（1910）归山东省金石保管所收藏，今藏山东博物馆。

志主李谋，字文略，辽东襄平（今辽宁辽阳）人，晋司徒胤之十世孙，容貌伟岸，性格沉毅，正光四年（523）卒于洛阳，追赠齐郡内史。

此志辞采华美，加之书法遒劲，相得益彰，珠联璧合。且书刻俱精，尤其刻工颇传笔意，线与线搭接处似断若连，意蕴绵长。如"露"字的横撇与捺画交接处，形迹若有若无，隐约可见；"湛"字中"甚"的两点，虽笔画间断，然书写连带之感依然保留，点画形态多样，俯仰自然。其中"年""使""遗""追"等字的竖、捺与长横收笔停顿，均以圆笔为之，不难看出此时楷书的基本笔势已逐步成熟，显示了魏碑在隶、楷书体嬗变过程中的重要意义。其字体收放自如，大小参差，自然错落，寓奇于平。如"青""州"二字有意安排所占界格很小，放置行内如"大珠小珠落玉盘"，跳宕生动，仪态万千。而"惊""乱""阻""烟"等字的左右部首

搭配，穿插揖让，一反常规。同时，此志虽为正书，却犹带行书笔意。华人德认为，此墓志"书法极佳，无北朝碑志中常见的粗率懔悍、锋芒毕露的习气，而有丰腴妍润、温厚雅逸的韵致，使人如睹墨迹"。

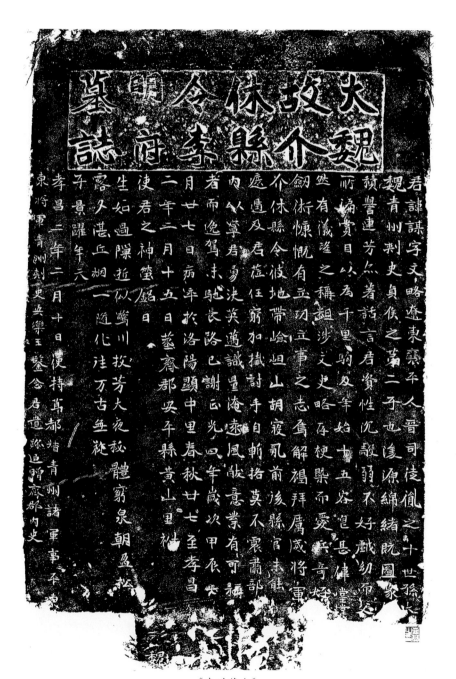

《李谋墓志》

三十四、魏刘玉墓志

该志全称《魏故咸阳太守刘府君墓志铭》，刻于北魏孝昌三年（527），楷书。志高51.2厘米，宽54.5厘米，志文凡19行，行17字，陕西西安出土，几经辗转，曾归川沙沈均初、海丰吴式芬所藏。清光绪十八年（1892）毁于火灾，民国间王希量曾翻刻。

志主刘玉，字天宝，弘农湖城（今河南省灵宝县）人，孝昌三年（527）去世。

该墓志的特点是用单刀契刻，因此线条点画细劲清隽，然不失苍涩。刻痕两边呈毛糙状，十分明显，故有"锥画沙"的意趣。点画有如惊蛇入

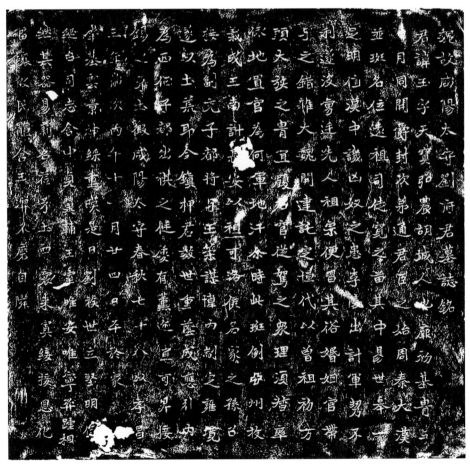

《刘玉墓志》

草，缓缓徐行，显得古意跌宕，雅秀天成。与斩截方峻的邙洛魏体书风迥异，此志结体亦朗健疏阔，字内空间不但宽绰有余，而且含扁平隶势，别具风姿。此志用笔（亦即用刀）波磔生动，撇画收笔处均有向上挑起之势，如"初""众""墓""君"等字的撇画，生动盎然；"置""官""宜""富"等字的竖点均与横折起笔相距较远，且略参隶法，富含意趣。古人作正书"横画竖下，竖画横下"的用笔法则在此志中依稀可辨。行笔（亦即运刀）不疾不徐，抑扬有致，书与刻和谐统一，此志可称典型。通篇来看，其瘦劲洒脱的格调可与褚遂良《雁塔圣教序》相媲美。历代学者、鉴赏家都有较高的评价，如清徐树钧《宝鸭斋题跋》评此志："字体古逸，别有意致。"康有为《广艺舟双楫》也说："奇古则有若《刘玉》《皇甫麟》……《刘玉》如荒江僵木，虽经冬槎杆，而生气内藏。"

三十五、魏唐耀墓志

该志全称《魏故持节左将军襄州刺史邹县男唐使君墓志铭》，刻于北魏

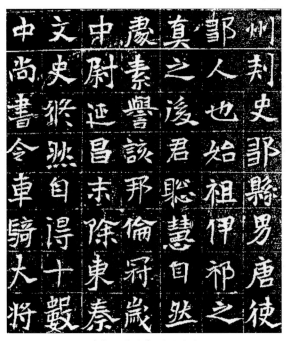

《唐耀墓志》（局部）

永安元年（528），楷书。志高41.3厘米，宽45.5厘米，志文凡21行，行23字。1920年出土于河南洛阳东北马沟村，曾归于右任，今藏西安碑林博物馆。

志主唐耀，字仲徽，鲁郡邹（今山东省邹县）人。性聪慧机敏，天资聪颖，曾任车骑大将军、左光禄大夫。建义元年（528）卒于洛阳。

此墓志超逸不羁，卓尔不群，用笔结体皆不为法囿，字态带有童稚意趣，古拙烂漫，在北魏墓志中鲜有所见。契刻字口清晰可见，点画跳跃，俯仰之间多奇趣生态。如"春""巍""识""彰"等字结体，通过字间部分笔画的偃仰穿插，变其单字端正为活泼灵动，且欲短还长，该长却短，十分生动。整体字形虽以方正为主，然字内笔画往往能逸趣横生，兴趣酣足。如"大""徽""使""参"等字的捺画，收笔呈波磔之势，憨态轻松。王镛曾高度评价该墓志的这种稚拙生涩之美："一个'生'字，会使欣赏者在人为的粉饰、技巧的烂熟之外，发现一点生命本体的质朴和不同于时尚的外部构成模式。一个'拙'字，使欣赏者透过习俗观念的掩饰，看到了某些内在的真实，亦即书刻者心迹的流露。"（荣宝斋出版社《墓志书法精选》第一册）此志通篇看似粗犷，实则毫无懈怠之笔。有一定楷书功底，喜欢野趣生动、注重个性的书家，可选择此墓志临习参考。

三十六、魏吐谷浑墓志

该志全称《魏故武昌王妃吐谷浑氏墓志铭》，刻于北魏建义元年（528），楷书，志高49厘米，宽47.7厘米，志文凡17行，行17字至22字不等。1921年出土于河南洛阳城北，黄立猷《石刻名汇》、王壮弘《六朝墓志检要》、赵万里《汉魏南北朝墓志集释》均录有此志。原石曾归于右任所藏，今藏陕西西安碑林。

志主系北魏武昌王元鉴妃，魏建义元年（528）卒于洛阳。

此墓志的特别之处在于字态的自由慵懒意趣，每个字的结体或长或扁或歪或欹，似乎完全出于书写者的随心所欲，所画界格已基本失去了条条框框的意义。但书写者任性挥写的点线穿插避让聚合之中，重新组成了一种全新的和谐秩序，这种整体感觉令人充满无限遐想，这是一种醉意朦胧的慵懒和幽默。我们往往把放旷率意的魏墓志称为"乱头粗服"，此志却不能用这四个字来描

《吐谷浑墓志》

述，这里洋溢着的是一种文人雅士醉饮之后的淡逸放纵，那种行走坐卧的姿态似乎让我们看到了竹林七贤萧散洒脱的魏晋风度，让我们仿佛感受到了东坡月下扶杖醉归的诗酒情怀。细细审察每个字、每个点画，既放旷又精美，既欹斜又典雅，既沉着又飘逸，既朴拙又灵动。董文评价："此铭避开端庄工整的构字原则，采取了欹而正，正而欹，从错落中求稳定的方法，十分自然地表现了北魏墓志独特的造型美。乍看满篇碑文憨拙朴实，细看字字神采奕奕，如繁星闪耀于浩瀚的夜空之中，情态不同，各有风姿。"（大地出版社《中国书法鉴赏辞典》）笔者对此志极为偏爱，曾经反复临写，受益良多。

三十七、魏元昉墓志

该志又称《光州刺史懿公元昉墓志》，全称《魏故使持节抚军将军光州刺史元懿公墓志铭》，刊于建义元年（528），楷书。志高53.3厘米，宽54.5厘米，志文凡18行，行20字。1928年出土于洛阳城北安驾沟村，现藏河南省博物馆。

志主元昉（510—528），字子肫，河南洛阳人。北魏宗室大臣，司州牧元谧少子，追赠使持节、抚军将军、光州刺史，建义元年（528）去世。

此志新妍流丽，峻拔超逸，结体偏扁，气息高贵文雅，体势宽博，点

《元昉墓志》

画清峻，天趣横溢，潇散自适，在诸多北魏墓志中极具特色。其书势平正之中饶有宕逸奇险之姿，行笔从容自在，却蕴有力道千钧的力量。如"凤""资""无""松"等字，体态流动，兼含行书笔势，优游自然。通篇章法布局大小欹正参差错落，"右""房""文""之"等字旁逸斜出，仪态万方。其中有些字似篆非篆，似隶非隶，饶有奇趣。如"之""绪""为""苔"等字，篆隶互参，显示出诸体杂糅的异趣。整体来看，此志体现了较高的书写技法和审美水平，同时亦显出书写时的随意性，因书之自在，故多变态，在北魏墓志中属奇特一类，给人以新鲜感，足资学书者借鉴。此志与《司马昞墓志》有相通之处，即整体的字形气息开初唐褚遂良大字楷书之先风，于峻拔方严中外溢着温润之感，实属罕见。临习此志时，当理性思考对待，前文所言之篆隶体杂糅现象应当予以鉴别取舍，不可照搬，以免讹误。

三十八、魏张玄墓志

此志刻于北魏普泰元年（531），全称为《张玄暨妻陈氏墓志》。原石早佚，出土时间地点及规格尺寸皆不详，现有剪裱本存世。剪裱本12面，每面4行，行8字，楷书。

墓主张玄，字黑女，清人因避圣祖康熙（名玄烨）帝讳，故亦称《张黑女墓志》。志文称"葬于蒲坂城东原之上"，蒲坂即今山西省永济市蒲州贞镇。据此推知，此志当出土于此地附近。原石佚后，其原拓剪裱本十分珍稀，道光五年（1825）何绍基曾在济南历下书肆购得一本，何氏极为珍爱，反复临习，受益匪浅。何氏藏本后归无锡秦氏收藏，民国年间，艺苑真赏社曾连同历代题跋影印出版。

此志是墓志中的绝佳品，历代书法家、鉴赏家都给予极高的评价，被认为是学习墓志书法的最佳临习范本之一。包世臣跋："此帖峻利如《隽修罗》，圆折如《朱君山》，疏朗如《张猛龙》，静密如《敬显儁》。"张穆跋："此志笔法之妙，亦为今世所见后魏诸石刻所未逮。"何绍基跋："化篆分入楷，遂尔无种不妙，无妙不臻。然遒厚精古，未有可比肩《黑女》者。"崇恩跋："秀逸不凡，萧散多致，古香古色，令人意消，在元魏墓石中自是铭心绝品。"康有为在《广艺舟双楫》中说："《张黑女》为质峻扁

《张玄墓志》

宕之宗……如骏马越涧，偏面矫嘶。"由此可知此志艺术价值之高。从字态法度来看，《张玄墓志》不愧为北魏晚期非常成熟的正书，虽略带隶意，其端庄严谨之处并不逊色于唐楷。字形呈扁势，显得宽博朗健，横画优美舒展而竖画端庄坚定，撇与捺画较为夸张，有鸟羽舒伸、展翅欲飞的灵动曼妙之韵致。其宝盖首笔之撇点沉着又不失飞动，极富特色。弯折处柔韧圆转，已不是早期魏志中内圆外方的程式化处理，显得十分自然洒脱。通篇来看，此志具有含蓄空灵雍容洞达的气度与韵致。何绍基早年得此志原拓，研习经年，从何氏独具风采的行书便可以窥见此中消息。

三十九、魏高湛墓志

该志全称《魏故假节督齐州诸军辅国将军齐州刺史高公墓志铭》，刊于东魏元象二年（539）十月。石质，楷书，有界格。志文凡25行，行27字，计652字。清乾隆十四年（1749），山东德州运河岸崩时出土此石。出土几无损字，曾归县人进士封大受家，后归吴县陶氏收藏。与北魏《高庆碑》《高贞碑》齐名，合称"德州三高碑"，现藏山东石刻博物馆。

志主高湛，字子澄，是渤海蓨人（现河北景县人），著《养生论》《过戚姬苑》等。东魏元象元年（538）去世，享年四十三岁。

《高湛墓志》

该志是典型的东魏碑刻，秀劲温醇，雅正含蓄，书风自然，无描头画角之感。相比北魏典型时期"斜画紧结"的书风特征，此志已褪去了方棱外露的特点，而代之以平和稳实。墓志通篇线条以瘦硬为主，转折处多方笔，回环蓄势，力感饱满。如"军""兼""事""南""为"等字的横折笔画，提按翻折、笔锋转换灵动自然，已初备隋唐楷书法则，隽永流畅。其结体呈横势而宽绰，精绝端正，整饬简练，斩钉截铁，不失飞动灵秀之势，为魏碑之典范。此志连接北朝墓志与隋唐墓志书风，明显可以看出其楷体过渡特征。与隋开皇六年（586）的《龙藏寺碑》相较，刊刻时间早半个世纪，然风格比较接近，皆可见《龙藏寺碑》体貌特点，高穆虚静，遒丽端方，可见东魏和北齐对隋唐书法的影响之大。清末杨守敬曾经评价《高湛墓志》"骨格整练"，"褚河南似从此出"。清康有为更是将《高湛墓志》和《刁遵墓志》相提并论，赞誉有加。临习此志，可去北碑"剑拔弩张"之弊。若能结合隋唐正书碑刻学习，又可增其骨力。

四十、隋董美人墓志

该志刻于隋开皇十七年（597），石质，志高、宽均52厘米，正方形，志文凡21行，行23字，楷书。出土于陕西兴平，出土年代不详，清咸丰三年（1853）毁于兵火。有清拓本存世，现藏国家图书馆。

据考，志主董氏系隋文帝之子蜀王杨秀之美人，文雅优美，天性柔和。隋开皇十七年（597）去世，年仅十九岁。

隋朝立国短祚，出土墓志数量亦不多。《董美人墓志》的出世，却扛鼎一代书风，地位与影响自然不凡。此志在为数不多的隋墓志中格外显眼，为历代书法家、鉴赏家所珍重，评价亦极高。该志上承北魏墓志书风，下启唐代楷书，极尽法则典型，可谓连接南北朝与唐代楷书之桥梁。可以说，此志书法已完全消尽北魏墓志之残存隶意，全是规整楷法。其外方内圆、华美坚挺的笔致，给人以清朗爽劲、古意盎然之感。此外，该志中部分结字亦能看见行书连带影子，如"怨"字下部的点画连接，"文"字的撇、捺连接，"绝"字的绞丝旁连接，都可见行书用笔的顺承自然之感。清罗振玉评此志："楷法至隋唐乃大备，近世流传隋刻至《董美人》《尉氏女》《张贵男》三志石，尤称绝诣。"赵万里亦称赞其书法"字迹稳秀端丽，与《公

《董美人墓志》

元》《姬氏》二志同为传世关中隋志翘楚"。清代中叶以来，此志更为广大
书法爱好者所垂爱。临习隋代墓志，可多多参照此志以窥堂奥。

四十一、隋苏慈墓志

该志亦名《苏孝慈墓志》，刻于隋仁寿三年（603），石质，志高、宽均
83.2厘米，正方形，志文37行，行37字，楷书，清光绪十四年（1888）出土于
陕西蒲城。原石下落不详，有清拓剪裱本存世。近代以来，徐树钧《宝鸭斋
题跋》、罗振玉《雪堂金石文字跋尾》、方若《校碑随笔》、赵万里《汉魏
南北朝墓志集释》均有著录。

《苏慈墓志》

志主苏慈为陕西扶风人，历仕西魏、北周及隋，官至工部上大夫、正大都督等职，隋文帝仁寿元年（601）卒，《隋书》有传。

此志书刻精美，笔姿刚劲秀润，结体平中寓险，开初唐楷书之先河。形神几近欧阳询，部分单字与欧楷《九成宫醴泉铭》几无二致，如"海""德""色"等字，然相较欧楷端庄有余而险劲不足。用笔犀利爽朗，隶书笔意及魏碑棱角已基本消尽，然仍可从扁平体势中窥见古意略存，字字有法可依，足见刻手技艺之精。总体而言，此志笔法较成熟严谨，藏锋、顿笔较少；结体法度谨严，峻峭劲挺，与北魏太昌元年（532）的《元徽墓志》旨趣相近，均属宽绰一类。此志中大量采用简体异体字，如"繼"作"继"、"臺"作"台"、"朔"作"玥"、"蓋"作"盖"等。清毛枝凤

《关中金石文字存逸考》卷九评曰："此志楷书精健绝伦，实为佳刻。盖隋人楷法，集魏齐之大成，开欧、虞之先路，其沉着痛快处，有唐人所不能到者。"《苏慈墓志》与同时期的《董美人墓志》均属隋碑之经典，但较后者更具谨严法度，二者同为唐人楷书之先导，意义不凡。

四十二、隋何氏宫人墓志

此志刻于隋大业八年（612），石质，志高47.5厘米，宽47.3厘米，志文凡16行，行16字，楷书。1925年出土于河南洛阳。从志文中可知，墓主宫人

《何氏宫人墓志》

何氏系晋司空允之九世孙女，"能循法度，无思犯礼，针管夙闻，贤才早著"，且"奉上尽礼，服勤匪懈"。足见是一位遵守封建礼教，恪尽三从四德的女子，亡年仅十六岁。

此墓志在隋志中并不著名，但字态隽秀灵和，颇有大令《十三行》和唐钟绍京小楷神韵。有学者考证，隋唐宫人墓志多出于墓主宫中同事或好友之手笔，大部分为女性书家所书，此志典雅秀丽的风度也颇能映证出自女性之手笔。倘此观点成立，则可由此得窥隋唐女书家风采之一斑。

四十三、隋尼那提墓志

该志全称《大隋真化道场尼那提墓志之铭》，刻于隋大业九年（613），

《尼那提墓志》

石质，志高、宽均为29厘米，有盖，袖珍式墓志，志文凡19行，行19字，楷书。1952年出土于陕西长安县，现藏西安碑林。

志主尼那提，吴郡晋陵人。仁寿四年（604）逝世，年五十二岁。

此志属"比丘尼墓志"，为研究隋代佛教发展以及比丘尼佛事活动，提供了重要资料。隋唐佛教盛行，佛教中对女子出家便称"比丘尼"，因知此志志主应为女性。此志书法方正朴实，宽博秀朗，写刻亦精。加之出土较晚，石面剔剜漫漶甚微，几无残损。其书方整，用笔方圆结合，保留了隶意及魏碑的方劲削截之趣，但摆脱了魏碑剑拔弩张的锋棱圭角及其飞扬欹斜的态势，呈现了一种端庄、平实、典雅、古拙的意趣；线条点画粗细对比较为明显，沉实到位，变化较少；结字宽博阔落，方正平稳，部分单字主笔收束有致，使之整体字形方正短促而内部宽绰，如"归""亦""略"三字结体即有此趣。另外，此志保留了尼那提墓志盖北碑行笔如刀之特点，同时，汲取了南书的秀媚之态，独具一格。初唐薛稷之楷书，似有此志之神韵。

四十四、唐泉男生墓志

《泉男生墓志》全称《大唐故特进行右卫大将军兼检校右羽林军仗内供奉上柱国卞国公赠并州大都督泉君墓志铭并序》，刊于唐代调露元年（679），石质，楷书，有界格。王德真撰文，欧阳通书。志文凡46行，满行47字。志高92厘米，宽91厘米，其上篆书"大唐故特进泉君墓志"。1921年在河南洛阳城北东岭头村出土，曾归陶北溟，今藏河南开封市博物馆。

志主泉男生，字元德，生于唐朝盛世贞观八年（634），仪凤四年（679）去世，赠并州大都督。

此志系欧阳通所书，与其《道因法师碑》相比，少方硬险绝，多流畅温润。用笔以方笔为主，然方中圆势加强。横画挺直，多露锋入笔，行笔速度爽劲，收笔较重，如"并""莫""专"等字；竖画则以露锋起笔，然后迅速向右下方向行笔，挺拔有力，如"草""出""照"等字中，左直右曲，仪态多变；点画以方点居多，露锋直入又不明显，浑圆饱满，力势回旋，如"捡""勋""兼"等字，通透圆融，力度饱满。欧阳通为欧阳询之子，书法传承其父衣钵，然二人相比较，欧阳通虽有强化但独立创变较少，因此

《泉男生墓志》

未能完全摆脱欧阳询书法影响。南宋董逌《广川书跋》评价欧阳通："笔力劲健，尽得家风，但微伤丰浓，故有愧于父。"而对于此志，宋朱长文《续书断》评价曰："虽得欧阳询之劲锐，而意态不及也，然亦可以臻妙品矣。""至于惊奇跳骏，不避危险，则无异也。"不过，由于此碑一直深藏地下，字迹保留清晰完好，亦不失为学习欧楷的最佳范本之一。

第六讲　新出土墓志精品书法概赏

　　20世纪80年代以来，随着国家建设和土地开发的大力推进，大批地下文物包括墓志不断涌出地表，显现于世。据不完全统计，近四十年来新出土北朝时期墓志就有数千件，而唐代墓志则逾万方，足见数量之巨大。从墓志出土地域来看，大都出自河南、河北、山东、山西、陕西等地。而墓志铭文也极具有珍贵的文献价值与史料价值，可以补充史籍之阙及修正史料讹误。在墓志书法艺术层面，随朝代更迭，墓志书法所呈现的书体愈加多元，并非局限于楷体正书，而是篆、隶、行诸体共存。如北魏新出土《元长文墓志》、隋代新出土《齐士斡墓志》、唐新出土《赵琮墓志》《张发墓志》《独孤士衡墓志》等，是典型的"隶楷"；唐新出土《郭继祖墓志》是典型的"篆隶"书体杂糅；唐新出土《张履冰墓志》、宋新出土《冯拯墓志》等则是典型的"行书"。此种现象的出现，一方面是书法史文字书体演进自然规律的反映，另一方面也与书家和官僚士绅阶层共同的审美变化有关。这些志主基本为上层官僚和地方士绅，其墓志撰写者一般均为文人官员，甚至是影响力很大的文学家、书法家。例如，唐代《窦牟墓志》乃韩愈撰文，《温彦博墓志》乃欧阳询书丹，同时期的《王琳墓志》为颜真卿书丹。可见，文人书家为墓志撰文书丹的现象已渐成风尚。

　　本讲选取新出土、且具有一定代表性的部分墓志精品，作一简要概赏。基本以北朝（北魏、东魏、西魏、北齐、北周）至隋唐时期为主。

　　墓志书法在北朝极为兴盛，尤以北魏孝文帝时期为最。新出土北朝墓志，大都延续已出土墓志的书法风尚。例如，新出土北魏《元苌墓志》《李伯钦墓志》（刊于景明三年即公元502年）、《杨仲彦墓志》等，仍然延续着

北魏洛阳元氏墓志"结体奇崛、笔致峻拔"的特征。而北周作为北朝时期历时短祚的一个王朝，其出土墓志数量相对较少，书写较佳者凤毛麟角。处于北朝末期的东魏才历时近二十年，出土墓志尤少。沙孟海先生《略论两晋南北朝隋代的书法》曾指出："北碑结体大致可分为'斜画紧结'与'平画宽结'两个类型。"事实上，东魏、北齐时期的墓志书法大体都呈现出这一特征，即楷书由北魏横画紧结向隋唐整饬风格转变的过渡。例如北齐《裴遗业墓志》（刊于隋开皇十年即公元590年），结字宽博，错落有致，也暗合了"平画宽结"的特征。西魏时期墓志书、刻均不讲究，稚拙随意，因而有天真烂漫之气。本讲所选墓志在书法风格方面均具有一定的代表性，可作为北朝时期书体演进和书风变化的一种参照。

隋代新出土墓志，虽然大都延续着北魏、西魏、北齐及北周时期陈习，但对于研究北朝到隋唐时期的社会变革和艺术流变，也有着很重要的参考意义。首先，隋至唐初墓志志主身份更加广泛，从王公贵胄到平民百姓都在墓中设立墓志，这在新出土墓志中同样得到了印证。且隋代墓志的质地、雕饰、文字等都比较考究，这是彼时墓志优于前朝之处。其次，从隋代早期的楷书来看，它与北朝篆隶书保持着不同程度的字体联系，因而呈现出不同的书写风格。如《齐士幹墓志》，在着意保留隶书波磔横画的基础上，依然深受北朝石刻的影响，表现出多种多样的审美意趣。书家竭力模仿隶书"蚕头雁尾"的特点，但技法层面已然不复纯粹，有的字形已经完全是楷书写法。此种风格的变化在大业年间渐已凸显，如刊于大业九年（613）的《隋王妃长淑信墓志》《隋观德王杨雄墓志》等，楷书中的篆隶笔意几乎荡然无存，越来越趋于唐代初期的楷书特征了。

在新出土墓志中，唐墓志数量最多。从志文内容来看，新出土唐代墓志在追述志主生前"仕宦地"时，往往会出现对任职地的地理特征介绍，以及地域人文环境的评价。并且，唐代大多志文中溢美之词过于泛滥，所以矫饰虚浮之感明显。同时，唐初书家如虞世南、欧阳询等以及社会中下层众多书法追随者，其书法风格都深受"二王"书风影响。表现在碑石书法中，又一次重现了"端庄杂流丽"的帖学韵致。另外，还有一些墓志较为特殊，虽为楷书，但多含篆隶笔意。横画较少平直，略见弧度；捺画柔和，波笔较大，笔画生动跳跃。偶尔，亦有少量点画失之粗糙。结体开张，腾挪跳荡，疏密

对比明显，不拘一格，其中不乏诸体杂糅的墓志精品。也有隶书波磔华丽者，如唐《独孤士衡墓志》，书丹者卢元卿因擅长隶书而小有名气，该志笔画丰腴肥质，结构稳重敦厚，略显雕饰。需要说明的是，不论在社会的变革期，还是书体的繁荣期，在开拓创新的同时，总有一批固守传统者，墓志里面自然也有所体现。尤其北方出土的一些墓志，还比较完整地保留着北朝的某些书法特点。

一、汉孙仲隐墓志

《孙仲隐墓志》，刊于熹平四年（175），隶书石刻，无界格。志石长88厘米，宽34厘米。1982年12月于山东高密县县城西南五十里田庄乡出土。志文凡6行，首5行每行9字，末行6字，共计51字。今藏于高密市博物馆，《中国书法全集·秦汉刻石卷》（荣宝斋出版社1993年版）有录。

北海高密孙氏，原系殷纣王叔父比干之后，为当时高密地带大族，声名显赫。"孙仲隐"是否为其志主姓名待考。然从该志内容可考，孙仲隐任"青州从事"，历任主薄、督邮、五官掾、功曹、守长等职，属州里的中上层官员，卒年三十岁。

墓志作为"埋幽"之物，其性能与碑相近，形式上自成体系，主要记载墓主的生平历史、功名官职、家族传承等情况，同时又具备书法与文学价值。《孙仲隐墓志》全文寥寥数行，然涵盖内容齐备，大体记叙了"孙仲隐"生

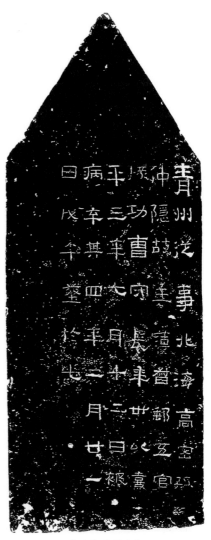

《孙仲隐墓志》

卒、官职概况。

该志因系民间刻手所为，部分文字书撰亦有讹误，如"卒""葬""病""午""于（於）"等字。从书法艺术角度分析，该志字体大小不一，形态各异，或长方、或扁阔。有些字结体草率，出人意料，并夹杂有楷书笔意，于通篇和谐之中显出矛盾；笔致粗细不匀，轻重对比明显；字距行距不等，参差错落，另有新意。何应辉《论秦汉刻石的书法艺术》称："《孙仲隐墓志》则在简捷中间掺通俗隶法，风致稚朴不拘。"可见，该志虽不及汉代经典碑石如《曹全碑》《礼器碑》《张迁碑》等细腻精丽，然所体现的自然朴茂与生拙可爱同样值得借鉴学习。并且，该志对于研究汉代葬制、汉字变化及书体渊源具有重要的参考价值。

二、晋王建之墓志

《王建之墓志》，刊于东晋咸安二年（372），隶书，无界格。志高50.5厘米，宽50.2厘米，共计275字。1999年出土于江苏省南京市北郊象山，现存于南京市博物馆。

《王建之墓志》（局部）

象山乃东晋初年尚书仆射王彬家族墓所在地，王彬为大书法家王羲之的叔父。东晋墓志以长方形或方形墓志居多，内容普遍较为简约。志主王建之为王彬的孙子，袭封都亭侯。

此志是六朝墓志书法中不可多得的精品，刊于东晋咸安年间。书体介于隶、楷之间，整体以方正为主，横画虽有波挑，但含蓄收敛，体势明显具有楷书初期的特点。有些字隶意浓厚，与汉隶十分相近。又有个别字具有明显仿古的篆书遗

意，极富装饰性，实属罕见。此志与刊于太和六年（371）的《王建之妻刘媚之墓志》同为东晋琅邪王氏家族墓志，然前者气息更为厚实，《王建之妻刘媚之墓志》则清秀隽永，结字舒朗，笔致不及《王建之墓志》丰富多变，但两方墓志均能看出隶书波势削弱。除此，《王建之墓志》同《王兴之夫妇墓志》为"兰亭论辩"之重要佐证，无论对探讨六朝书法，抑或研究东晋王氏家族墓葬文化均有重大意义。

三、魏赵谧墓志

北魏《赵谧墓志》，全称《大魏故持节龙骧将军定州刺史赵郡赵谧墓志铭》，刊于北魏景明二年（501），石质，楷书，无界格。志高44厘米，宽36.5厘米，志文凡12行，满行15字，计152字。2003年出土于河北省赵县赵州桥西南，现藏处不详。丛文俊撰文《北魏〈赵谧墓志〉考》，刊于《中国书法》杂志2004年第12期。

志主赵谧史书无载，故其事功皆不可考。此志较为简略，志主官职、郡邑、名讳依例记于题首，而其祖考、官职、卒年、年寿及儿孙等墓志常见内容则无。

该志笔力危峭，劲健雄俊，整饬凝练，与《张猛龙碑》意趣相近，开魏志骨力劲健、方折骨鲠之先河。然相较而言不似《张猛龙碑》"斜画紧结"之典型。通篇契刻字口清晰，保存完好，几无残损。点画顾盼生姿，又刚健挺拔，用笔方圆并用，以方为主，骨力强劲，力足饱满，如"曰""分""旋""风""多"字等，用笔方切为主，似刀砍斧削，锋棱四露，气势凌厉；结体谨严，沉雄宽博，部分单字主笔外向延展，疏阔流美，如"养""永""义""恭"等字的撇、捺左右伸展，呈现出流线之美；章法竖有行横成列，沉稳端庄，酣畅饱满。此志具备魏碑成熟时期雍容浑厚、刚柔兼济的特征。丛文俊在《北魏〈赵谧墓志〉考》一文中对此志评价："字形点画较多地保留了书写的意味，但它和书写原貌还有一段距离，这类刻工精湛的作品有着很大的假象：即娴熟的凿刻技术和工艺习尚不仅能够改造书写原貌，还能形成具有自身特色的以刀代笔的'写意'，从而误导人们以为它们就是书写的墨迹原貌。"临习此志，可借鉴参考《张猛龙碑》

大魏故持節龍驤將軍定州刺史趙郡

趙謐墓誌銘

遠源洪休與鸞分流秩興夏商錫氏隆

周曰維漢魏名哲繼進行義則恭履仁

必信萬生君侯體苞玉潤文以表華質

以居鎮含素育志非道弗崇聲負琰響

疏頹蘭風貴閒養朴去競連豐形屈百

里情寄丘中報善芒昧仁壽歲襄辭光

白日掩駕松山深燈滅彩龍將繁德

儀水注清塵空傳

魏景明二年歲次辛巳十

月王戌朔廿四日乙酉造

《赵谧墓志》

《始平公造像记》等北碑经典。

四、魏李伯钦墓志

该志全称《魏故国子学生李伯钦墓志铭》，刻于景明三年（502），楷

《李伯钦墓志》

书，志高48厘米，宽48.5厘米，志文凡20行，每行字数不等，共350字。2001
年出土于河北临漳，现藏处不详。郭茂育等编《新出土墓志精粹·北朝卷
上》（上海书画出版社2014年2月版）有录。

　　志主李伯钦，陇西狄道（今甘肃临洮县）人，祖李宝、父李佐、叔父李
冲及从兄李韶等均为柄国重臣，位望俱显。《魏书》《北史》皆有传。太和
六年（482）李伯钦去世。

　　此志志主系名门望族，因此镌刻精工，技艺高超。其书法凝练端重，
文质俊美，沉稳又合法度，毫无粗率之弊。点画细腻整饬，疏淡从容，丝丝
入扣，神采奕奕。用笔以方为主，兼具圆笔，粗细对比鲜明，丰富多变，同
一字书刻也力求各不相同，以避雷同，"父""夫""氏""人"等字，细

察之一字有一字之态，一笔有一笔之势，于细微处巧妙变化，遂使情趣各异，丰富多变。同时，横折笔画的写法，笔画粗细异常，提按明显，足见刻手技艺之纯熟，如"杨""军""第""悟""博""四"等字的横折，颇有颜真卿楷书"横细竖粗"的典型特点，显得端庄遒劲，宽博厚重。该志结字总体修长，苍涩中见秀颀，部分字形扁平取势，于通篇瘦长的结字规律中打破陈习，如"三""四""和""荣"等字，均以横向宽博，竖向局促取势，别具一格。需要说明的是，该志书刻偶有部分单字略微粗率，如"荷""薪""寄""端""无"等字，笔画线条略显生硬，与其余单字的刻工精整不太协调。部分单字亦存在字法错误，如"戡""辨""密""宗"数字，均有讹误，临习时需仔细甄别。

五、魏元苌墓志

该志全称《魏故侍中镇北大将军定州刺史松滋成公元君墓志铭》。刻于熙平二年（517）。楷书，志高、宽均79厘米，志文凡26行，满行26字，共664字。2003年出土于河南省济源市，现藏于河南博物院。郭茂育等编《新出土墓志精粹·北朝卷下》（上海书画出版社2014年1月版）有录；《书法》杂志2019年第5期载杨勇撰文《北魏元苌墓志》；《郑州大学学报》2013年第5期载刘军撰文《北魏元苌墓志补释探究》。

志主元苌，字于巅，河南洛阳人。太祖平文皇帝六世孙，高凉王之玄孙，延昌四年（515）卒，《魏书》有附传。

该志为魏碑精品，属于典型的"邙山体"。书刻皆精，加之出土不久，保存完好，故字口清晰。书法平和宽厚，阔绰方正，含蓄中显放逸，朴实中又见文雅。用笔以方为主，兼施圆笔，横画起收处提按分明，几臻完美。整体来看，亦初具隋唐楷书成熟之特点。细审之，"立""太""真""高""前"等字，其横画略呈左低右高之势，丰腴饱满。线形明朗，韧性十足，转折处棱角钝厚，回环蓄势，气势开张，似有《始平公造像记》等龙门诸品风致。结体茂密严谨，扁平沉稳，重心下移，落落大方。同时，此志最为明显的一点，"横画""竖画"交插处理较有特点，以"中""平""十""于""年"等字为例，字中竖画均偏向横画右边，看似重心不稳，偏向一方，实则在动态中

《元苌墓志》

以求平衡，寓正于奇。再者，章法竖有行横成列，加之字形饱满，行距相等而整饬，总体趋于尚雅重法的艺术风范。该志与平城时期的北魏楷书相比，由质变文，由俗变雅，标志着已走向高度成熟。

六、魏赵盛及夫人索始姜墓志

该志又名《赵胜夫妇墓志》《大魏平西府赵司马夫妻墓志》。刊于熙平二年（517），石质，楷书，有界格。志石略呈方形，高38厘米，宽38.5厘米，志文凡13行，满行15字，凡计177字。2004年出土于河南孟津县，现藏处

《赵盛及夫人索始姜墓志》（局部）

不详。赵文成、赵君平《秦晋豫新出墓志搜佚》（国家图书馆出版社2015年7月版）有录。

志主赵盛，字道休，河州金城（今甘肃兰州）人，文韬武略，政绩斐然；妻索氏，字始姜，敦煌人。二人合葬于洛阳邙山。

该志主要介绍了志主夫妇姓名籍贯、家族世系、官职、婚姻生平事迹等，为研究北魏时期金城赵氏家族发展情况提供了重要史料。

此志书法刀刻整饬，挥运自如，艺术造诣颇高。用笔以方笔为主，兼施圆笔，既可见北魏墓志方严峻拔的用笔体势，又能感受到隽永清劲、一派自然的飞动飘逸之韵致。横画的起笔，提按分明、轻重有致，多以竖切入笔，看似削丽锋芒，实则力量饱满。"文""石""夫""上""十""七""平"等字的横画入笔，收笔回锋蓄势，厚重不滞。另，竖画和撇画的起笔又重顿取势，先声夺人，如"足""休""人""也"等字，势足力酣，厚重饱满；结体则开张外溢，修长秀逸，如"大""夫""金""人""沧""太"等字，主笔分向扩张，毫无局促紧束之感，自成一格。

七、魏杨琏墓志

《杨琏墓志》刊于北魏神龟二年（519），楷书，志高、宽均48.5厘米，志文凡23行，满行24字，共488字，近年出土于洛阳市偃师南蔡庄乡一带，现藏处不详。郭茂育等编《新出土墓志精粹·北朝卷上》（上海书画出版社

《杨珽墓志》

2014年2月版）有录。

　　志主杨珽，恒农胡城（今河南灵宝市）人，曾任安城令、汝南太守，太和廿二年（498）卒。

　　此志书法峭拔俊美，刚劲妍丽，用笔提按顿挫疏密相间，饶有趣味。该志镌刻于北魏后期，字口清晰，结体倾向"斜画紧结"，字势左低右高，气格浑穆。整体来看，此志前紧后松，前疏后密，尤其最后四行，线条笔画有意变化加粗，与其他部分形成强烈对比。用笔沉实稳重，部分单字别出心裁，与众不同，如"珽"字的横折折撇与捺画，刻手化繁为简，只用竖、捺代替，且捺画的收笔向上翻去，使之无严肃刻板之态，反而轻松灵动，

古意横生。此志的斜钩为典型的"邙山体"，主笔贯穿，刀砍斧劈，森然犀利，如"或""肇""绝""域""岁"等字。结字纵向拉长，中宫紧收，"风""崇""气""美"等字上密下疏，陡峭凌厉，颇有气势。另，部分单字结体则以横向取势，神气完足。如"六""南""虚""覆"等字，一反结字竖长习惯，别有新意。此外，有一些结字穿插搭接也饶有趣味，如该志倒数第二行的"呜呼"二字，撇画和横画收笔，分别搭接左部的"口"字，整体呈上托之势，稳若磐石。总之，此志楷法谨严，书风质朴，笔触与刀刻融为一体，不失为新出土墓志精品之一。

八、魏程晖墓志

该志全称《魏故讨寇将军奉朝请天水太守程君墓志铭》，刊于北魏正光二年（521），楷书。志高58.7厘米，宽59.8厘米，志文凡18行，行18字，共309字，近年出土，现藏处不详。《书法》杂志2014年第6期有录，并刊载尧远生《北魏程晖墓志》。

志主程晖，字保明，泾州安定郡乌氏县（今宁夏固原市泾源县）人。二十四岁时入仕，曾任辅国府中兵参军及天水、武都二郡太守、侍御史加讨寇将军。正光二年（521）卒于洛阳，终年五十七岁。

《程晖墓志》与北魏《元怀墓志》相似，端劲挺秀、俊美雅逸，然相较后者方整有余而圆润不足。加之出土较晚，保存完好，镌刻细节丝毫毕现，然刻工略欠精致，部分笔画羸弱拖沓，尤以挑钩较为明显。此志整体章法舒朗、开合有度，用笔点画方圆结合，主要以方笔为主，姿态挺拔。如"义""气""亭""中""于""词"等字，横切入笔，转折骨鲠，可谓"方笔之极轨"，足与龙门造像相抗衡。结体广博宽绰，竖长为主，兼具扁平，各字因势成形，俯仰向背，大多单字呈右肩上耸之势，如"乃""右""贤""乡""太"等字，放置全篇寓斜于正，体态陡峭而不失平衡协调。总之，此志意态灵动，秀逸峻拔，可作为我们临习楷书的上佳范本。然此志点画过于秀颀，整体气格稍欠饱满，临习时可通过用笔起收变化增其圆融厚重。

《程晊墓志》

九、魏张彻墓志

该志全称《魏故持节平东将军齐州刺史东武伯张使君之墓志》，刊于北魏孝明帝正光六年（525），楷书，志高、宽均51厘米，志文凡19行，满行21字，计374字。2007年出土于河南偃师，现藏处不详。齐运通、杨建峰《洛阳新获墓志2015》（中华书局2017年5月版）、郭茂育等编《新出土墓志精粹·北朝卷上》（上海书画出版社2014年2月版）均有录。

志主张彻，字明宝，清河东武城（今山东武城县）人，《魏书·列传第七十》有载。

《张彻墓志》（局部）

　　此志自然活泼，气息高古，与《唐耀墓志》有异曲同工之妙。用笔轻重有别、提按分明，线条粗细对比强烈，尤其部分竖画收笔带钩的独特写法，初看蹩脚累赘，细察自有一番情趣，如"杨""林""松""拾"的左部竖钩，似有金农行书中的竖画用笔特点，灵动古拙，而大部分笔画基本运用中锋，已褪去早期墓志的刀刻意味，线质饱满，篆籀笔意浓重；结字则奇巧变化、仪态生动。"厚""军""登""诏"等字上宽下窄，仍具隶意；"夜""百""立""林"及末行"乙""二""儿"等字，憨态可人，稚趣盎然。章法因字形大小变化，行间位置错落，呈现出随意散漫、乱中有序的艺术效果。临习此志时，可与《唐耀墓志》互相借鉴，要注意用笔的丰富变化，适当强化提按。另外，此志字法多有俗体、异体及讹误现象，临习时注意甄别取舍。

十、魏于神恩墓志

该志全称《魏故宁朔将军南梁太守于府君墓志铭》，刊于孝昌三年（527），楷书，志高、宽均为54厘米，志文凡24行，行24字，共计531字。近年出土，现藏处不详。郭茂育等编《新出土墓志精粹·北朝卷上》（上海书画出版社2014年2月版）有录。该志拓片现藏于洛阳碑志拓片博物馆。

志主于神恩，河南洛阳人，生于北魏延兴五年（475），曾为宁朔将军南梁太守，北魏孝昌三年（527）卒，享年五十二岁。

该志书法圆劲俊雅，隽永遒丽，是北魏墓志中不可多得的佳品。点画方圆并用，顺逆互参，丰富多变。行笔提按

《于神恩墓志》（局部）

有致，轻重对比明显。章法则竖有行横有列，规格统一。此志乍看似无独特之处，结字章法平淡无奇，然反复观赏，细微处愈见精妙所。各种点画，变化无穷，意态多端。如"永""宁""方""州""为"等字，其点画有圆形的、有三角状的、有竖形的。尤其第十五行中之"宅"字，宝盖头的点画最为精妙，藏锋起笔，随即左势倾斜，恰好与下一竖点相呼应，敛起锋芒外露，代以含蓄饱满蕴藉渊雅，令人称绝。而其横画，大多凸显了碑志楷书中段线条的坚实之感，掐头去尾，重心聚拢，如"不""天""其""元""立""上"等字，横画起笔直接露锋而入，逐渐行笔至中段时加重提按，到收笔处又复归自然，力足气盈。少数横画则两端重顿，中段笔锋稍提，笔锋顶纸而行，入木三分。其余笔画尤以捺画用笔最有特点，捺脚处流畅自如，有别于龙门造像等方棱奇崛的用笔习惯，如"奉""外""使""之"等字的捺画，圆融饱满，几臻完备。另外，此志一些笔画刀砍斧凿之痕外露，并无雕饰，反而具有一种萧散朴拙的味道。

十一、魏王馥墓志

该志全称《魏故冠军将军左中郎将王君墓志铭》，刊于建义元年
（528），楷书，有界格，志高、宽均45厘米，志文凡22行，行22字，计444
字，仅一字漫漶不清。近年出土，现藏处不详。赵君平《邙洛碑志三百种》
（中华书局2004年7月版）、郭茂育等编《新出土墓志精粹·北朝卷上》（上
海书画出版社2014年2月版）均有录；《书法》杂志2019年第9期载杨勇《北
魏王馥墓志》。

《王馥墓志》

太原王氏，为历史上有名望族，其与陇西李氏、清河崔氏、范阳卢氏等齐名。志主王馥，字香炉，太原晋阳（今山西太原）人。

此志刊于北魏建义元年（528），正值拓跋王朝统治后期，社会动荡，内乱不已，然书法艺术成就在此时期一度空前，是魏碑书法艺术的"黄金期"。该志书法稳健古雅、温润凝练，用笔厚实挺劲、灵动自然，气息尚与《张玄墓志》有相似之处，然方折生拙有余，圆融通透稍显不足。行笔纯净干脆、提按分明，部分单字用笔连带可见行书笔致，如"凉""劲""之""瑟"等字的点画，往往与下一笔承接流畅，动态十足。线条光洁内敛，刚柔并济，给人以雍容绰约、潇洒遒丽之感。尤其此志中转折笔画形态，如"独""国""石""竭"等字，并无常见典型魏碑之峭拔冷峻，似可见隋唐墓志楷书端倪；结字多呈方形，大都中宫较散，四周饱满，重心平稳又收放自如，意态端严，气韵高古；章法疏密得当，大小相参，秩序井然。康有为《广艺舟双楫》谓"魏碑随取一家，皆足成体"。该墓志书法无论是用笔、结体还是章法，对我们学习碑刻书法都大有裨益。这也印证了赵之谦《章安杂说》所提到的："六朝古刻，妙在耐看，卒遇之，鄙夫骇，智士哂耳，瞠目半日，乃见一波磔、一起落，皆天造地设，移易不得。"

十二、魏杨儿墓志

该志全称《魏故太原太守平南将军怀州刺史息厉威将军颍川郡承杨君墓铭》，刊于北魏永安二年（529），楷书，志高25厘米，宽25厘米，志文凡13行，行14字，共175字。近年出土，现藏处不详。郭茂育等编《新出土墓志精粹·北朝卷上》（上海书画出版社2014年2月版）有录。

志主杨儿，周朝后裔，唐叔虞后代，父杨馥。杨儿卒后葬于洛南小宋村。

该志书法极方笔刀刻犀利峻峭为能事，然整体气息灵动稚拙，逸趣横生。之所以能有如此笔体和气格差异，主要源于此志的独特用笔和结字特征。此志似以单刀镌刻而成，起笔重顿而收笔轻俏，尤其竖画收笔几乎成"悬针状"。转折处直入而下，如"神""哲""南""相""周"等字的横折，很明显无换锋调整动作。如此种种，故呈现出头重脚轻、先按后提的用笔特点。另外，此志结字内部空间疏阔，外延笔画短促节制，似有收束内

《杨儿墓志》

敛之感。同时，部分字形左右摇摆，偃仰相间，在整行内维系了势态平衡。如从倒数第三行"永安二年"起，不仅单字势态每每不同，且字字摇曳飘动，犹如清人王铎行草条幅的笔势美感。此志作为近年发现的北魏墓志，极具个性，是北魏墓志方笔书法之代表。需要说明的是，虽说锋棱四露、恣肆生辣，多有奇趣，但部分用刀稍显随意生硬，或为一般刻手所刻，因此气息亦显单薄。临习时可适当取舍，去粗取精，灵活化用。

十三、魏王茂墓志

该志全称《魏故使持节抚军将军幽荆二州刺史王使君墓志铭》，刊于天平四年（537），楷书，志高67.5厘米，宽59.5厘米，志文凡24行，满行23字。2009年出土于洛阳北二十里甫山之阳，现藏处不详。郭茂育等编《新出土墓志精粹·北朝卷上》（上海书画出版社2014年2月版）有录；《书法》杂志2014年第8期载杨勇《新出土北魏〈王茂墓志〉》。

志主王茂，字龙兴，京兆霸陵（今陕西西安东北）人，出身世胄之门。曾祖儒，荥阳太守；祖彪，黑城镇将；父曦，镇南府长史。王茂于永安二年（529）卒。

该志书法多率意，随性秀丽，蕴藉简劲。无论从结体抑或整体章

《王茂墓志》

法，都近似《元腾墓志》：结体自然，行距舒朗。然两者相比，此志风格属于率意一路，技法稍欠精美纯熟，因此不如《元腾墓志》凝练庄重。该志最大的特点在于结字收放自然，很多字形比较夸张，如"源""纷""飞""以"等字，左右偏旁部首之间对比明显，参差错落，偃仰开合，使其结构具有一种出奇制胜的美感，增强了该志结字的艺术魅力。该志用笔圆劲含蓄，精巧古拙，细察之又似魏晋小楷体态，并且在整体扁平横亘的构形中更具风姿，如"寻""南""命""流""京"等字中，隐约可见钟繇用笔风致。尤其第九行的"飞"字、第十行的"率"字，横画的波磔起笔，以及含有"讠"部的"谥""许"两字，似与钟繇《贺捷表》横画用笔相仿佛。这种略参隶意、圆柔古拙的特点独具一格，营造了微妙美感，给人一种轻松率意的感觉。

十四、魏姬静墓志

《姬静墓志》（局部）

该志全称《魏故使持节后将军都督平州诸军事平州刺史上蔡县开国子姬君墓志铭》，刊于东魏元象元年（538），楷书，志高48厘米，宽48厘米，志文凡26行（最后一行因志面位置不够，顺刻于墓志左侧），满行25字，共计607字。近年出土于河北临漳县，现藏处不详。郭茂育等编《新出土墓志精粹·北朝卷上》（上海书画出版社2014年2月版）有录。

志主姬静，广宁（今河北省涿鹿县西）人，北魏末

年将领，太昌元年（532）去世。

此志刻工精良，书体雅致，结字中宫宽舒，拙朴气盈，在北魏墓志中属"平画宽结"一类。用笔方圆兼施，遒劲凝练，同一笔画形态各异，变化多端。此志中的点画，造型丰富且出现频率较高，如"之""末""甘""念""持"等字，均呈三角状。另外还有形似菱形的点画，如"望""流""为""灭"等字的点画。而此志中的横画则笔画较细，起笔藏露互用，整体以平直为主，不似"邙山体"厚重倾斜，如"平""开""年""冲"等字横画，爽利劲健。竖画收笔也有方圆区分，各不相同。该志部分单字结体呈"内松外紧"之势，多与汉代隶书《张迁碑》风格相似，因此古意盎然。如"讥""而""溺""武""也"等字，内部空间阔绰舒朗，毫无呆板郁结之气。同时，"象""胄""掺"等字则上重下轻，也颇显憨态。此志通篇六百余字，大多字形以平和朴实示人，不激不厉，如"谥""难""识""贤""艳"等字，并无出奇之姿，而是给人以敦实朴茂、稚拙无华的感觉，与魏碑书法"斜画紧结"的特征截然不同，是魏碑向唐代碑志书法转变的标志性作品。

十五、魏王�215墓志

该志全称《魏故开府长兼行参军王君墓志铭》，约刻于隋大业元年（605）。楷书，志高49厘米，宽49厘米，志文凡23行，除第十七、二十三行外，其余每行24字，共计520字。1983年出土于河南省浚县西大桥北侧的卫河中，现藏浚县博物馆。罗新、叶炜《新出魏晋南北朝墓志疏证》（中华书局2005年版）收录。

志主王昞，字思业，太

《王昞墓志》（局部）

原晋阳（今山西太原市）人，祖父王龙为魏陕州刺史，父王庆为金紫光禄大夫。隋大业元年（605）王晒去世，享年九十二岁。

此志辞句华美，文采飞扬，书法风格亦十分别致。初看乱头粗服，荒诞不经，草率随性，细察之亦不乏精微之处，情态各具。此志书法虽为正书，然整体既似楷似隶又非楷非隶，用笔既有古拙野逸之趣，又含波挑灵动之感。开合避让，大小穿插，多有奇趣。笔画坚实有力，遒劲圆满，起笔多露锋直入，方正峻拔，行笔动作略带抖动，因此线条迟涩感加重，无光滑甜俗之弊，如"讳""晒""泉""送"等字。另有部分单字，似有唐人墓志楷书的笔画特征，如"军""刺""河""由"四字及"定"字的宝盖头，用笔成熟，俨然唐楷。同时，此志捺画亦有隶书特点，捺脚大多呈上挑掠笔之势，如"入""遂""龙""之""泉"等字，捺脚均呈雁尾波磔。另外，此志中用笔轻重有别，线条粗细对比鲜明，如"身""作""山""胡""月""美"等字用笔力度较狠，线条粗重，与其他单字形成强烈对比；结体方中带扁，少数单字左右倾斜，轻松适意，如"年""仁""达""性""无"等字呈右倾之势，意态活泼；章法亦奇态横生、稚朴拙趣，通篇天真烂漫，团练一气。

十六、隋王妃长孙淑信墓志

该志全称《故京兆尹司空公光禄大夫观国夫人长孙氏墓志铭》，刊于大业九年（613），楷书，撰文、书丹、镌刻均不详。志高、宽均73厘米，志文凡29行，行30字，计817字。近年出土，现藏处不详。杨勇《字里千秋：新出中古墓志赏读》（江西美术出版社2018年10月版）有录。

志主长孙淑信，字鬟低，河南洛阳人，北魏宗室后裔，隋京兆尹司空公光禄大夫观德王杨雄之妻，北周建德二年（573）卒，时年二十二岁，大业九年（613）与杨雄合葬于京兆华阴县还淳乡之墓。

隋代墓志形制完备，装饰丰富，文辞华美，镌刻精致，较北朝墓志更趋成熟。此志书法上承北魏之风，下启唐楷新貌，已备隋代墓志之典则，颇有《董美人墓志》风致。笔法精熟，从容不迫，方圆结合；结字匀称停当，整饬凝练，已褪北朝墓志剑拔弩张之气，代以温润平和韵致。横画大多呈水平状，提按较轻，起笔多露锋直入，妍丽取势，如"二""而""可""志""玉"

《王妃长孙淑信墓志》

“堪”等字的横画。竖画则垂直而下，多以悬针状收笔，且在独体结构的单字中，竖画位置均在笔画搭接中心，以求该字布白对称，如“十”“本”“王”“奉”“年”“申”等字。捺脚收笔隐约出现唐楷平波之势，如“之”“枝”“越”“纵”等字；结体方正规矩，舒展自如，字形大小规格统一。少数单字字法存在异体和偏旁易位现象，如志中第二行的“派”字写法即为异体，倒数第六行的“舅”字，变上下结构为左右，第十三行的“眉”字、倒数第三行的“孤”字，则出现笔画缺刻。章法布白舒朗，行距字距匀称，通篇华美秀丽。该志与《观德王杨雄墓志》《王妃王媛华墓志》同时期刊刻，书风相近，似出一人之手，当属隋代墓志精品。

十七、隋王妃王媛华墓志

　　该志全称《大隋故观王妃墓志铭》，刊于大业九年（613），楷书，撰文、书丹、镌刻均不详。志高、宽皆73厘米，志文凡28行，行27字，计714字。近年出土，现藏处不详。杨勇《字里千秋：新出中古墓志赏读》（江西美术出版社2018年10月版）有录。

　　志主王媛华，字润玉，太原祁县人。祖父王陵，父王焕。王氏二十六岁嫁于杨雄，开皇元年（581）六月诏授"观王国妃"，开皇四年（584）逝世。大业九年（613），与其夫杨雄及元妃长孙淑信合葬于华阴县还淳乡弘仁里。

《王妃王媛华墓志》

该志端庄凝练，整饬精丽，书法成熟稳重，流畅自然，为典型的隋代墓志风格。此志与《王妃长孙淑信墓志》同时期刊刻，而较前者更为规整，法度谨严，无论用笔结字，已开唐欧阳询正书之风。此志用笔以方为主，兼施圆笔，含蓄蕴藉，儒雅深沉，转折处饱满劲挺，初具唐楷之典则。如"秉""曲""黄""盖""国""石""白"等字的横折用笔，兼秀丽雄劲、婉丽古拙为一体，与欧阳询《九成宫醴泉铭》几无二致。该志中少数单字的横折仍有北魏墓志余绪，如第五行的"国"字、第十七行的"四"字，两字横折处棱角突兀，方硬冷峻，情势森然。另外，此志中还存在点画连带的草书写法，如第三行"止"、第八行"正"、第十三行"亦"等字。结体多呈方正取势，遒劲沉着，舒展自如，穿插揖让，极富理性，欧阳询楷书或受此墓志影响。章法布白舒朗宽绰，落落大方。需要说明的是，此志也保存遗留了前期北朝墓志的风格，部分单字仍然明显带有北朝墓志的影子，如"铭""略""沉""原"等字，古意十足，稚拙可爱。

十八、隋观德王杨雄墓志

该志全称《隋京兆尹司空公光禄大夫故观德王之墓志铭》，刊于大业九年（613），楷书，志高、宽皆102厘米，志文凡46行，行46字，计1958字。近年出土，现藏处不详。杨勇《字里千秋：新出中古墓志赏读》（江西美术出版社2018年10月版）有录。

志主杨雄，字威惠，弘农华阴（今陕西华阴）人，东汉太尉杨震十七世孙，隋文帝杨坚族子，大业八年（612）逝世，谥号"德王"，追赠司徒、襄国等十郡太守。

此志与《王妃长孙淑信墓志》《王妃王媛华墓志》为同年合葬墓志，镌刻精致，字口清晰，且书风接近。然此志相比其余两志字数更多，制幅更大，通篇方正取势，规格统一，气度恢弘。此志用笔相较其余两志，特点明显：以方为主，法度谨严，点画精整，线条纯净，少温婉醇厚，多严肃板正。横画多水平取势，流畅自如，少数用笔独特，略显别致。如第二行的"岂"字横画，收笔以波碟上挑为收笔动作，仍带隶意；第六行的"孝"字横画中段则凸起，明显高于两端位置，然整体协调平衡，不偏不敧，有所谓"横如千

《观德王杨雄墓志》

里阵云"之势。捺画则大多舒展大方，流畅自如，如该志中的"人""之""金""大""久""攻"等字捺画，特点明显。此志结字宽博阔绰，细挺劲健，给人以肃穆恬静之感。部分单字方中带扁，隶意仍存，之所以有此特征，概由特殊的用笔方法所致。如此志中不少提画变斜为正，取斜为横，因此加大了水平位置的间隔，如"钩""毁""骄""锐""飘""鼓""谦""知"等字，左边横画部分都作水平处理，与右边部首齐驱并行，匀称停当。此志章法横列有致，界格清晰，字字如排兵布阵，严格有序。

十九、隋齐士幹墓志

该志全称《隋故汝阴郡丞齐府君墓志铭》，约刻于隋大业十二年（616）。楷书，陆据撰，韩凤卿书。志高81厘米，宽85厘米，志文凡38行，行36字。近年出土，现藏处不详。郭茂育等编《新出土墓志精粹·隋唐卷》（上海书画出版社2014年2月版）、杨勇《字里千秋：新出中古墓志赏读》（江西美术出版社2018年10月版）均有录。

该志乃隋唐文学家陆据所撰，作为其遗文，自然可补史之缺，故不妨借此志一窥陆据的文采风流。

志主齐士幹，太原晋阳（今山西省太原）人，卒于隋大业十二年（616）。

该志铭辞后列撰、书人姓名，已开名人墓志书、撰署名之风，具有一定的文献史料价值。撰者陆据，字士绅，吴郡（今苏州）人。历仕隋、唐两朝，隋大业时为燕王（杨倓）记室，唐贞观时授朝散大夫、魏王府文学，《全唐诗续拾》录其诗文。

《齐士幹墓志》

隋代墓志，融南北书风于一体，古质疏离，新态已出，大都呈现较为成熟的楷书面貌。此志则楷隶夹杂，用笔多含隶书笔意。此志横画用笔，仍保留着浓郁的隶书波磔特点，如"阳""子""麻""军""而""有""元"等字的横画收笔，波势上挑，劲健饱满。然与东汉典型隶书碑石相比，已褪去苍涩凝重之感。部分单字横画中，亦有变为短捺书写者，仍具隶书意味。如"饰""竹""旌""祚""管"等字的右部短横，均处理成短捺。其中竖画，中直挺拔，整饬严峻，多呈垂露状，隐约可见唐欧阳询风致。如"州""本""东""仁""川""未""不"等字的竖画收笔，严整端庄，几近唐楷。部分竖画则斜向左倾，收笔不见停顿束笔，轻盈灵活，如第八、九、二十五行的"行"字，倒数第十三行的"所"等字。此志捺画也有雁尾形态，

如"命""史""以""半""不""喻"等字，结字宽绰有余，舒朗萧散，匀净整饬。章法则横有列，竖成行，规整清晰。此志整体妍质兼备，为我们了解隋墓志之多元面貌，提供了有益的参考。

二十、唐李誉墓志

该志全称《唐故左光禄大夫上柱国德广郡公李公墓志》，刊于贞观十五年（641），楷书，欧阳询书。志石呈正方形，高、宽均为58.5厘米。志文凡36行，每行36字，共计1249字。2014年出土，现藏处不详。刘天琪《欧体书风小楷墓志集萃》（浙江人民美术出版社2018年版）有录；《书法》杂志2022年第4期载李跃林《欧阳询为贞观年间欧体墓志的书手》。

志主李誉，字安远（？—633），陇西狄道（今甘肃临洮县）人。唐朝初年将领，晋封广德郡公。历任潞州都督、怀州刺史，贞观七年（633）去世。

此志为唐欧阳询小楷墓志，从刊刻时间来看，也是欧阳询晚期所书丹，因此该志代表了其晚期成熟的楷书书风。该志点画精熟，方圆通透，结字法度谨严，和协温润，比之欧阳询代表作《九成宫醴泉铭》，少森然严肃而多平和静穆，气格温醇，灵动自如，愈显老到。细审，用笔方正遒劲，圆融饱满，一字之内，主笔多修长挺拔，气势峻拔。如"武""贼""感""载"等字的斜钩，偃仰斜势，穿插其他笔画，自上而下，气脉贯通。横画、竖画多具《九成宫醴泉铭》特点，横平竖直，整饬精工。而三点水的写法则较为多变，一改欧楷典型的"变点为竖"方式，处理成各自连带的独特写法，更显行书笔意，呼应自如，意态飞动。如"河""洛""滂""沱""沙""淳""洵"等字的三点水，已不见《九成宫醴泉铭》点画钉头起笔的影子，而是直接露锋切入，收笔作以连接势态，因此显得字势灵活，毫无板滞郁结之态。此志结字端正中庭，秀颀纵长，但从严正规格之中仍可见倾斜变化，部分单字采用"斜向右"构形，如"温""偕""氏""奄""哀""炎"等字，右肩上耸，寓正于斜，奇趣横生。另外，部分笔画较少的单字则占位较小，放置通篇，大小参差，错落有序。如"二""日""以""正""才"等字，即为此特征。章法行列有致，界格清晰，飘逸劲健，与《九成宫醴泉铭》相比，或因不受帝王敕命而

《李誉墓志》

书，多了几许活泼灵动。总之，此志古意盎然，可作为学习欧体楷书的重要参考范本。

二十一、唐朱延度墓志

该志全称《大唐故仓部郎中朱府君墓志铭并序》，刊于唐高宗显庆三年（658）。楷书，志高72厘米，宽71厘米，志文凡37行，满行37字。2009年出土于洛阳偃师，现藏于洛阳碑志拓片博物馆。杨勇《字里千秋：新出中古墓志赏读》（江西美术出版社2018年10月版）有录。

志主朱延度，字开士，吴郡钱塘（今浙江钱塘）人。贞观初，曾授魏

王府典签，后参与编修《括地志》。显庆二年（657）去世，年五十二岁。

此志精丽遒媚，风格温婉，仍可见北朝写经余绪，法度楷则更趋成熟。细审，点画细腻，丰富多变，妍美精工，自成一格。如同一笔画，起收各不相同。以横画为例，部分单字横画起笔露锋直入，俊美萧散，如"大""京""玉""何""赤""武"等字的横画，侧锋取妍，飘逸潇洒；而"箦""年""米""军""基""吉"等字的横画则略微藏锋，轻顿行笔，至收笔处戛然而止，节奏感很强。另

《朱延度墓志》（局部）

外，撇画、捺画的收笔提按感明显，均以左右重按分向而写，十分靠近褚遂良的用笔特征，如"大""人""文""坂""秋"等字的捺画，似由褚遂良《阴符经》化出，婉丽俊逸。此志个别字时有行书笔意，质朴中见雅秀，如"上""或""于"等字。结体以扁平取势，宽博疏朗，风格特征更似褚体，用笔风姿绰约，委婉多致。如"威""盛"二字中，其斜钩很像褚体。结体同样如此，而"府""括""物""发""振""能"等字，与褚字几无二致。此外，该志少数单字呈楷中带隶意趣，如"小""四""安""巡"等字；章法竖成行横有列，字距行距停当匀称，布局有序，工整和谐。此志虽未署书者姓名，然书法艺术卓尔不群，不逊名家。

二十二、唐冯承素墓志

该志全称《唐故中书主书冯君墓志铭并序》，刻于咸亨三年（672），楷书，志高、宽皆54厘米。志文凡28行，满行25字，共计648字。2009年出土

于陕西西安，现藏西安大唐西市博物馆。杨勇《字里千秋：新出中古墓志赏读》（江西美术出版社2018年10月版）有录；《中国书法》杂志2010年第9期载江锦世、王江《新出土〈唐冯承素墓志〉考释》。

　　志主冯承素，字万寿，长安信都（今陕西西安）人。曾祖冯兴，祖父冯伏，父冯英，历仕为官。冯承素历任门下省典仪、直弘文馆等职，咸亨三年（672）去世，终年五十六岁。

　　此志撰文、书丹者不详。志主冯承素出身贵胄，书名显赫："尤工草隶"，"张伯英之耽好，未可相俦；卫巨山之致言，曾何足喻"。冯氏所摹写王羲之《兰亭序》最为著名。此志刻工无丝毫懈怠，字口清晰可

《冯承素墓志》

见，通体完好。笔法瘦硬，点画分明，结字大小长短搭配协调，严谨有致。横画长度有所夸张，极力舒展，其余笔画则凝聚紧收，精气内敛，如"可""卒""是""平""其""古""禁"等字的横画，略呈左低右高之势，用笔酣畅自信，直入平出，气势饱满。撇、捺也是极度夸张，外向舒展，如"奉""彼""仓""碧""琴""春"等字的撇画，用笔优雅飘逸，隽永流畅。而此志结体宽绰，中宫紧收，整体纵长，部分单字结体宽博，如"迹""京""五""原""山"等字，大多字内空间疏阔，外延笔画较短，稍显憨态。章法因有界格之故，竖成行横成列，字距行距统一规整，缜密严格。此志为唐代名人墓志，可补史料之缺。

二十三、唐李行止墓志

该志全称《唐故朝议大夫亳州别驾李府君墓志铭并叙》，约刻于开元九年（721）。楷书，志高、宽均61厘米，志文凡24行，满行24字。2005年出土于洛阳，现藏洛阳师范学院图书馆。杨勇《字里千秋：新出中古墓志赏读》（江西美术出版社2018年10月版）有录；《书法》杂志2020年第7期刊载王家葵《玉叩读碑——生为同室亲》。

志主李行止，陇西（今甘肃陇西县）人，祖李辩，父李炽。李行止于开元九年（721）去世，开元十八年（730）与夫人合葬于洛阳。

此志志主李行止系"陇西李氏"后人，属名门望族，虽未见该志撰文、书丹者名字，然该志字口清晰，界格分明，书风隽永流美，挺劲凝练，自成一格。此志用笔整体以细劲见长，无唐人楷书丰腴肥厚之感，规矩中又含新意，端庄中又见灵动。似与褚遂良楷体相近，又具有唐人写经意趣，兼具二美。此志横画多以露锋起笔，舒展大方，修长秀气，如"五""且""盈""其""平""至"等字横画，起笔凌厉尖峭，收笔略按，微妙变化之中可见不同。竖画多呈悬针状，如"郡""中""祁""申""年""郴""神"等字，细劲挺拔，丝丝入扣，纵势为体，主笔鲜明。部分单字用笔略施连带，灵动自如，如"茂"字的草字头两竖连接，"为"字的点、撇连接，"稔"字心字底，"秋""称""积"等字的禾木旁，"柏""权""棋"等字的木字旁均有行书笔意，字势连贯，前呼后应。该志结字以方正为主，略呈横向扁平之势，优雅从容，顾盼生姿。部分单

《李行止墓志》

字呈褚体风格体势，如"殁""大""原""巡""朝""开"等字，宽结郁勃，风姿绰约。章法则竖成行横有列，字距舒朗，行距开阔，雍容典雅，精整秀丽。此志是新出土唐代墓志精品之一，临习时可借鉴唐人写经和褚遂良笔法，以融会贯通。

二十四、唐马府君夫人墓志

此志又名《殷日德墓志》，全称《唐故朝请大夫行汉州什邡县令上柱国马府君夫人殷墓志》，刊于唐开元十四年（726）。楷书，志高、宽均为62厘

米，志文凡25行，每行25字，共计597字。近年出土，现藏处不详。《中国书法》杂志2019年第10期载刘灿辉《唐〈殷日德墓志〉考证——兼论盛唐褚、薛书风》。

志主殷日德，字日德，以字行。陈郡（河南淮阳）人，殷商之后，徙居江左。开元十三年（725）去世。

此志志主系"殷氏家族"，与颜（真卿）氏家族素有联姻，墓志书风兼具褚遂良、薛稷之风，其书法在唐代墓志中独具风貌，自成一格。且字口清晰，镌刻精整，通体

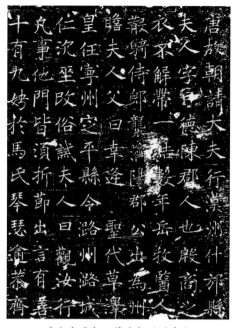

《马府君夫人墓志》（局部）

完好，弥足珍贵。从用笔来看，此志点画细劲饱满，瘦劲绮丽，明显更趋向薛稷楷书特点，横画如"三""上""事""女""方""安"等字，与薛稷《信行禅师碑》几无二致，相似度很高。撇画如"成""改""令""父""瞻""秦"等字，流美隽秀，蕴藉清逸，比之薛书更加细腻精妍，有过之无不及。捺画如"衣""人""教""外""伏""金"等字，均由行笔中段顿笔后再次捺出，因此收笔重按痕迹更为明显。此志结体尤与《雁塔圣教序》形神肖似，如"皇""之""能""闻"等字，与褚遂良《雁塔圣教序》结体相似。尤其第七行"可""教"，第十行"晨""夕"等字更为接近。章法则界格规整，行列有序，雍容华美，典雅蕴藉。叶昌炽《语石》曾言："大抵自唐初至宋，约分五变。武德、贞观，如日初升，鸿朗庄严，焕然有文明之象。自垂拱迄武周长安，超逸妍秀，其精者兼有褚河南、薛少保之能事，开元、天宝变而为华腴，为精整。"此志正是开元年间对褚、薛书风传承之最佳见证，同时也是研究褚遂良等初唐书风的重要资料。

二十五、唐李超墓志

该志全称《唐故雍州录事参军陇西李府君墓志铭并序》，约刻于开元廿四年（736）。楷书，赵子卿撰文，志高84.5厘米，宽84厘米。志文凡25行，满行25字。2003年出土于河南洛阳，现藏于洛阳师范学院图书馆。杨勇《字里千秋：新出中古墓志赏读》（江西美术出版社2018年10月版）有录。

志主李超，陇西成纪（今甘肃秦安）人，祖玄德，父义琰，《旧唐书》《新唐书》均有传。李超于开元廿四年（736）去世。

此志书法"楷底行面"，颇具特色，用笔结字除保留北朝墓志余韵外，更

《李超墓志》

多受唐人书风浸染。此志用笔沉实稳健，活脱多变，线条内部律动明显，表现出较为明显的书写性。唐人碑志，多受唐太宗倡导行书入碑风气影响，因此出现大量行书笔意。如"敏""殡""经""厚""际""为""幕"等字，行书意味较浓，笔画之间连带痕迹明显。部分笔画仍可见北碑方棱特点，如"西""年"二字的横画，方起方收，刀刻痕迹仍有保留。而捺画则基本凸显唐楷特征，偃仰自如，笔势流畅，如"之""达""令""起""父""是"等字。该志结体多纵长瘦削，中宫紧收，神气内敛，体势统一。章法则界格清晰，行列有致，字距行距停匀茂密，郁勃之气跃然于石。需要强调的是，此志与北魏正光六年（525）的《李超墓志》同名，然书法风格迥异，学习临摹时须区分辨别。

二十六、唐王琳墓志

该志全称《唐故赵郡君太原王氏墓志铭并序》，刊于唐开元廿九年（741）。楷书，徐峤撰，颜真卿书。志高90.5厘米，宽90厘米，志文凡32行，行32字，2003年出土于洛阳市龙门镇张沟村，现藏处不详。朱关田《颜真卿书法全集》（浙江摄影出版社2019年版）、刘正成《中国书法全集·颜真卿卷》（荣宝斋出版社1993年版）均有录。

志主王琳（？—741），字宝真，系太原王氏，徐峤之妻，封赵郡君。开元廿九年（741）卒于润州（今江苏镇江）。撰文者徐峤，善文，时任润州刺史、江南东道采访处置，《新唐书》有传，曾撰《类二戴礼》百篇、《易广义》三十卷、《文集》三十卷。

此志明确可见撰文、书丹者姓名，且均属唐代名人，因此该志艺术地位与文献价值颇高。墓文大概记载了徐峤与王琳夫妻二人近四十年生活点滴，文辞雅致，情真意切，感人肺腑。此志一经出土便轰动书法学界，考其刊刻时间，当属颜真卿早期所书。书风典雅，端严方正，圆融通透，遒劲饱满，与颜真卿所书另一墓志《郭虚己墓志》共同印证了颜体楷书的书风嬗变。从用笔来看，此志还不具颜体楷书成熟期的典型特征，用笔变化仍较为规矩平正，提按虽较为明显，但不似《颜勤礼碑》《颜家庙碑》等对比强烈，然颜真卿线条圆劲的"篆籀"笔意已有

所体现。横画多逆锋起笔，含蓄内敛，兼施露锋切入，质妍相参。例如"五""英""女""淑""其""工"等字横画，起笔藏锋逆行，蓄势圆融，优雅劲挺。此志竖画多以垂露用笔，中直圆通，较之《多宝塔碑》少尖峭凌厉之感，如"十""并""中""不""惮""卜"等字的竖画收笔，即为此特征。此志中竖钩的笔法明显还不具备颜楷成熟期时的用笔特征，如"乎""于""丁""子""可""孝"等字，少《颜勤礼碑》竖钩的重按轻提、举重若轻之感，而是方笔切锋。部分单字的竖钩，更接近于欧楷钩画，如"周""刺""同""扬""判""有"等字的钩画，整饬规则，严谨板正。此志撇、捺笔画已脱北朝、隋代楷书风格，醇和蕴藉，含蓄凝练。

《王琳墓志》

结体平正稳健、宽博端庄，颜楷"庙堂"气息初现端倪。章法行列有序，满格满宫，一派端严气象。总之，较之颜真卿后期丰腴厚重的楷书风格，此志偏于清雄瘦劲，是研究颜真卿书风演变的珍贵资料。

二十七、唐严仁墓志

该志全称《唐故绛州龙门县尉严府君墓志铭并序》，刊于天宝元年（742）。楷书，张万顷撰，张旭书。志高53厘米，宽55厘米，志文凡21行，满行21字，共430字。1992年1月在河南省偃师市出土，现藏偃师商城博物馆。

《严仁墓志》

志主严仁，字明，浙江余杭郡（今浙江钱塘）人。

该志一经发掘，即对于书丹者是否为张旭争议不断，持怀疑态度者多以张旭《郎官石柱记》样貌推断该志非张旭所书，代表文献可见李志贤《我看（传）张旭〈严仁墓志〉》（《书法丛刊》1999年第4期）；而持该志为张旭书丹者，可参考梁继《唐张旭〈严仁墓志〉辨疑》（《中国书法》杂志2007年第2期）一文。

从书法角度来看，此志用笔方圆兼施，劲挺饱满，起笔多藏锋逆入，收笔处凌厉峭劲，尤以撇画收笔最为明显。如"依""其""为""咸"等字，撇画的锋利外显和其他笔画形成强烈对比，质妍相参。线条粗细不一，区分明显，如"引""依""比""济"等字，用笔较之其余单字丰腴肥厚，稳健沉实。而其他笔画也一丝不苟，刀刻痕迹纤毫毕现。此志"转折"笔画处，颜楷意味甚浓，足可见颜真卿得张旭指授。如"面""向""而""嗣""东"等字的横折，典型的颜楷脱肩笔法，气酣意足，浑然一体。结体开阔宽绰，端庄平稳，有的字形饱满肥厚，有的瘦硬刚劲，各不相同。另外，部分结字左右倾斜，轻松灵动。如该志末尾两行的"水""新""茎"等字，笔调轻松，结字随意洒脱，与其他单字对比鲜明，即使字势不稳，但通篇气息一致，浑然一体，痛快淋漓。此志章法界格清晰，行列有序，整饬规整。

二十八、唐徐峤墓志

唐《徐峤墓志》，约刻于唐天宝元年（742）。楷书，志高90厘米，宽90厘米，志文凡42行，行43字，刘迅撰文，刘绘书丹。2003年出土于洛阳南郊龙门镇张沟村北，同时出土的还有《徐峤妻王琳墓志》，二志现藏于洛阳师范学院图书馆。杨勇《字里千秋：新出中古墓志赏读》（江西美术出版社2018年10月版）有录。

志主徐峤，字仲山，曾祖徐孝德，祖徐齐聃，父徐坚，均有文才，下笔成章。徐峤为唐中期著名文士，曾撰《易广义》三十卷、《类二戴礼》百篇、《文集》三十卷等，并撰《桓臣范墓志》《王琳墓志》等志文。天宝元年（742）去世。

该志文撰者刘迅，彭城（今江苏徐州）人，唐代著名文史学家刘知几（字

子玄）之子，为唐朝早期古文运动的先驱之一，《新唐书》有传。

墓志书丹者刘绘，彭城人，延安都督，工部尚书刘知柔之子。天宝元年（742）刘绘为大理寺主簿，窦臮《述书赋》评刘绘书法："快速不滞，若悬流得势。"

此志撰文、书丹者均系唐代名士，因此文辞俊美，书风华贵，具有很高的艺术史料价值。此志书法用笔端严工整，一丝不苟，极尽楷则，凝练精致。从用笔体势来看，更接近于欧楷风致，然又兼具褚遂良之婵娟婉丽，严谨又不拘束，儒雅又含劲挺。如此志中的横画，多以切锋入笔，工稳取胜，少提按顿笔之

《徐峤墓志》（局部）

感，多整饬方严之势，"天""可""世""于""者""不"等字的长横，平直爽利，一气呵成，无半点迟疑犹豫、拖泥带水之感。竖点画则形态各异，尖圆并用，如"公""太""未""以""小""之"等字的右点，顺锋入笔，收笔处重按向下，随之左上回锋收笔，整体呈三角状，力圆势满。竖画收笔分悬针、垂露形状，随具体字形灵活变动，无雷同单调之感。部分单字用笔细劲，婉丽多姿，有褚遂良楷体特征，如"聘""祢""声""闻""紫""遂"等字，放置通篇之中，笔画纤细，清丽委婉，对比鲜明。该志结字严整端庄，协调自然，部分字形略呈扁势，横向宽绰，亦有部分单字，斜向左倾，如"即""源""开""国""伯""司"等字，通过部分笔画空间的倾斜，遂使字形重心发生变化。该志章法横无列，竖有行，不失为唐代墓志书法经典之一。

二十九、唐罗婉顺墓志

该志全称《大唐故朝议郎行绛州龙门县令上护军元府君夫人罗氏墓志铭

并序》，刊于唐天宝六载（747），楷书，李琎撰，颜真卿书。志高51厘米，宽51厘米。志文凡27行，满行28字，共计728字。2020年出土于陕西咸阳，现藏陕西省考古博物馆。

志主罗婉顺（672—746），字严正，河南人，鲜卑族。元大谦（字仲和）之妻，魏穆帝叱罗皇后之苗裔，北魏孝文帝时改为汉姓"罗"。高祖罗昇，曾祖罗俨，祖父罗福延，父罗暕，罗婉顺"动循礼则，立性聪明"，"容华婉丽，词藻清切"。天宝五载（746）卒于长安城义宁坊。

撰文者李琎（？—750），初名嗣恭，又名淳，唐汝阳王，唐睿宗李旦之孙，雅好音乐，性嗜酒。

《罗婉顺墓志》

此志为近年新出土墓志，书丹者颜真卿系唐代书法大家。此志镌刻工整，界格清晰，由于保存完备，因此很少有残缺泐失。此志当属颜真卿三十八岁任长安县尉时所作，与中晚期丰腴厚重、宽博恢弘书风相比，整体清劲峻拔、瘦硬秀逸，与《王琳墓志》风格相近。此志点画洒脱，遒劲流丽，起笔处切笔露锋，中锋行笔，回锋收笔处粗重有力，如"立""象""施""而""年""者"等字即为此特征。横画水平取势，略呈左低右高之态，起收藏露互用，中锋行笔，如"元""君""氏""之"等。转折处圆通外拓，同时兼有方折内收，如"唐""朝""魏""阳""铭""罗"等字的横折笔画。此志中的撇、捺呈撇细捺粗特点，尤其是捺画，一波三折，粗重有力，入笔后渐行渐重，顿笔后缓缓出锋收笔，成为以后经典颜体楷书的主要特点。另外，部分单字笔断意连，自然映带，气息畅达，如"满""平""终""于""云""为"等字。此志结体严谨方正，饱满平稳，重复单字的处理，也是姿态各异。章法上纵有行，横成列，布局规整，有序井然。此志是迄今为止发现的颜真卿早期的第二方墓志，其志文华美，镌刻精熟，不失为唐代名人书撰经典墓志之一。

三十、唐张招墓志

唐《张招墓志》，约刻于天宝八载（749）。楷书，徐琪撰文，书丹者不详。志文凡21行，满行23字，志石呈正方形，志高、宽均57厘米。2003年出土于洛阳偃师，现藏洛阳师范学院图书馆。杨勇《字里千秋：新出中古墓志赏读》（江西美术出版社2018年10月版）有录。

志主张招，字怀远，始兴（今广东韶关）人。曾祖胄，祖弘愈，父九章，世代为官。志主历官四政，始于河南府参军、殿中省尚舍直长、荥阳司仓大理评事等。天宝八载（749）卒于长安常乐里，终年三十二岁。

撰文者徐琪，唐代书法家徐浩之子，曾撰写或书丹《李苕墓志》《樊驷墓志》《慕容相墓志》《崔佑甫墓志》等多方墓志及碑刻。

此志铭文由徐琪所撰，文辞华美，语言精炼。书丹者不详。该志书风整体端庄敦厚，点画浑朴，结字开阔，行书笔意明显，足见受唐李世民行书入碑风气影响，但用笔结体更接近楷书，因此偏于行楷。此志用笔丰腴饱满，圆劲通透，中锋蓄势，宽博自然。线条粗细的对比依照笔画多寡进行变化，可见

书丹者的用意明显，如"之""太""司""大""四""令"等笔画较少的字，有意加重用笔下按，增其厚重；"讳""衡""温""懿""朋"等笔画较多的字，则明显变细。除此，该志部分单字，用笔似胎息《集王圣教序》，如"粹""和""至""为""故""书""诚""犹"等字，行书意味强烈，灵动活泼。结体以方正为主，极少字数兼施扁平体势。需要说明的是，此志中"之"字出现频率较高，且各具情态，结体互异，变化多端。章法行列有序，整饬规则，后三行因整体字形变小，显现出前密后疏的空间布局特点。总体，此志稳健雄浑，从容自然，行书笔意十足，可以作为学习唐代行书的借鉴参考。

《张招墓志》

三十一、唐郭虚己墓志

该志全称《唐故工部尚书赠太子太师郭公墓志铭并序》，刊于唐天宝八载（749），楷书，颜真卿撰文并书丹。志高160.5厘米，宽105厘米，志文凡35行，满行34字，计1150字。1997年出土于河南省偃师市首阳山镇，现藏偃师商城博物馆。

志主郭虚己，山西太原人，曾任中丞使、工部侍郎、户部侍郎、工部尚书等职，天宝八载（749）去世，终年五十九岁。

此志系颜真卿撰并书，足见该志艺术价值之高。从书法角度看，此志当

《郭虚己墓志》

属颜真卿早期风格，略显稚嫩，颜体楷书特点尚未成熟完善。此志风貌与颜真卿《多宝塔碑》多有相似之处，无论用笔还是结体都很靠近，两者都是颜楷早期略显瘦劲、清刚隽秀风格的代表者。在《郭虚己墓志》中，横画中锋铺毫，提按鲜明，刚劲有力。如"十""右""工""字""河""可"等字，起笔或切锋铺毫，或露锋直入，收笔处轻顿微收，徐驰有度，节奏分明。撇、捺笔画舒展自如，意深韵长，如"使""入""西""破""夏""庭"等字。横折处横细竖粗，方折有力，较之《颜勤礼碑》《麻姑仙坛记》等颜真卿晚年楷书，锋芒毕露，稍欠含蓄。该志结体端庄秀劲，严密规整，字内空间布局合理，揖让自然，部分字形仿佛晚唐柳公权楷书特点，如"国""紫""气""风""其""豪"等字，与通篇宽绰舒朗的结字相比，中部收束，结构紧凑。此志章法界格有序，凝练整饬，沉着雄毅，整密端庄，是研究颜真卿早期楷书的重要资料。

三十二、唐李收墓志

该志全称《唐故中散大夫给事中太子中允赞皇县开国男赵郡李府君墓志铭并序》，刊于大历十三年（778），楷书，李纾撰，郑细书。志高87厘米，宽86.7厘米，志文凡30行，行31字。2002年11月出土于河南洛阳，现藏于洛阳师范学院图书馆。杨勇《字里千秋：新出中古墓志赏读》（江西美术出版社2018年10月版）有录。

志主李收，字仲举，赵郡赞皇（今河北赞皇县）人。曾祖李怀远、祖李景伯、父李彭年，世代为官，《新唐书》《旧唐书》均有传。撰文者李纾，字仲舒，礼部侍郎李希言之子，文采出众，《旧唐书》有传。书丹者郑细，字文明，《新唐书》《旧唐书》均有传。

此志书法细腻工稳，点画精到，书丹者郑细素有书名，明陶宗仪《书史会要》对其评价："幼有奇志，所交结天下有名士，故于翰墨亦精。"从该志整体书风来看，内敛收束中可见舒展外露，厚重端整中又含妍丽萧散，用笔精微，纤毫毕现。提按明显，字里行间流动无滞，书写自然。此志中的横画，或露锋切笔，或藏锋逆转，从容不迫，爽利饱满。部分单字，在完成起笔动作后，调至中锋再右向行笔，颇具隋智永《真草千字文》的特点，如"承"字的

《李收墓志》

横撇起笔，"鹿""平""眷""我"等字横画起笔。此志中的点画，中实饱满，干脆利落，成一字画龙点睛之妙，且与其他笔画搭接穿插，协调自然，如"唐""以""府""章""家""宪"等字的点画，均穿过横、撇，接连紧致，密不透风，浑然一体，毫不违和。而该志中的钩画，多呈三角状，锋利峭劲，轻重有别，如"制""刺""传""朝""将""高"等字的出钩即为此特征。除以上笔画外，一字之内用笔轻重互参，字势灵活，动态自如。此志结体以方正为主，细察之部分结字又有欹侧变化，或呈右倾之势，左低右高，如"郡""书""赵""李""病""折""廷"等字。重心明显偏右，寓正于奇，偃仰俯合。章法疏阔，字句行距空灵萧散，气息平和。

三十三、唐独孤士衡墓志

该志全称《唐故朝散大夫检校太子中允兼殿中侍御史独孤公墓志铭并序》，约刻于唐元和十二年（817）。石质，隶书，于浑撰文，卢元卿书丹。志高、宽均60厘米，志文凡23行，满行28字，计622字。近年出土于陕西西安，现藏处不详。郭茂育等编《新出土墓志精粹·隋唐卷》（上海书画出版社2014年2月版）、杨勇《字里千秋：新出中古墓志赏读》（江西美术出版社2018年10月版）均有录。

志主独孤士衡，祖籍河南，曾祖谌，祖丕，父镇，世代为官。

《全唐文》卷四百九十四权德舆《太宗飞白书答诏记》载："太清宫道士卢元卿又得之于窦氏，元卿工为篆隶八分诸书，具其家法，保而藏之久

《独孤士衡墓志》

矣。"《法书要录》《墨池编》《通志》等书籍记录卢元卿善隶书，代表作有《毕原露仙馆虚室记》《吴尊师毕原露仙馆诗序》及楷书《唐故朝散大夫司天台东官正彭城刘公墓志铭》）。

隶书发展至唐代，已不具汉隶之古意，较多地呈现出程式刻板之审美风格。然而，唐代隶书作为处于汉隶与清隶之间的过渡产物，不仅占据着隶书风格流派的一席之地，其自上启下的承接意义亦不可忽视。有唐一代，隶书脱离了篆书的内在核心，而是以楷书为体，发展出了一种"新隶书"。唐人隶书以史惟则、韩择木、李潮、蔡有邻（唐隶四家）为最，开唐代隶书新貌。《独孤士衡墓志》书风为典型的唐隶风格，书法敦厚温和，气势宽绰，自然贯通，笔画丰腴。通篇章法安排得当，略显装饰，因此程式有余而生趣不足。据唐张彦远《法书要录》和《历代名画记》记载，书丹作者卢元卿诸书皆能，尤工八分。相比卢元卿其他作品而言，此志当属卢氏晚年佳作，虽然也有"程式化"的唐隶通病，但对我们了解和认识唐代隶书，仍然具有一定的研究价值。清钱泳《书学》有言："唐人隶书，昔人谓皆出诸汉碑，非也。汉人各种碑碣，一碑有一碑之面貌，无有同者，即瓦当印章，以至铜器款识皆然，所谓俯拾即是，都归自然。"可见，唐代隶书之所以不及汉隶，恰恰也在千人一面的"程式"弊病。故若临习隶书，还须以汉隶经典为首选。

三十四、唐窦牟墓志

该志全称《唐故朝散大夫守国子司业上柱国扶风窦公墓志铭并序》，约刻于长庆二年（822）。楷书，韩愈撰文，窦庠书丹。志高75厘米，宽77厘米，志文凡38行，满行31字，计817字。2008年于洛阳偃师出土，现藏处不详。杨勇《字里千秋：新出中古墓志赏读》（江西美术出版社2018年10月版）有录。

志主窦牟，字贻周，扶风平陵（今陕西咸阳）人。贞元进士，历任留守判官，尚书都官郎中等职。长庆二年（822）去世，时年七十四岁。《旧唐书·窦牟传》有载。

撰文者为"唐宋八大家"之首韩愈，世称"韩昌黎"，本篇志文亦收录在《韩昌黎文集》卷十二，文辞雅致，实为唐代志文之佳构。

书丹者窦庠，字胄卿，窦牟五弟，曾任登州刺史。《唐才子传》有载。

　　此志书法精工严谨，笔致坚实，端庄稳重，含蓄蕴藉。从用笔来看，方圆并用，笔触沉实，气息饱满，宽博丰腴。如捺画，圆融通透，流畅自如，捺脚收笔处既无颜楷重按轻提之态，也无欧阳询楷体的方棱外露之感，而是含蓄委婉，神气内敛。如"大""八""之""史""进"等字的捺画，起笔轻按而下，然后行笔随之加重，至捺脚处笔锋渐提，整个捺画下部呈"圆弧"形，"夫""八""父""史""进"等字的捺画尤为明显。此志中的"横折"笔画多具颜真卿折笔风格，浑厚圆融，蓄势饱满，如"自""四""曲""中""惠""东"等字。其横画、竖画，较之唐楷墓志无太大差异，提按亦不太明显，因此更显含蓄。此志结体方中含纵，整体以竖长为主，字间笔画搭配合理有序，穿插揖让，部分单字可窥见唐一代名家影响，

《窦牟墓志》

如"代""风""使""恂"等字的结体颇似欧阳询，规矩严整，气象森然。章法则字距小于行距，部分行段横无列竖有行，较为参差，和谐自然。

三十五、唐史孝章墓志

该志全称《唐故邠宁庆等州节度观察处置等使朝散大夫检校户部尚书兼御史大夫赐紫金鱼袋赠尚书右仆射北海史公墓志铭并序》，约刻于唐开成三年（838）。楷书，李景先撰，孙继书。志高92厘米，宽92厘米，志文凡44行，满行44字。2004年于洛阳孟津县张扬村出土，现藏洛阳师范学院图书馆。杨勇《字里千秋：新出中古墓志赏读》（江西美术出版社2018年10月版）有录。

《史孝章墓志》

　　志主史孝章，本姓阿史那，突厥贵族，幼聪悟好学，赠右仆射。唐文宗开成三年（838）去世。

　　此志为典型唐楷，用笔整饬，点画清晰，结体宽博，开张阔绰，气格饱满，极尽楷则。从用笔结字来看，颇具颜真卿和柳公权楷书特点。然相比颜字的浑厚圆劲，稍显逊色；比之柳字又气息平和，因此兼具二人书风之美。柳楷相比颜楷，体势更加内束，重心凝聚在字之中心；而颜楷则通体宽绰，恢宏博大。此志横画细劲，藏露互用，有浓郁的颜楷风格特点，如"王""太""夫""下""工""等"等字，横画大多位居主笔位置，横亘一字之内，力可扛鼎。竖画则尖圆并用，中直干净，如"即""中""千""不""年""本"等字，一丝不苟，从容淡然。捺画已显示出一波三折的颜楷特点，如"之""廷""道""途""越""太""史"等字，起笔处先写一短横，然后顺势右下，至收笔处下按再提，整个过程节奏分明，轻重有致，成熟凝练。此志结体以方正为主，整体以横向取势，略呈宽扁。需要说明的是，此志中凡口字形结构的单字，无论用笔抑或结字都类似柳体，如"田""粟""古""鱼""旦""果""略"等字，上部宽而下部窄，收束自然。此志章法横无列竖有行，参差有别，因不受界格制约，反而穿插揖让生动自然。整体而言，此志端庄典雅，点画平直，温润平和。

第七讲　鸳鸯七志斋与千唐志斋

据史料记载，自汉代起，文人雅士即有收藏名家法书的风尚，自此后，收藏书画珍玩碑石文物者代不乏人，且日益兴盛。由此，大批文物资料书画精品得以保存和留传，艺术传统和文化精神也在收藏、考证、鉴赏、摹习过程中得以继承和光大。历代墓志是既具有艺术价值又具有史料价值的珍贵文物，所以无论官方或私人，对墓志的收藏历来都十分重视。尤其是许多私人收藏者，不惜辗转奔波劳顿之苦与巨额家资，寻访搜求重金购买。而一旦拥有则十分珍惜，倍加爱护。若遭遇战乱，甚至不惜身家性命来保护这些民族文化的珍贵遗产，留下了许多动人心魄的传奇故事。他们中的大多数人既是收藏家，往往还身兼学问家、鉴赏家、艺术家等。考证著录朝夕摩挲，心追手写，不少人在艺术和学术上做出了令人景仰的成就。清末民国以来，偏重墓志收藏的私人藏家主要有端方的"匋斋"，于右任的"鸳鸯七志斋"，张钫的"千唐志斋"和李根源的"曲石精庐"等。可以说，他们都有着浓重的"墓志情结"，其中最为著名的就是三原于右任的"鸳鸯七志斋"和新安张钫的"千唐志斋"。历史学家顾颉刚曾说，中华人民共和国成立前洛阳北邙山出土了很多的墓志铭，有两个人下功夫加以收集，一是张钫、一是于右任，他们都是民国元老。于、张曾分别担任陕西靖国军正、副总司令，二人私谊甚笃，因此也很有默契。于喜临魏碑，所获志石，属于北魏者归于右任，属于唐代的则归张钫。

一、于右任和"鸳鸯七志斋"

于右任（1879—1964），原名伯循，字右任，别署刘学裕，笔名神州旧

于右任《草书千字文》（局部）

主、骚心、大风、剥果、太平老人等，陕西三原人。1903年癸卯举人，早年加入同盟会，为国民党元老之一，曾任陕西靖国军总司令、国民党监察院院长等职，1964年去世于台湾。他擅诗词，尤精书法，是现代风格卓绝的行草书大家。他早年习唐楷兼学赵孟頫，得其平正华美端庄典雅之韵致，后来转攻魏碑刻石，又得其骨力洞达拙朴酣畅之风姿。中年以后，以碑意入行草，创立了风格独具的"于体"行草书。晚年致力于以易识、易写、准确、美丽为特点的"标准草书"，对现代书法发展影响巨大。

清末民初时期，国难当头，民不聊生，战乱频繁，在河南洛阳一带，盗掘古墓搜抢文物之风严重，许多珍贵墓志出土后得不到应有保护，甚至被外国列强窃运到海外。据不完全统计，当时流落到海外的珍贵墓志有近百方，其中有晋《左棻墓志》、北魏《元飏妻王夫人墓志》《冯岂妻元氏墓志》《元佑妃常季繁墓志》等。于右任于此十分痛心，公务之余多方搜求购买。1932年初，于氏在南京国民政府就任监察院长，"一·二八抗战"后南京政府由南京暂时迁都洛阳，至11月返回，于右任在此期间常去洛阳县前街郭玉堂开设的墨景堂购置石刻、拓本。洛阳墨景堂主人郭玉堂是一位眼力很高的古董商，长于寻访搜集墓志石刻和拓片，著有《洛阳出土石刻时地记》，记载了一些墓志所获得的时间地点和经过，非常详细。比如《魏故咨议元弼墓志》，"民国十五年阴历五月二十三日洛阳城北出土……玉堂自往，以

《元飏妻王夫人墓志》

三百五十元得之，民国二十年归三原于先生右任"。而《魏武卫将军侯氏张夫人墓志》，"出土时地不明，石裂后玉堂市得，以生漆粘之"，后归于氏。《魏冀州刺史博野县开国公笱景墓志》，"民国十七年阴历六月出土，石初出存村中爆竹商家，玉堂即往购得"，后亦归于氏，现在都在西安碑林保存。于氏所获许多北魏墓志的出土时间和地点，在郭玉堂的《时地记》都有明确的记载。另外，多年追随于右任的周伯敏回忆说："他买魏碑，经我手者不少。有些索价过高，我认为应该还价。他说：'这些碑石，上海的日本人和走私商都在收买。你如勒价过紧，他们就会卖给那些人。'我认为对盗卖者应严办，他说：'政府并没有说不严办，可有什么用！你不要为了爱惜钱而见小失大。要是对这些人摆出一副有权力的样子，也只能做一次

买卖，以后他们就吓得不再来了。'"当时购买这些珍稀墓志碑刻，花费也是相当不菲的，比如洛阳出土的《晋待诏中郎将徐君夫人菅氏墓碑》，该碑民国十九年六月于洛阳城北北门外后坑村出土，表里刻字。乡人以六百元售出，后辗转以一千二百元归于右任之"鸳鸯七志斋"。该碑的碑头为圆首形，上刻弧形晕线与螭首。当时禁止于墓前立碑，这件埋于墓中高仅26厘米的小形墓碑，是研究考证碑碣与墓志中间过渡的主要式样之一，十分稀有。

于氏和当时其他的金石收藏家一样，喜欢将新获志石名目一一著录，公之于世，以飨同好。1930年于氏手编《鸳鸯七志斋藏石目录》出版，同时还刊登于当年的《东方杂志》的中国美术专号上，著录北魏、北齐、后周、隋唐、燕、宋等前代的墓志和墓志盖共一百六十一石。于右任的外甥周伯敏曾回忆说："他以十余万圆的资金，二十年的搜集，陆续收购到汉《熹平石经》一块和魏、隋墓志约四百方，因其中有夫妇成双的墓志七对，而名之曰'鸳鸯七志斋藏石'。抗战前夕，他把这些藏石全部移赠陕西碑林，碑林为辟专室嵌陈。"据资料载，1924年以后，素以风雅见称的于右任先生便以"鸳鸯七志斋"为其斋名，他的藏石便称为"鸳鸯七志斋藏石"，并请友人吴昌硕、方介堪等名家为其刻制数方"鸳鸯七志斋"印章常用。由此推知，于右任购得这七对夫妇墓志应在20世纪20年代初期。于右任所藏北魏七对夫妇的墓志分别是：《穆亮及妻子穆太妃墓志》《元遥及妻梁氏墓志》《元斑及妻穆玉容墓志》《元谭及妻司马氏墓志》《元诱及妻薛伯徽和冯氏墓志》《丘哲及妻鲜于仲儿墓志》《元鉴及妻吐谷浑氏墓志》。《鸳鸯七志》书刻时间正值北魏太和、孝昌之间，梁启超曾评价此期间北魏碑刻墓志"真如千言竞秀，万壑争流，殊不能以一家派量度其价值也"。而这些墓主人各个都是王公贵族社会名流，他们的人生也极富传奇色彩，颇具影响。墓志志文撰写者、书丹者以及镌刻者也都是名家好手，所以每块志石都十分精美。《穆亮墓志》雄强丰腴，《穆亮妻穆氏墓志》则秀逸端雅；《元鉴墓志》烂漫生动，《元鉴妻吐谷浑氏墓志》则意态鲜活；《元遥墓志》清雅雄奇，《元遥妻梁氏墓志》则逸宕精绝；《元诱墓志》气象浑穆，《元诱妻冯氏墓志》则整饬俊厚；《元斑墓志》遒劲丰美，《元斑妻穆氏墓志》则雄强古雅；《丘哲墓志》跌宕酣畅，《丘哲妻鲜于仲儿墓志》则内敛洞达；《元谭墓志》意韵天成，《元谭妻司马氏墓志》则秀雅灵动。而透过志文，还可以让我们感

《张清和墓志》（局部）

受到他们各具特色的姻缘故事：如穆亮与尉太妃相敬相守的恩爱，元谭与司马氏情深缘浅的喟叹，丘哲与鲜于仲儿牵绊一生的跌宕……

后来捐献西安碑林的这约四百方墓志刻石也统称为"鸳鸯七志斋藏石"。于右任在当时国民政府充任要职，公务繁忙，四处奔波，收藏贮运这么多志石十分困难，加之交通运输不便，他先是将这批珍贵墓志运往北京密藏。据当时河南大学校长马文彦回忆，当时的具体情况很曲折，是于右任在胡民翼任河南军务督办时（1924），从洛阳古董商人手里买到一大部分，但当时陇海铁路刚通到灵宝，志石往西运不方便，就全部先运到北平，埋藏在西直门内一座旧王府的大后院内。后请杨虎城将军帮忙将其运回陕西，全部捐赠给西安碑林。据史料载，捐赠西安碑林的情况大概是这样：1935年9月，在国民党中央古物保管委员会提出整修年久失修的西安碑林，旋即得到批准，并予拨款。同年11月9日，陕西省政府主席邵力子在收到整修碑林计划书后，提出将于右任所捐墓志收入碑林的问题："于院长有唐以前墓志二百余石，允捐归公有，而保留其拓片出售之权利，以之为三原民治小学经

《邹容墓志》（局部）　　　《茹欲可墓志》（局部）

费。此实一盛事，正洽南迁回藏庋办法，众意亦附入碑林，此须于整理计划中加入。"据当时统计，1936年于右任从洛阳等地陆续辗转运到西安的墓志碑刻，总计有汉石经等残石2种、汉黄肠石4种，西晋墓石4种，北魏墓志136种、造像1种，东魏墓志7种，北齐墓志8种，北周墓志5种，隋墓志113种，唐墓志35种，后梁墓志1种，宋墓志3种，共计319种，387石（包括墓志盖）。1938年碑林整修工程竣工，将这批志石运入碑林，砌在新建专门收藏于右任捐墓志的第八陈列室楼下墙上。1942年，于氏在《说文月刊》上再次公布藏石目录。于右任为此呕心沥血二十余年，耗资十余万银圆，搜集颇多，夫妇成对的鸳鸯墓志也不止于七，实际已达十余对。他在《鸳鸯七志斋藏石目录》序中说："往余积年藏石四百余方，而南北迁徙，每有散佚。二十四年（1935）春，始聚而赠至西安碑林……每览志文，于征伐官制诸端，可补前

史之疏漏，于氏族之可考南北播迁之原委，于文辞可增列代骈散之别录，于书法可知隶楷递变之途径。学者寻绎史材，且不止此，亦治文史考之一助也。"

陕西西安是大唐故都，西安碑林博物馆收藏着不少国家级的珍宝，其中自然不乏唐代及其之后的珍稀碑刻，但碑林内中唐之前的碑刻却少之又少。如果没有于右任所捐献的这批碑刻墓志藏石，碑林博物馆作为一座规模宏大、在中国及世界都有很高知名度的中国书法艺术宝库则无疑是一个巨大的

《佩兰女士墓志》（局部）

遗憾。于右任所捐献的这批墓志的绝大部分，属于北魏元氏宗室贵族，其史料研究价值更是不言而喻。可以毫不夸张地说，《鸳鸯七志斋藏石》是20世纪初西安碑林在藏石方面的最大收获之一。《鸳鸯七志斋藏石》是一批墓志藏石的总称，汉至宋历代碑石墓志等共计387石之多。在于右任所捐献的这一大批墓志碑刻中，还有一件特别意义的珍品，这就是国宝级的汉碑——汉魏洛阳故城太学遗址所出土的"熹平石经"《周易》残石一块，上存四百余字，现存碑林第三陈列室。"熹平石经"是东汉灵帝熹平四年（175），由蔡文姬之父——文学家、书法家、议郎蔡邕向汉灵帝刘宏建议，将四书五经刻于碑石，以校订六经文字。蔡邕在灵帝授权下用隶书一体写成，故又称"一体石经"。命工匠精雕，历时九年，共刻碑石六十四幢，双面有字，立于都城洛阳太学讲堂前，内容包括《周易》《尚书》《春秋》等六部，史称"观瞻摹写者，车乘日千余辆，盛况空前"。可惜在董卓迁都长安之乱中，焚于大火。民国初年，有人不断发现残石，但不知其价值，直到被于右任发现其

拓片，几经周折，从洛阳购得。此石今已成为西安碑林的镇馆之宝之一。1952年，全面修整碑林时，陕西西安碑林博物馆对碑刻志石进行调整，在原"鸳鸯七志斋藏石"中选择了对历史和书法研究很有参考价值的精品五十六方，陈列在第二室和第三室之间左右走廊的墙壁上，供人观摩欣赏。现在我们在西安碑林所见到的许多墓志都曾是当年于右任的"鸳鸯七志斋藏石"。

于右任是近现代书法史上碑帖融合极为成功的大书家，早年学帖，中年后转攻北碑，对碑刻墓志书法可谓情有独钟。他曾写过一首著名的绝句述说他的这一情怀："朝写《石门铭》，暮临《二十品》。竞夜集诗联，不知泪湿枕。"另有《寻碑》一首："曳杖寻碑去，城南日往还。水沉千福寺，云掩五台山。洗涤摩崖上，徘徊造像间。愁来且乘兴，得失两开颜。"其中苦乐心情可谓跃然纸上。他的行楷书，自然朴茂、宕逸峻整，全自北魏碑刻志石中来。他一生还为许多民国革命烈士及社会贤达撰书墓志铭、纪念碑，也全是魏碑一路的行楷书体，如《刘仲贞墓志》《张清和墓志》《邹容墓志》《茹欲可墓志》《佩兰女士墓志》《杨松轩墓志》及《秋瑾纪念碑》等。我们从他民国十六年（1927）所作楷书《总理遗嘱》轴也可得窥他的魏碑楷体风姿。

二、张钫和"千唐志斋"

张钫和于右任一样，也是老资格的同盟会会员，"骨灰级"国民党元老。张钫一生戎马倥偬，虽然也雅好笔墨，但若不是因为他所倾尽心力收藏并筹建了"千唐志斋"，亦恐难为今天广大的书法爱好者所熟知。

张钫，字伯英，号友石主人，河南省洛阳新安县铁门镇人。出生于清末光绪十二年（1886）。因父亲在陕西担任州县官吏，清光绪二十八年（1902）迁陕西。据传说，自幼聪颖但性格亦顽劣，塾师斥之为"朽木不可雕"，张当即驳曰：雕朽木者，庸匠也。适逢晚清国运日衰，战乱频仍，于是弃文就武。三十年（1904）入陕西陆军小学堂，清末毕业于保定陆军速成学堂炮兵科，三十四年（1908）加入中国同盟会，次年8月毕业后到陕西新军张凤翙部任职，旋升为队官（连长），与新军中同盟会骨干钱鼎、党自新等人在西安创建军事研究社。此间，张钫与井勿幕、钱鼎等联络哥老

《袁公瑜墓志》

会力量，成为新军中革命党人的主要领导者。宣统二年（1910）六月初三，
与井勿幕、钱鼎等和哥老会首领在西安大慈恩寺歃血结盟，共同反清。1911
年10月10日武昌起义的消息传入陕西，在西安的同盟会员联合新军、哥老会
准备10月29日起义。因形势突变，张钫与钱鼎等又商定提前举行起义，起义
成功后，秦陇复汉军政府成立，张钫负责军令府。在与清军激战中英勇顽
强，成为陕西辛亥革命的著名将领。后来袁世凯窃国，复辟称帝，张钫深为
不满，不予合作，被袁世凯诱捕入狱。及至蔡锷的护国军讨袁成功，袁世凯
垮台，张钫才被释放。张钫出狱后回到陕西，与于右任组织陕西靖国军，于
右任任总司令，张钫任副总司令。率军反抗北洋军阀及其在陕西代理人的专

制统治。1921年秋，陕西靖国军面临解体，张亦因父亲病世，返回河南新安服丧。在家乡期间，他支持当地文化教育事业，创办张钫铁门小学，资助新安县成立了续修县志局，又与友人王广庆创办陕县观音堂民生煤矿公司，开采观音堂煤矿，发展地方经济。1923年6月，康有为应吴佩孚之邀至洛阳游览，吴佩孚请张作陪，与康有为订交大约始于此际。1932年先后任河南全省清乡督办、鄂豫皖三省"剿匪"军中路军第一纵队指挥官、豫南特别区抚绥委员会委员长。1947年春，任国民政府顾问，被授予陆军上将军衔。1948年10月，任徐州"剿共"总司令部政务委员会常务委员。1949年夏去台湾，被任命为豫陕鄂边区绥靖主任，8月底经广州又回到成都；此时，张钫环顾时局国民党大势已去，无可挽回，忧郁彷徨之后毅然于同年12月策动并参加了国民党第二十兵团陈克非部在四川郫县起义。成都解放后，张钫应贺龙邀请，移住成都。1951年，中共中央统战部邀请张到北京，任第二届全国政协委员、民革中央团结委员会委员，中央文史馆副馆长。居京期间曾受到中共中央领导人毛泽东、周恩来、朱德等接见，毛泽东见到他时，称他是"中原老军事家"。1966年在北京病逝，享年八十岁。其回忆录辑为《风雨漫漫四十年》，叙述了从清朝末年到1949年其几十年间经历过的许多重大的历史事件和重要历史人物的活动，是研究中国近现代历史的珍贵史料，于1986年出版。

张钫生前酷爱金石字画，与于右任、章炳麟、康有为、王广庆等交往较密。在他们的影响下，尤其是在于右任的鼓励下，张氏于1931年开始广泛搜罗墓志石刻，兼及碑碣、石雕，陆续运至其故里铁门镇。1933年前后在其"蛰庐"西隅，辟地建斋，将罗致而来的大部分志石镶嵌于十五孔窑洞和三大天井及一道走廊的里外墙壁间。其未镶嵌部分，历经变乱，散失不少。据1935年由上海西泠印社发行的《千唐志斋藏石目录》载，共计1578件，其中西晋志1件、北魏志2件、隋志2件、唐志1191件、五代志22件、宋志88件、元志1件、明志30件、清志2件、民国7件，此外尚存有墓志盖19件，以及其他各类书法、绘画、造像、经幢、碑碣等54件。内中不乏精品，如狄仁杰撰并书的《袁公瑜墓志》（700），薛稷撰、王景与杨仮二人合书的《王德表墓志》（699），李德裕为其妻亲撰《刘致柔墓志》（852）等，可谓洋洋大观。为了更好地保护和研究这批珍贵墓志，他几经周折，1935年在老宅"蛰庐"西

《王德表墓志》（局部）

隅，经改造扩建，"千唐志斋"正式落成。国学大师章太炎先生为其题写斋名匾额，并缀有跋语："新安张伯英，得唐人墓志千片，因以名斋，属章炳麟书之。""千唐志斋"所藏唐人墓志自初唐的武德、贞观年起，到唐末的天复、天祐年止，凡三百年之年号，无不尽备；志主身份自相国太尉至刺史太守，处士名流，宫娥才女，百姓杂家，无所不包。这些墓志记载了唐人形形色色的社会活动，为研究唐代的文治武功提供了难得的实物资料，是证史、纠史、补史的重要佐证，既可以视为一部石刻唐书，又可以称得上唐人档案馆。同时也是研究唐人翰墨文章、书法艺术的资料宝库，故又素有"唐代书法演变史""唐散文大观"之称。

《刘致柔墓志》

　　张钫故里新安县铁门镇，位于十三朝古都洛阳以西约四十五公里处，这里风光旖旎，山明水秀，西扼崤岭，东控函谷，已有千年历史。青龙、凤凰两山对峙，一肪涧水潺潺东流，素有洛阳西大门之称，曾被章太炎赞誉为"当关洛孔道"。20世纪80年代之后，国家对张钫故居及"千唐志斋"进行了多次重新整修，面貌早已焕然一新。占地四千两百平方米，有房屋一百二十余间，是一座布局严谨、独具特色的民国民居建筑群。当年康有为游陕西路过河南洛阳，被张钫邀至故里园中，谈书论画，赋诗抒怀，康有为亲题"蜇庐"匾额及"听香读画之室"楹联等。而室橱横额则为金石家罗振玉的高徒、曾任河南省博物馆馆长的关百益所题；"千唐志斋"门廊联为清

"千唐志斋"所藏墓志

翰林学士宋伯鲁书写。这些名家题字神采飞扬，风格卓异，与斋内藏志书艺交相辉映，引人入胜。经过半个多世纪的搜集购求，目前馆内所藏历代碑刻志石早已不止唐代墓志，宋、元、明、清尤其魏墓志也有相当数量。总量也早已超过千方，据不完全统计，至少不下于两千余方（件）。现为全国重点文物保护单位、国家二级博物馆、中国唯一的墓志铭博物馆。

张钫生前也雅好书法，喜欢搜罗古今名人字画法帖。他在忙碌紧张的军旅生活中始终坚持临池写字，曾为不少机关、团体、商店、个人书写匾额条幅等。其工楷遒劲沉厚，尤擅长行楷，取法魏碑，个人风格鲜明。张钫字伯英，时称"新安张伯英"。古今书家中同名"张伯英"者，有三位最为著名。除"新安张伯英"外，东汉张芝，字伯英，敦煌酒泉人，善草书，时称"草圣"，学崔瑗、杜度之法，加以融会，自成一家，其特点是隔行不断一笔而成，谓之"一笔书"。羊欣盛赞："张芝高尚不仕，善草书，精劲绝伦。"王僧虔亦云："伯英之笔，穷神尽思。"另外，近代有铜山张伯英，清同治十年（1871）生，1949年卒。字勺圃，别署云龙山民、东涯老人等，

章太炎题《千唐志斋》匾额

江苏铜山人，幼承庭训，家学渊源。段祺瑞出任国务总理时，张伯英被任命为国务秘书，后弃政从教，与于右任、张学良等交谊笃深。精书法，尤擅行楷书，有评论称其"书法脱胎魏碑，自成一体，笔力浑厚清挹，几具神化"。当代书法家启功对其十分推崇，今北京琉璃厂仍有其所题"观复斋""墨缘阁等"匾额，点画斩截而不失儒雅典丽之神态。三位"张伯英"各有专擅，堪称书法史上的趣闻美谈。

第八讲　墓志临习技法简析

一、北魏墓志临习

中国书法有碑、帖两大体系，其碑书棱角分明，遒劲朴厚；帖书倾向于圆润流丽，婉转妍美。碑书通常有历代遗留下来的庙碑、墓碑、造像和摩崖等，它们无一不是碑刻书法的载体，除非自然、人为破坏，通常能完好地保存数千年。这些碑刻中，除了流行的各种庙碑之外，还有一种非常重要的形式，即墓志铭。自汉魏以来，中国出土的墓志成千上万，其中流传的墓志书法也十分丰富，历代以来都有代表作，精品众多，其精良拓本也成为无数习书者的范本。前述已备，学习书法者，不可在碑帖之间有偏废。

事实上，汉代以前几乎没有成形的墓志，但有散见的石刻，或形制不全、或不成方物。而史籍所载最早的墓志形成于魏晋南北朝时期，且成形之初石刻名曰"碑"，实为墓志：诸如西晋时期所刻《处士成晃碑》（297）、《沛国相张朗碑》（300）、《徐夫人菅洛碑》（291）等。当然，也有直称墓志者，一般学术界认为《刘怀民墓志》（464）和《刘贤墓志》（刻立时间不详）的问世则表明"墓志"这一称谓正式形成，前文述及，此不赘言。书法史习惯将魏晋南北朝时期所有石刻文字统称"魏碑"，而魏碑书法之精髓在北朝石刻，即"北碑"。北碑书法作为书法学习者的取法宝藏，历代书家寻幽探微，都在其中汲取着碑学书法的营养。

王壮弘、马成名所编纂《六朝墓志检要》明确指出："随着时代变迁，墓志书体不断更新，汉魏两晋墓志，其书法基本属隶书范畴。南北朝墓志楷、隶相杂，书法面目焕然一新，烂漫多姿，层出不穷，最有可观，隋墓志

书法渐成楷则。墓志书体的更迭，是中国书法演变史的一个组成部分。"可见，北碑书法多以楷、隶等正体书迹现世，它与楷体正书的另一大系统"唐楷"相呼应，对峙并存，一道成为正书学习的取法范本。然人们学习楷书往往注重唐碑而忽视魏碑，因此，谈到楷书则言必称虞、欧、褚、颜、柳诸家。北碑与唐碑皆属楷书范畴，而风格却迥异。唐碑是楷书法度达到极致之后的端庄遒美，是一种成熟、严谨乃至刻板的方正典雅。而北碑则不同，北碑是一种雄强、豪放、粗犷、恣肆的雄浑古雅。正如包世臣所说："北碑字有定法，而出之自在，故多变态。唐人隶无定势，而出之矜持，故形板刻。"《艺舟双楫》包氏主碑说，此语或可有偏激之处，但至少说明魏碑楷书亦有唐碑所不及处，不应忽视。事实上，对于学书者来说，先自唐碑入，在结体、点画方面打下一定基础，掌握了严谨规范的楷书法度之后，再参照临习魏碑，变通楷法以寻找个性，化平夷为险峻，变刻板为多姿，不失为由临摹到创作的有益借鉴。墓志特别是北魏墓志是北碑的重要组成部分，且风格品类十分丰富，历代书家学者都给予极高的赞誉，其中许多墓志名品，皆不失为学习北碑的经典范本。

临习碑帖是学习书法的不二法门。从已出土的成千上万方北魏墓志来看，几乎每一方的书法风格都有自己的个性，可谓众美纷呈。目前，学术界对北魏墓志书法类型的划分，基本仍然采用沙孟海的观点，即北魏前期风格属于"斜画紧结"，后期风格则是"平画宽结"。这样的划分主要是根据结体的特征，简洁明了地指出了北魏墓志前后两个时期的主要书法风格特点。笔者浅见，墓志书法的审美，虽说结体特点很重要，然而作为全面分析墓志书法艺术特色来看，"用笔"也是不可忽视的关键因素。不然，机械地模仿其结体外貌，可能会大大削弱对墓志书法艺术审美的全面把握与深入理解。根据墓志书法审美特点和前辈学者的分类经验，笔者将北魏墓志大致划分为四大风格类型，并结合自己的临习体会，分别作一些浅略分析。

（一）雄健峻拔型

此类墓志的书法风格最能代表北魏墓志书法的基本特征。其数量之多、影响之大，已经成为北魏书法或魏碑书法的重要组成部分。可以说，雄健峻拔是洛阳北魏墓志的最重要和最突出的风格，书法史习惯称这一时期的墓志书风为"邙山体"或"洛阳体""邙洛体""龙门体"。且此种风格的墓志

《元简墓志》（局部）

多出于北魏元氏皇族，如《元桢墓志》（499）、《元简墓志》（499）、《元泰安墓志》（500）、《元嵩墓志》（507）、《元详墓志》（508）、《元显儁墓志》（513）、《元演墓志》（513）、《元珍墓志》（514）、《元怀墓志》（517）、《元倪墓志》（523）等。北魏初期"邙山体"是皇族宗室墓志，不但石质精良、书写高超，而且刻工刀法精湛，实属精品，而且数目众多，难以倾囊。这里，我们就《元桢墓志》《元彬墓志》（499）、《元显儁墓志》《李璧墓志》（520）的临习作一些简要的技法分析。

1. 元桢墓志

临摹《元桢墓志》，首先要把握住字形的特点，即上收下放，内紧外松，字的结体呈梯形。横画向右上方的倾斜度大多数较唐楷更为夸张。而同样的点画在一字之内除大体依据上述原则外，往往在长短、高低、方圆、力量的轻重、点画间的断连等方面做出不同的造型，以避免呆板雷同之弊病。比如"集"字，整体字势微向右上欹侧，左低右高，原本容易失于不稳，但书写者将字的重心向右偏移，起到了明显的调整补救作用。而左下部的撇点与长竖保持了较远的距离，低垂沉稳，在它的支撑下使得重心不倒。上面"隹"部的四个短横压缩紧密，然间距与长度并不绝对等同，起笔或锐锋而行、或含蓄涩进，显得随性自然。点画周围的空白则相映成趣，所以在笔法丰富行进的同时，谋划随之形成的空间关系尤为重要，正如《艺舟双楫》中所云"计白当黑"。

《元桢墓志》单字分析

"仪""华"等字亦如此理。

《元桢墓志》以方笔为主，很好地体现出强健的筋骨和浓郁的金石气息。但与此同时，圆笔的适当融入给书写增添了一些平和温润之气，对提高作品的格调和增强笔法的多样性起到了很大作用。比如在三点水（"洋"）、"口"部（"名""敬""命"）等外框形状，以及折笔（"凝"）的处理上，临写时应尽量做到观察细微，运笔到位，将原作之毫端万象完美地展现出来。

此外，在笔法上应以中锋为主，间用侧锋，这样便可下笔沉着遒劲、虚实得当。至于原作中所出现的圭角，笔者认为应以自然之态展现。考虑到它的偶然性和工具的特殊性，既不要过分追求"一般无二"的效果，更无须有"透过刀锋看笔锋"的还原意识。质朴的刀功是形成墓志艺术风格的重要元素，在一定程度上可以说是对作品的升华。这种点画的质感与形态其实是在笔法和刀法双重作用下所产生的。故而在书法篆刻领域，无论是"以笔师刀"还是"以刀师笔"，都只不过是工具材料或途径方式的不同罢了。注意自然而然的书写性，而勿刻意于雕琢做作。

2. 元彬墓志

《元彬墓志》也是北魏初期"邙山体"的典型风格代表者，粗犷、雄浑、奇崛、恣肆，加之刻工亦较粗率，给人以乱头粗服之感。

此墓志用笔的最大特点是既斩钉截铁沉着痛快，又迟涩稳健力量内蕴。斩截者如"相""西"等字，痛快者如"著""大"等字，迟涩者如"收""巾""之"等字，稳健者如"继""勉""爵"等字。而许多竖画、撇画、捺画、走之底等，起止笔或方或圆蓄势而行，中段部分鼓荡粗壮圆浑厚拙，其线条质量与内涵丰富含蓄避免了直白浅露，不叫人一眼看透，

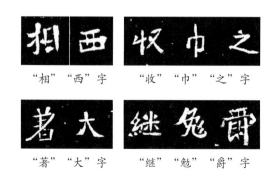

"相""西"字　　"收""巾""之"字

"著""大"字　　"继""勉""爵"字

而是令观者充满厚重与力量的遐想。

结体特点是自由放逸、灵活多变，且大小错落、欹正随势。对《元彬墓志》及同类型的北魏初期墓志的临习，笔者浅见，有一定楷书功底者意临为宜，初学者则不宜临写。因为此类碑志虽然意趣盎然，但毕竟笔法不精，刻工亦多粗糙。若初学者亦步亦趋不知变通，难免染些毛病。而有一定楷书功底者，通过意临体会感受得到启发借鉴，自是另当别论了。窃以为意临之"意"可作二解。一是对碑帖着重捕捉和体味其意趣意韵；二是以己之意对原碑帖进行"雅化"实验，一题多解，这个过程也是我们发挥自己主观能动性对碑帖进行再加工、再创造的过程。鉴于此，这里对《元彬墓志》的笔法结体不再作更具体细致的分析解剖。

3. 元显儁墓志

《元显儁墓志》志文华美，书法精妙，雕刻精美，可以说是北朝墓志中的精品之一。用笔既有中锋又有侧锋，既有方笔又有圆笔。结构一般是左低右高，精细致密，优雅灵动，充满魅力。不仅有帖学的灵动，更有碑学的质朴。临习此墓志，需注意以下几点：

（1）字势特征

《元显儁墓志》从整体上看风格多变，雄强厚重，庄重又不失典雅。我们仔细阅读就会发现，点画锋利毫不犹豫，字体结构多取斜势。例如，"辰""洛"等字，我们就可以从中看出其"势"的多变。"辰"字中最突出的一笔是撇，撇因为起笔重，并且一撇到底，痛快酣畅，而有的笔画却突然停止，形尽而回味无穷；"洛"字中最突出的是"捺"，捺画干净利落，线条优雅，看起来既灵动又雄浑，撇捺之间的笔画开张舒展。另外，"云""引"这两个字中也可以明显地看出横画向右上倾斜，而这一现象在此碑中频频出现，整个碑中字体结构亦呈现出整体向右上角倾斜的体式。而在同样是向右上倾斜的笔画中，也有丰富的变化。例如"云"字中间两横，有长短粗细等变化，而且最上面的横画收笔笔势向上，中间两横收笔的笔势向下，有明显的相背关系。

陈振濂评价《元显儁墓志》："从该墓志中看出其十分注重中宫紧缩而扩展某些长线条以造成疏密对比，而转折之处，具有明显的方笔趣味，露出圭角，以斜带正，在静止的形态中反映出内在的运动冲击之势。毫无疑问，

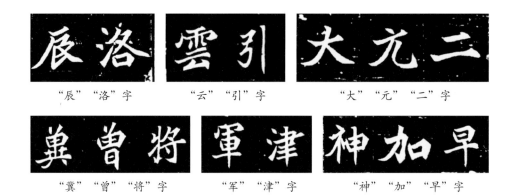

"辰""洛"字　　　　　"云""引"字　　　　　"大""元""二"字

"冀""曾""将"字　　　　　"军""津"字　　　　　"神""加""早"字

在方笔折冲一路北碑中，这种锐笔斜取势的风格十分常见，但在形制本来狭小的墓志中，能在纤芥之际反映出明确的折冲意识，并保持锐势不减，确是不太容易的。"此评价比较中肯。

（2）用笔特征

用笔中侧锋兼用、方圆皆备、爽洁峻利、秀润严整。如一般常见横画的起笔，在元氏墓志中都是锋棱明显，例如在该志中，"大""元""二"等字的横画起笔，一般出锋斜按，然后行笔向右上方倾斜，收笔下顿，将侧锋表现得淋漓尽致。除此以外，有点画的部分单字起笔，也是侧锋外露，气势凌厉。如"冀""曾""将"三字的点画起笔，就符合这一特征。

除该志中侧锋的大量使用，饱满劲健的中锋用笔也较为常见，使之与侧笔相得益彰，质妍并存。如"军""津"两字的竖画，坚挺饱满，悬针竖在力度的体现上丝毫没有笔力孱弱之感。

《元显儁墓志》的另一大特征，是用笔方圆结合，秀润严整。在横折笔画的右上角转折处斜笔直切，形成一个明显的斜直角，这在以后唐代颜柳楷书里面我们仍然可以常常看到。刘熙载《艺概》谓："起笔欲斗峻，住笔欲峭拔，行笔欲充实，转笔则兼乎住起行者也。"这句话非常适用于该墓志，它突出的视觉特征就是起笔、收笔和转折处多见以方峻切角，行笔则以厚实和平直为特点。如该志中"神""加""早"等字的转折方笔。当然，圆笔的少量使用，又一定程度上中和了该志如"斩钉截铁"般的生硬冷峻之气。例如，"维"字的绞丝旁两个转折，第一个与第二个很明显有区别，第二个转折处寓方于圆，或许是刊刻者刀痕所致，抑或是书手最初的样貌原本如此，结果使该字多了几分生气。总之，《元显儁墓志》作为北魏墓志的书法

精品，非常适合碑志书法的初学者临习。

4．李璧墓志

《李璧墓志》的可贵之处，在于其方硬锋利的线形和奇变的结构使我们清晰地看到了功夫和天然的二者兼成。虽然，它并非属于元氏皇家墓志体系，但其墓志本身也符合元氏墓志"方严峻健"的审美特点。因此，临习《李璧墓志》对于我们深入学习北碑墓志大有裨益。

（1）用笔雄强多变

此志用笔斩钉截铁，写横画多为竖画下笔，写竖画多为横画下笔，落笔切翻，收笔多变，线条的斧凿之迹明显，如"尚"字的竖画起笔，"量"字的横画起笔。同时特别重视主笔画的运用，有时甚至调整笔顺，以尽显主笔的乾坤之势。《李璧墓志》最主要的用笔特征是随机表现线条的丰富性，避免相同形质的线条出现。此志很少有等粗的笔画，这与《郑文公碑》等形成鲜明对照，因此，临习中要特别注意粗与细的反差，着力表现出不同笔画之间的丰富变化。《李璧墓志》用笔虽主要为方笔，但也辅以圆笔的运用，方中寓圆，圆中带方，方圆结合，这个特点须仔细体会。

（2）结体因字赋形

《李璧墓志》字形结体变化是其最精彩的部分，其姿媚的程度较之其他碑志更具艺术含量，对我们临写中如何把握结体造型情趣颇多启迪。如其中"野""贤""望"等字，结体笔画变化很大，但感觉合理易辨，思巧意得，妙不可言。《李璧墓志》的结构总体呈现着方块为主、宽博疏朗、内紧外疏、每字皆异的特点，临写中要以笔画密集相聚处为内，其余为外，使字的中心部位相对紧凑，撇、捺、长横、斜钩等向外伸展，做到紧处不拥挤、疏处不松散，尽量呈现大气磅礴的气象和婀娜多变的风姿。此碑结体中有一些"长枪大戟"笔画的运用，展现出特有的体势，临写时要须准确把握。

"尚""量"字

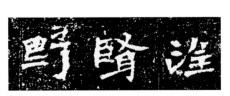

"野""贤""望"字

（二）平和内敛型

除风格最为突出的峻拔劲健一类外，北魏墓志还存在气息较为平和的一类，它的美学风格可以概括为"平和内敛"。此类墓志多刻于北魏中后期，这体现着不同历史时期，彼时社会文化环境对墓志书法风格的影响。北魏后期，民族文化日渐融合，表现在墓志书风上，即用"汉化"冲淡了鲜卑族剽悍雄强的特征，从而使这一时期的书法渐趋内敛含蓄，不复初期的剑拔弩张了。此一时期，出现的墓志代表作品有《赵光墓志》（520）、《元弼墓志》（499）《元孟辉墓志》（521）、《元子直墓志》（524）、《元诱墓志》（525）、《元彝墓志》（528）、《元晖墓志》（519）、《元项墓志》（532）等。下面，我们选取《元晖墓志》和《元项墓志》，作临写技法的简要分析。

1. 元晖墓志

《元晖墓志》为北魏中晚期墓志中的精品之一，书写极为娴熟自如，已基本摆脱了剑拔弩张的特点，充满了平和之气。有趣的是，此墓志最后七行上部分书法明显粗壮，与前段书写看起来有些不协调，然字体结构、用笔如出一辙，由此可推知书丹为同一人，而是由两位不同刻工分别刻成，所以形成了这种奇特的现象。临习此墓志，注意以下几点：

（1）用笔

该志用笔以方笔为主，圆笔为辅，笔法多侧锋，行笔迅疾，有很强的书写性。北魏墓志的典型用笔，在此志中已有所减弱，刀刻痕迹已经转换为含有帖学意味的点画特质了。并且，字形的修长处理，又增加了平和之气。例如，该志中"龙""泉""于（於）"三字，已经初具隋人墓志的流丽之风，甚至含有唐人写经中的结字特点了。其中"泉"字的"横折"竖画部分较为粗顿，以圆笔为主，与该字下半部分"水"字的竖画形成明显对比，轻重差异十分明显。"于（於）"字的点画也是圆润流美，不复刀痕。除此，在该志中，也有很多方笔的应用，还是未能完全摆脱北朝碑刻的痕迹。例如"温""亮""缪"等字的转折处，仍然保留着北碑生硬冷峻的凿刻意味，斩钉截铁，力量十足。"缪"字的起笔侧锋锋棱四露，入木三分，方正敦厚力量感十足。所以，在临习此志时，一定要把握好用笔的方圆变化，灵活转换，要做到仔细分析，认真理清用笔的来龙去脉。

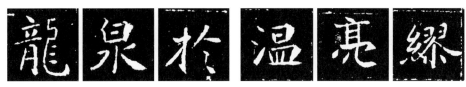

"龙""泉""于（於）"字　　　　　　"温""亮""缪"字

（2）结字

该志的结字构型虽整体偏长，貌似与《元桢墓志》《元倪墓志》等皇家墓志结字一致：内紧外松，末笔伸展。然正因其用笔的平和宽博，使之弱化了字形带来的严整之气。可见，单字乃至整篇的书法艺术特色，是随着单字构型与用笔两者变化而变化的，不能简单机械地只关注局部，那样，难免以偏概全。

另外，在该志中，有部分单字的构型已近乎隋唐楷书成熟规范，如"宗""天"等字，法度谨严，很有欧阳询楷书的某些特点。事实上，到隋唐时期，朝廷为便于公文读识，统一规范了公文楷书体式，由此楷书书写逐渐进入了严谨规范的法度程序。此志中类似"宗""天"等字的出现，就流露出这种楷书公文模式的消息。

除以上用笔和结字特征外，该志的线条点画纯熟自如、清雅超脱，既有北碑的俊朗沉雄，又具隋唐楷书的遒丽典雅。临习时，要理性把握这种风格差异和矛盾，做到灵活转换。

"宗""天"字

2. 元顼墓志

《元顼墓志》同样应视为北魏晚期书法之佳品，该志与元氏墓志最具典型的"斜画紧结"书风已相去较远。对后期尤其唐代颜真卿楷书影响最大，所以，这不仅为书法学习者提供了研究颜书的原始材料，同时在研究魏楷与唐楷艺术内在联系时，就有了一个比较清晰可见的参照"关纽"。

如果我们把该志中与颜楷相似的字挑出来，逐一到颜真卿各时期的楷书碑帖中查找，或挑出相近的，作一些对照，则不难发现：鲁公《元结墓志》《干禄字书》《颜勤礼碑》《颜家庙碑》等中、晚期的楷书无不渗透着《元顼墓志》某些字的神貌。我们不妨从一些具体例字中作以比对：如《夫子庙

堂记残碑》中的"郎""都"与《元项墓志》中的"郎""都"相比，已看出颜氏早期书风明显受到《元项墓志》类书风之影响。再具体到"郎""都"两字的右耳部看，则更见相似神态。再把颜氏中期的《郭敬之家庙碑》中"风"与《元项墓志》中的"风"对照，其"几"的框构与内部"虫"的平下势态则如出一辙。而《麻姑仙坛记》中的"犹""非"，《元结墓志》中的"未""华""河"，《放生池碑》中的"晖""列"，《颜勤礼碑》中的"卫""临""命""北"，《颜家庙碑》中的"里""及""阮"，《自书告身帖》中的"惟"等字，与《元项墓志》字相列，这些字似乎就是《元项墓志》中相同字的翻版。至于同《干禄字书》相较，其整体风格更为相近，这或许因为《干禄字书》是专门研究正字学的，里面多用通俗字例，而通俗字例多是从北魏时期民间书体中精选出来的，同时也是鲁公长期直接受益的源泉，故其间相同韵味之多，可想而知。学术界没有证据说明颜真卿一定见过《元项墓志》，但颜真卿一定熟悉当时类似《元项墓志》相近相似的流行风格。从中汲取自己喜欢或暗合自己习惯的某些写法，为己所用，由此形成自己的书法风格，是合乎逻辑的。所以，在临习此志时，我们有必要将其与颜真卿《颜勤礼碑》《颜家庙碑》等经典碑帖相结合，一同临摹学习，做到互参互照，灵活应用。

以上仅仅是从《元项墓志》与颜真卿正书的结字特征来分析技法要点，当然，该志也有它自己独特的用笔特点。此志书体不拘泥于传统的楷法，字体宽博方正，端稳平和，受汉隶结字影响较为明显。用笔以圆笔为主，棱角已泯去不少，起笔收笔讲究藏锋，行笔弛缓圆润。笔画横平竖直，折笔多以篆意为之，捺画、钩角参以隶法出之。例如，该志中"尚""风""昭"等字的

"尚""风""昭"字

"楷""西""南"字

"人""之""令"字

起笔处，毫无露锋直白的习气，而是藏锋内敛，蓄势沉稳，俨然汉隶般宽厚敦实、平和大气。再如"楷""西""南"等字的转折处，圆浑通透、篆意十足，抹去了碑志刀痕的方折生硬。另外"人""之""令"等字的捺画收笔，仍然保留有隶体波磔笔意，古意犹存。这些特点，我们在临习时也要充分注意。

（三）圆融遒丽型

前人对北魏墓志书法风格的划分，一般是从用笔、结字特征着手，从而大致归结为前期"斜画紧结"和后期"平画宽结"两大特征。然而，若仅仅按照这种划分依据，又会出现一定的难度和模糊，从而对其风格的总结划分就会失之笼统。事实上有大批墓志的技法特征，处于以上两种特征之间。因此，在原有北魏墓志的书风分类基础上，我们又进一步分化出"圆融遒丽"审美类型。此类墓志用笔方圆并用，骨肉停匀，体态端正典雅，富有骨力和姿态二者之美。在北魏墓志中符合这一类型的墓志有：《刁遵墓志》（517）、《崔敬邕墓志》（517）、《张玄墓志》（531）、《元倪墓志》（523）、《元略墓志》（528）、《司马昞墓志》（520）等。在此，我们以《张玄墓志》《元倪墓志》《刁遵墓志》《司马昞墓志》为例，作一些简要的技法分析。

1. 张玄墓志

《张玄墓志》属于北魏晚期，在北魏墓志中书法风格较为独特。我们知道，北魏早期墓志中反映着北方少数民族粗犷剽悍、豪放恣肆的风格特点，随着鲜卑政权汉化政策的深入推行，渐渐被来自南方的儒雅醇和、遒美浑厚的风格所改造。由用笔斩截险峻、结体纵宕奇肆渐渐趋向平正雅致、端庄工整。《张玄墓志》正是北魏晚期反映和印证这一变化趋势的典型之作。

（1）笔法

点画。点画虽小，但在楷书中的地位作用却是非常重要的，运用得好能起点睛作用，否则也会使整个字精神全失。所以姜白石说："点者，字之眉目。"同所有楷书一样，《张玄墓志》中的点画要力求饱满、斩截，多数露锋直入后顺势重按，收笔时轻点回锋。其中，侧点要稳健中见俏丽，如"枝""字"等字；平点要露锋顺入后渐行渐按，写成短横状，如"良"字；挑点与捺点、撇点要注意笔锋入纸后提按有度，力求方截厚重，如

"枝""宇"字　　　　　"良"字　　　　　"不""次"字

"清"字　　　　　　"共""无""空"字

"不""次"等字；三点水中多有第二点、第三点连写者，这是魏志中较为常见的写法，唐欧阳询楷书也多有类似情形。三点连写时，要注意及时调整笔锋，使之呼应连贯，如"清"字。

横画。横画有藏锋起笔、侧锋起笔之分，收笔时有顺锋收笔、回锋或称顿锋收笔及隶法收笔等，要仔细观察，注意区分。最值得注意的是中间运笔处，《张玄墓志》已与北魏初期墓志横竖画中间饱满圆浑粗壮的写法有很大不同，而是中间较为平直，更像唐楷的处理方式。但横画尤其长横，俯仰变化灵活，使整个字的结构显示出虚灵优雅的韵致，如"共""无""空"等字。

竖画。因《张玄墓志》字多作扁势，隶书意味犹存，故竖画多精短挺直状。起笔逆锋，中锋铺毫下行。收笔处或悬针直竖如"东""晖"等字，多写成隶书竖画的鼓槌状，饱满圆浑；或弧状竖，或左或右呈弧弯状，充满力量与弹性，如"坚""同"等字。临写时注意弧度的弯曲要适度，忌疲弱与轻滑。

撇画。长撇多逆锋方笔入纸，注意蓄势，然后调整笔锋，铺毫斜行，注意线条的流畅和力度，如"天""吏"等字。兰叶撇入纸是直锋顺势铺毫斜行，注意起笔处尖中带圆以蓄势，如"参"字。

捺画。捺画起笔或方或圆，行笔铺毫中锋，与唐楷几无差别。不同之处在于捺脚的收笔之处，收笔时铺毫下按至最重处再向右上平出，捺脚上侧取平势而下侧呈弧状，劲利潇洒且又含蓄悠远，带有较明显的隶书捺脚意趣。平捺和走之捺更为典型，如"史""之""墓"等字。

"东""晖"字　　　　　　　"坚""同"字　　　　　　　"天""吏"字

"参"字　　　　　　　　　　"史""之""墓"字

　　钩画。横钩在写横画时注意由按转提并调整笔锋，至右端向右下按压笔锋并使笔杆右倾，转向左下方，顺势提锋收笔，要注意斩切利索，如"字""薨"等字。竖钩写竖画时也要注意行笔过程中的由按转提，至下端时注意或稍顿或稍曲以蓄势，出锋时要慢，注意力量的饱满内含，如"于（於）""刊"等字。竖弯钩、斜钩、卧钩等还要注意线条的弯度要适宜，优美、舒展、含蓄、稳健是其特点，如"光""德"等字。

　　折画。《张玄墓志》折画的肩膀比之北魏初期墓志造像的折画要平缓得多，此是由北碑趋向唐楷的重要特征之一。注意临写时转笔要自然，不可写完一笔挑起硬折，从而破坏其圆转流畅的自然韵味，如"白""酉"等字。竖折笔画更是如此，如"世"字。

　　挑画。挑画多为斜挑，方笔或侧起方切入纸，调整笔锋后再向右上由重至轻提笔收锋。注意要干净稳健，且敛锋快提以显峭拔之势，如"北""民"等字。

　　（2）结体

　　《张玄墓志》在字形结体上有三个显著特点：

　　一是结体取扁势，字有蹲伏之态，显得古意盎然，此为隶书特征的楷化延伸。初唐褚遂良的楷书亦有此特点，显得稳健、端庄、遒美、古雅。

　　二是宕逸虚灵、收放自如。对长横、长撇、长捺、走之、斜钩等主要笔画充分夸张，势蓄其中而意韵悠远。而短竖、短横、挑、点等笔画则收缩凝练，笔短意长。两相对照结合给人感觉是实中有虚，静中寓动，十分和谐。

"字""羲"字　　　　"于（於）""刊"字　　　　"光""德"字

"白""酉"字　　　　"世"字　　　　"北""民"字

"简""泽""识"字　　　　　　"然""无""为"字

三是点画错落交叉、萦带自然。因字形取扁势，许多点画繁多者则很难安排结构，但此志却能出繁入简、化难为易，如"简""泽""识"等字。点画萦带融入行草笔意，自由活泼又奇趣横生，如"然""为""无"等字。

《张玄墓志》八法规范、法度严谨，刻工亦十分精绝，对笔意的体现十分到位，非常适合初学楷书者临习。临习时，读帖要细致入微，临写要实临，求似为宜。

2. 元倪墓志

《元倪墓志》是元氏墓志中有行书笔意的代表性作品之一。其书写者应是当时高手，刻工亦甚精，能将书丹笔意较细致地传达出来。从刻本看，技法熟练，点画丰腴饱满，因受南朝书法影响，融入圆笔和行书笔法，线条流动，书风趋于秀逸潇洒，圆润典雅，实为佳品。临习此志，可从用笔和结构两点来把握。

（1）用笔

点。该墓志中的点画分为三类：圆劲秀丽的瓜子点是露锋尖笔直下写成；右上挑点、相同点等，是承上笔笔势，用行书笔法写成；撇点乃侧锋直下而写成。点画的起笔宜大胆果断，如快马入阵，迅疾遒劲，这样能避免毛

笔蘸饱墨后，由于动作缓慢，在起笔处形成失控的涨墨。点画有从上直下、由内向外、由外向内、由下往上和横向取势的区别，临写时应仔细观察，把握好入笔方向。

长横。长横分为五类，即平横、左尖右上凸横、左重右上横、中段轻右上凸横和曲波横。如"吏""随""安""祖""者"五字。前两种横的写法为

"吏""随""安""祖""者"字

露锋轻入笔，前者为渐行渐提，稍向下自然收笔，而后者右上行逐渐加重，拧笔拢毫，自然收于右下。后三种横的起笔方向有自左上向右下和从右上向右入笔的行书笔法，故应快速入笔，将笔向下稍沉，轻轻一提，变侧锋为中锋略向右平行，随即右上行到凸顶后引笔稍向下，拧笔拢毫收于右下。右上行笔的笔杆上部稍向身内倾斜，切忌侧锋横扫而过，导致顿按回收成一个大墨团。

短横。短横有许多被点画替代了，魏碑中少量方劲的短横保留了下来。写短横一般只需按原碑帖的笔意书写，但不可敷衍而过，必须意到笔到，笔力不可懈怠。

竖画。竖有长竖、短竖之别。写短竖较写长竖要容易一些，长竖多是方头尾尖（或圆），如"军""中"等字。其写法是右横行笔或右下横行笔，笔尖由竖画外平入或斜入，入笔后快速顿转笔锋，理毫下行，至末端顺势空抢收笔。或在下行时，逐渐提笔收起。个别竖画的尾部呈方形，可将笔锋拢向一侧作收，也可行至末尾，将笔肚用力一按即收。

"军""中"字

"尉""燉""铭""镇"字

撇画。撇有斜撇、曲撇两种：方起尖收的斜撇刚劲雄强，尖起圆收的曲撇婉约秀丽。这两种撇在收笔处有加力和不加力、向左上翘和顺势撇出之分。有个别撇的起笔，运用行书笔法。方切起笔要峻利，切勿拖泥带水，久停不行。如"尉""燉""铭""镇"等字。

捺画。捺分平捺和斜捺。平捺捺脚有取其自然和轻微徐徐下按平出之分。斜捺有捺脚圆润和方劲、平出、上翘之别。虽取流畅之势，但轻重、斜度和姿态与其他点画搭配要力求和谐。有的捺变成长点或短点，如"远""春""故""今""癸"等字。

"远""春""故""今""癸"字

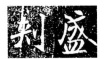

"刺""盛"字

钩画。钩画有折处另起笔和不另起笔之分。个别左弯钩还使用隶法。心钩的写法是收笔时重按（笔杆上部略向身内），迅速拢毫提锋向上挑出。竖钩的关键在于竖画欲收笔处，向左行笔，着力在右下，向右行笔，着力在左下，重按后调锋拢毫趯出。如"刺""盛"等字。

（2）结构

此志结体特点是中宫收紧，外围舒朗。从字形上看，以横扁为主，而横画较多之字，伸展放长。前者如"魏""故""将""燉""煌""镇""将""元""君""志"等字；后者如"宁""君""墓"等字。除此，以横画组成平行图案，尽量构成平行状态，以显示字的笔画律动。例字第二行除"断"与"孙"字外，都是横画突出平行的旋律。而"孙"字却又以斜画形成了平行的图案。此外，该志擅于运用大笔画，特别是撇与捺的左右扬开，使字形稳固起来。如例字中"燉"字的大撇，"铭"字的大撇，"岁"字的斜钩等笔画。

《元倪墓志》作为北魏典型皇家墓志，镌刻精细，一丝不苟，十分适合魏楷入门临习。而且，学习者要仔细体味、认真观察，在做好认真实临的功课基础上，加入个人理解，融通其他，这样就会有更加明显的进步。

3. 司马昞墓志

《司马昞墓志》无论从笔法还是结构来看，都没有北魏正书里面十分典型的"整饬生硬"，而是秀丽俊逸。在临习此志时，可以从以下几点来把握。

"宁""君""墓"字

"断""孙"字

"燉""铭""岁"字

"宜""世"字　　　　　"左""太"字　　　　　　　"乃""司""风"字

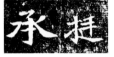
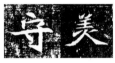

"元""为"字　　　　"承""挺"字　　　　　"守""美"字　　　　　"孙""骧"字

（1）用笔

此志用笔方圆并用，以方为主，笔画峻利劲健、清雅灵动。虽然锋芒毕露，而不失纤弱。运笔书写较为特殊之处在于，注重起收笔而弱化中段行笔，这已经非常接近于帖学的行笔方法了，如"宜""世"两字的横画。魏碑一路的笔法恰恰是强化了中段而忽视起收。相比之下，帖学极易形成"中怯"之不足。而此志在临写时，笔画中段常常提笔，但要避免类似的问题，不必完全拘泥于原碑面目。如"世"字中间的横画，有许多变化，需要仔细观察。如"左""太"等字，出锋饱满，举重若轻。临写时过分持重，反而会导致笔画生硬疲弱。转折处理如"乃""司""风"等字，在轻重提按上有细微变化，各臻其妙。"乃"字有两个转折，一方一圆，自然变化，耐人寻味。

（2）结构

《司马昞墓志》结字朴茂舒朗，既舒雅匀整，亦欹侧多变，故而逸宕多姿。许多字的结体，以笔画的收放来改变重心，造险而最终破险，获得平衡，如"元""为"两字的撇画，峭拔刚健中又自然舒放，一派天机。字形大多借鉴隶书体式，如"承""挺"等字，古意盎然，庄重静穆，开初唐楷书先河。时见奇险之姿，如"守"字宝盖头收紧而"寸"部放大，一收一放，凸显气势，对比强烈。"美"字上小下大，斜画紧结，有意打破平衡，对比明显。左右结构往往错落生姿，如"孙""骧"等字，左右高低，避让穿插，不落窠臼。

《司马昞墓志》透露出温文尔雅的气息，有别于北朝特有的野性味道。我们在临习该墓志时，务必要将其和一般北魏墓志区分开来，并仔细理解和把握其整体气息。

4. 刁遵墓志

《刁遵墓志》书法浑穆峻健，相比《张猛龙碑》（522）、《始平公造像记》（498）、《石门铭》（509）等北魏碑石，风格不是特别强烈，不以劲利险峭见长，而以凝练雅逸取胜。康有为《广艺舟双楫》中评此志曰："《刁遵墓志》如西湖之水，以秀美名寰中。"

在用笔上，该志提按使转雍容自得，遒劲有力，起收笔及转折处富于变化。用笔之方圆变化，主要体现在笔画的起笔和转折处。具体而言，起笔处的圆笔以逆锋入笔，方笔用露锋切笔，如"惜"字竖心旁之竖画起笔的圆润。而"豫"字中很多笔画的起笔则均为露锋切笔，劲利峻峭。另外，有些字转折处的圆笔用转笔来完成，方笔用折笔来完成，如"南""酉"等字横折转折处均为转笔，十分含蓄；而"月""百"字中的横折转折处却为折笔。当然，即便是折笔，《刁遵墓志》也不似《始平公造像记》那样峻峭。杨震方《碑帖叙录》云："六朝墓志以峻劲胜，此志有六朝之韵度而无习气，转折回环居然两晋风流。"我们看唐代徐浩、颜真卿等人的用笔大都胎息于此。

在结字上，《刁遵墓志》朴茂清朗，圆腴厚劲，具有端庄古雅之美。同一字出现多次时，均有多种体态，如"太""中""之""司""州"等字。其中个别字亦具有行书笔意，笔画之间连绵流畅，如"流""正""无"等字。此志字形端整，结体以方形为主，也有部分字取隶势，呈扁方形，如"江""晋""号"等字。

需要注意的是，此志中个别字的重心较高，如"兄""光""远""守"等字，显得字形颀长。此志的可贵之处在于势出自然，落落大方。临习此志时，要注意用笔细节的变化，如"四"字第一笔短竖的处理，"彭"字右侧第三撇的反向而行等。同时，《刁遵墓志》的转折处多处理成"塌肩"，有时

"惜""豫"字　　"南""酉"字　　"月""百"字　　"太""中""之""司""州"字

"流""正""无"字　　　"江""晋""号"字　　　"兄""光""远""守"字

圆转中略施方折，有时方折中暗含圆
转，差别在于转与折所占比例的大小，
灵活处理。临习时最好将这类字放在
一起加以比较分析，力求避免笔法的

"四""彭"字　　"期""年"字

单一，特别要避免相同的笔画千篇一律。此外，此志中个别字采用异体，如
"期""年"等字，临写时也要注意。

（四）稚拙烂漫型

大多数北魏墓志都工整认真、一丝不苟，给人的印象是端庄规整、挺拔
俊雅，充满理性的秩序感和宗教般的虔诚。在考察北魏墓志的时候，众多墓
志无疑都给我们留下这样的印象。但我们也会发现一些书法风格奇异烂漫、
稚朴厚拙的"另类"墓志，他们的书法风格明显和一般北魏墓志不同。它们
强调天然拙趣，结体因势赋形，甚至有些超乎常人想象而怪异奇特之姿态。
细细体味，却又浑然一体，意趣无穷。所以，它们也可以作为北魏墓志中为
数不多却风格鲜明的"另类"代表。如《元鉴墓志》（507）、《元保洛墓
志》（511）、《丘哲墓志》（528）、《吐谷浑墓志》（528）等。我们选取
《元保洛墓志》和《吐谷浑墓志》作一简要技法分析。

1. 元保洛墓志

唐太宗李世民之前的入碑书体皆为正书，即秦代的篆书、汉代的隶书、
魏晋及隋代的楷书等，自从李世民《晋祠铭》以行书入碑后，开启了圆劲
流动、粗细有别的行书入碑风尚。而比唐太宗《晋祠铭》早一百三十六年
的北魏《元保洛墓志》虽不是完全意义上的行书，却带有非常鲜明的行书
意味，字里行间已透露出明显的行书笔意，飞动流畅，圆转自如。其中如
"成""帝""后""节""城""出""郡"等字已完全是标准的行书写法，行
笔流畅，萦带自然，别具风味。此志楷、行相杂，或端雅，或圆畅，自然和谐浑
然一体。

《元保洛墓志》的重要性，不仅在于它具有特殊的行书笔意，还在于
它所表现出的"写意"书风。用笔的方圆并用，无拘无束，在一种曲直不
拘、正斜不拘、长短不拘、轻松随意的情况下，出之自然别有天趣；结字
更是以意为之，任情恣意，或大或小，或长或扁，或整或散，皆不拘谨，
表现出与其他北魏墓志完全不同的书风特点，独标其格，韵味无穷。如该

"成""帝""后""节"
"城""出""郡"字

"令""参""故""大"字

"万""节""阳""郡"字

志中"令""参""故""大"等字的捺画，如长枪大戟，纵横捭阖，气势宏大；"万""节""阳""郡"等字的结构安排别出心裁，独具匠心，与北魏同时期墓志书法的区别十分明显，高格冷峻、逸气逼人。清末学者、碑学大家康有为最为推崇魏碑，认为魏碑"笔画完好，精神流露，易于临摹"，他还认真总结出魏碑的"十美"，《元保洛墓志》正符合康氏所总结的"十美"之"意态奇逸，精神飞动，兴趣酣足"。此志用笔、结字及章法皆天趣自然，以意为之，是北魏墓志"写意"书风的典型代表者。

2．吐谷浑墓志

初看起来，《吐谷浑墓志》与《元彬墓志》很相似，也是属于歪斜欹侧、乱头粗服一类，但仔细对照却有很大不同。首先《元彬墓志》的粗糙很大程度上是由于刻工的粗率所致，许多笔画太过纤细、直露甚至明显不到位。而《吐谷浑墓志》虽然有多处点画漏刻、错刻乃至刻成面目全非不可识读者，但线条起止处、转折处却丝丝入微一刀不苟。且线条点画基本是双刀所刻，而《元彬墓志》许多横画过细过虚则明显是单刀刻画的痕迹。由此可以推想，《吐谷浑墓志》刻者文化水平低，认识汉字少，但刻制技艺较高。其次，《元彬墓志》线条多直形，而《吐谷浑墓志》线条多弯曲状。也就是说，《吐谷浑墓志》的歪斜欹侧、俯仰摇曳是既无意又有意的结果，属于"熟后生"。如此看来，不能把《吐谷浑墓志》简单地归为北魏初期奇崛、雄浑、粗率之类。

"行""德"字

《吐谷浑墓志》用笔的特点是：其一，撇画起笔处几乎都作过度的弯曲夸张，将笔锋顺势入纸向右下方按，直到写出长点后再转笔向左下，如"行""德"等字。某些横画起笔亦先写出长点后再向右运笔，如

"永""王"字

"仁""野""义""胤"字　　　　　　　　　　　"浑""军"字

"永""王"等字。这样，虽然露锋但增加了波折，掩饰了简单和浅滑的毛病。其二，竖画几乎全作悬针而极少垂露，如"仁""野""义""胤"等字，本来应作垂露却处理成悬针，平添了奇趣。其三，横折或易方为圆，这在魏碑中似乎不多见，如"浑""军"等字；或夸张肩膀成"脱肩"状，看似松垮却如开弓满力、回环蓄势，显得磊落大气。其四，行笔多取篆法，线条点画虽不粗壮但圆浑朴厚。

　　结体独特是《吐谷浑墓志》的最大特色。这个特色可用三句话概括：松散中体现着慵懒，歪斜里暗藏着幽默，俯仰蹒跚掩不住醉意朦胧。

　　《吐谷浑墓志》与《元彬墓志》一样，比较适宜有一定楷书功底者临习，而不宜于初学者。而且，适合变通意临，而不一定刻板地实临，切忌生搬照抄式描摹皮相。

二、隋唐墓志临习

　　楷书或称真书，滥觞于汉末，历经三国、魏晋时期隶体演变，至北朝时期则已成基本规整的楷体面貌。而后楷书发展史则出现了两大体系"双峰并峙"的状态，即魏碑与唐楷。如果说，北魏墓志书法代表着魏碑书法的成就，那么，隋唐楷书则又是另一座书法高峰。因此，无论魏碑还是唐楷，在书法史上都有着无可替代的重要意义。而埋于地下的隋唐墓志，与矗立于地上的隋唐碑刻，以及流传下来的楷书写经墨迹，渐渐走向了融合统一。隋唐墓志也因此有了自己特殊的意义，就是可以将其作为临习隋唐楷书的重要参照。所以，本节中我们选取隋唐时期一些典型墓志，也作一些技法方面的简要分析。

（一）隋墓志临习

　　隋代是一个短命王朝，其书法审美风尚个性并不十分鲜明，可以视作既

是北朝墓志的尾声，同时也是唐朝楷书的前奏。从这个意义上说，有两方墓志就特别有代表性，即《董美人墓志》和《苏慈墓志》。《董美人墓志》几乎是隋代墓志楷书的一个代名词，而稍晚出土的《苏慈墓志》则几乎开了唐初欧、虞楷书风格的先河。故学习唐楷者，应该充分注意到这两方墓志的重要性，对于研习唐楷过程中深入求本溯源有着不可替代的重要意义。下面，简要分析这两方墓志的临习技法。

1. 董美人墓志

《董美人墓志》上承北魏书体，下开唐楷新风，属隋代墓志中的上品佳作，堪称隋志小楷第一。其书风开唐代钟绍京一路小楷之先河，布局舒朗，整齐缜密，结字严谨，笔法精到，清雅婉丽。临习该志有几个要点需要注意：

（1）线条

临习《董美人墓志》时，每一个笔画的起笔和收笔都要交代清楚，工整规范，干净利落，不能潦草、粘连。但是笔画与笔画之间又要有内在的呼应，使笔画达到既起收有序、笔笔分明、坚实有力，又停而不断、直而不僵、弯而不弱、流畅自然的效果。

（2）用笔

《董美人墓志》运用提顿、藏露、方圆、快慢等行笔方法，不同的行笔方法产生不同形态质感的线条点画。此墓志字形较小，线条粗细变化不大，如果书写时用笔稍不注意，笔画就达不到要求，就会出现软弱无力、僵硬呆板等毛病。因此，用笔一是要精准，不犹豫；二是要注意行笔圆劲，收笔沉着果断。

（3）结体

《董美人墓志》在结体上强调笔画和部首的均衡分布，重心平稳、比例适当、字形端正。字与字的排列要大小匀称、整齐。虽然也有形态上的参差变化，但从总体上看仍是整齐工整的。该志结构之妙具体体现在以下几方面：其一，灵活多变，别有风趣。如"比""黛""爱""泉"等字，对称平衡，收放自如，静中有动，动中寓静，在变化中求平衡。再如"文"字，点画可以放在中间位置，但以撇画书之，捺画结尾较重，达成平衡效果。还有"空"字，宝盖头向左倾斜，感觉失

"比""黛""爱""泉"字　　　"文""空"字

"寂寂""茫茫""杳杳"字组

"父""以""故""曳"字

"使""七""齐""士"字

"九""奉""德""西"字

去了平衡，但写下半部分时巧妙地将其往右，而且"工"部的横画末笔重顿，从而整个字看起来达到了自然的平衡效果。其二，厚中见巧，自然多变。为了使同样两个字不至于重复雷同，如"寂寂""茫茫""杳杳"中的后字都用两点代替，看似两点稍嫌笨重，实则在衔接处轻松自然，上下前后浑然一体。值得注意的是，两个点中还有一些微妙的欹侧变化，这正是书写者匠心所在。另，独字沉厚又不失灵动，如"父""以""故""曳"等字，在整个章法布局中厚重而不失灵巧。"以"字两个笔画之间的距离加大，目的是增加字的宽度，达到了较完美的视觉效果。

《董美人墓志》在点画的处理、结构的分布、章法的和谐方面，都显示了隋代书法在总结北碑基础上的升华。我们在临习时，要善于观察、善于学习古人的智慧，努力做到对经典碑帖之美妙的深刻领会和细腻把握。

2．苏慈墓志

《苏慈墓志》楷法成熟而工整，方中带圆，兼有南帖之绵丽和北碑之峻整，集秀丽与雄劲于一体，风格和初唐欧、虞楷书相近，章法整齐，结体平正。

此志胎息北碑楷法，用笔方起方收，以方笔为主。如"使""七""齐""士"等字的起笔，仍然保留着北碑常见的方切之感，锋棱峻峭。结构极为端严方正，与欧字的构型十分相似。如"九""奉""德""西"等字，已初具欧体样貌了。另外，此志章法疏朗而优美，神采飞动。《苏慈墓志》以其用笔的方劲犀利、结字的严谨端方、布局的疏朗妍润而成为隋代楷书的典型。康有为评其曰："端整妍美，足为干禄之资，而笔画完好，较屡翻之欧碑易学。"

《苏慈墓志》以险峻取胜，字形修长，刚柔相济，气势开张。虽然未署书

丹者姓名，但此等水平绝非无名之辈，一定是当时一流的书法高手。欧阳询由隋入唐，身为两朝重臣，且书名显赫，与此志书丹者是何关系，是一个非常有趣的问题，限于文献资料，目前尚无成果揭示这一谜底。我们在临习《苏慈墓志》时，完全可从欧阳询楷书如《九成宫醴泉铭》《化度寺碑》中寻求借鉴。

除《苏慈墓志》和《董美人墓志》外，隋代楷书墓志还有《李和墓志》（582）、《张虔墓志》（626）、《萧玚墓志》（612）等，都各具风采，但总体艺术性不及《董美人墓志》《苏慈墓志》更为典型。

（二）唐墓志临习

唐楷是中国书法史上不可超越的楷体巅峰，墓志作为唐代楷书的重要组成部分，同样也是异彩纷呈。唐代墓志以楷书为主，诸体并存，种类繁多，十分丰富。唐代楷书，也自然包括这些埋藏地下的唐墓志楷书，共同将楷书法度推向极致，故而才有梁巘"唐尚法"的经典总结。我们学习唐代楷书，目光不应仅仅聚焦在代表性书家如褚遂良、颜真卿、欧阳询、柳公权等人的碑帖上，对丰富多彩的墓志楷书也应该充分重视，多多关注。唐代墓志与同时代的经典书法有着同样重要的艺术参考价值。何况有些墓志本来就出自如薛稷、虞世南、欧阳询、张旭、颜真卿等唐楷大家之手笔。我们在临习研究唐代楷书的过程中，两相对照，相互印证，更能取得事半功倍的效果。鉴于唐楷名家的经典临习范本反复印刷出版，各种技法分析解读资料亦浩如烟海，所以，我们在此仅选取较有特色但又并非出自唐楷名家的两方墓志，作一些临摹技法方面的粗浅分析，以为临习唐楷经典的补充参照。

1. 杨秀墓志

《杨秀墓志》整体风格为楷体秀美一路，间有魏碑风格遗风，但字形又偏长，取纵势，用笔调锋极其灵活。与褚遂良楷书风格极为相近，除了结字偏长稍有区别外，其用笔、书写节奏与褚体楷书极其相似，而此墓志刊刻时间仅在褚遂良辞世五六年间，足见褚体当时影响之大。

下面通过考察该志与褚遂良楷书风格之异同，来作简要分析。

如图所示，左侧为《杨秀墓志》中截取的"春"字，右侧为褚遂良《雁塔圣教序》中的"春"字，互相对照，可以发现二者之间非常相似，上半部分三个横画不仅长度比例都是从短到长完全一致，前两横收笔上扬，第三横收笔向下压，倾斜的角度也差距不大。长撇，都是露锋杀纸入笔，重起笔然

后调锋改为中锋行笔，在到笔画的后半段快收笔的时候重按，然后提起收笔；撩画，露锋入纸，调为中锋，到笔画后半段下压，最后收笔。用笔的整个过程可以说是完全一致。再看下半部分的"日"，外轮廓也基本一致，竖画都是左短右长，且两字左边竖画收笔位置与长撇的收笔位置位于同一水平线上，虽横画处理方式不同，但结构基本一致。唯一区别在于

《杨秀墓志》

字势倾斜的角度，左边明显带有魏碑"斜画紧结"的特点，左低右高更加明显。一般看来，这两个"春"字在整体用笔方式和结构上相似度极高，说夸张一点，这两个字互换都对各自原本作品的风貌没有任何影响。

再如图两个"诚"字，左右占比一致，除横画右倾角度略有差别，右半部分"成"字起笔均在言字旁第二横，收笔均在言字旁最后一横，斜钩除钩部分不同以外，其用笔轨迹、轻重基本一致。有意思的是，虽然两个"诚"字的最后一点与各自横画的关系各异，但与言字旁的点画却处于同一高度，虽用笔、朝向各不相同，但在高度上却出奇的一致，不禁让人浮想联翩，究竟是巧合还是必然呢？

另如图两个"显"字，左边的用笔和右边相比显然是各自有所侧重的，在结构的安排上也不尽相同，左边《杨秀墓志》中的"显"字整体方正，右半边用笔着墨甚为凝重，用笔颇似北魏时期墓志。左半边用笔轻盈，笔势来回转换灵动，与右边褚遂良《雁塔圣教序》相比毫不逊色。奇怪的是，两字右半边横画的起笔均与左半边"日"中间一横相平，相似太甚。

总的来看，《杨秀墓志》字形偏长，而《雁塔圣教序》相对偏扁，两者虽有很多相似之处，但亦有不同。《杨秀墓志》中字的横画右上倾斜程度远

"春"字对比

"诚"字对比

"显"字对比

"唐"字对比

"志"字对比

"铭"字对比

"六"字对比

超《雁塔圣教序》，且横向笔画皆短于后者，所以会出现上述情况。我们在临摹中最好将此志与褚遂良正书字帖相结合，这样会有事半功倍之效。

2. 郭君墓志

《郭君墓志》书风接近颜楷，尤其与颜真卿所书《王琳墓志》更为相近，用笔厚实苍劲，结体宽博宏穆。因此，我们可以将《郭君墓志》和《王琳墓志》相结合来分析其技法特点。

如图两个"唐"字，右边取自《王琳墓志》，第一个横画用笔非常接近。其撇画，用笔质感几乎一致。再看中间部分，所占位置关系与颜体基本一致。最后看"口"部，除第一个竖画起笔略有不一致外，其余取势、处理方式也基本一致。

两个"志"字字法也完全一致。其中右下角"心"部点画与钩画之间关系的处理方式也基本一致，左右之间的关系也是左低右高。最有意思的是第一笔点画，二者入纸角度、效果也难分彼此。其中"言"部与右半部分"志"的关系处理可以说是完全一致的。

两个"铭"字的左半部分"金"不但字法相同，用笔取势和笔画长短都很相似，右半部分也基本相同。

两个"六"字不仅字法完全相同，而且在字势和笔法的处理上也基本一样。开头的点画均为轻入重收。第二笔横画不仅起收方式完全相同，且与点画的位置关系也一致。第三笔短撇大小及撇向的角度及其与第一笔点画的关系也完全一致。第四笔唯一的区别，在于书写时向下压的力度略有不同。

总之，《郭君墓志》与颜字颇有渊源，许多字形、结构、点画等都可以找到极其相似的颜字，临摹鲁公亦可参考这方墓志。颜体楷书的严苛法度往往令人望而生畏，所以，历代学颜柳者都极容易写得呆板僵死而被讥为"书奴""写字匠"，而若是意临则十有八九写得不伦不类神采尽失。所以，如果参照此墓志做一些颜体楷书的意临，或有可能得到一些有益的探索和意外的收获。

第九讲　碑帖之争与墓志书法审美

一、碑与帖

东汉蔡伦发明造纸术之前，作书的材料无非两大类，一是丝帛，二是竹木，故"书于帛者曰帖，书于竹木者曰简册"。造纸术发明之后，帛与缣素及纸并用于书写，而竹木则渐渐隐退。比之笨重的竹木材料，丝帛与纸当然方便得多了，尺牍短札既具实用功能，又使书家墨迹广为流传，亦或为藏家搜求把玩，一时成为风尚。如"二王"传世法帖中不少便是这类尺牍短札。宋代开始有搜罗古代书迹镌石刻帖之举，最为著名的即刻于宋淳化年间的皇皇十卷《淳化阁帖》，历代帝王、名臣、书家特别是"二王"父子手迹包罗众多，洋洋大观。此后，刻帖之风历代都盛行不衰，直到近代珂罗版印刷术的出现才渐趋衰落。由帖而衍及帖的内容、风格、流派、历史、刻法、临习方法等诸多方面，形成了内涵丰富庞杂的专门学科——

马王堆帛书《老子》乙本（局部）

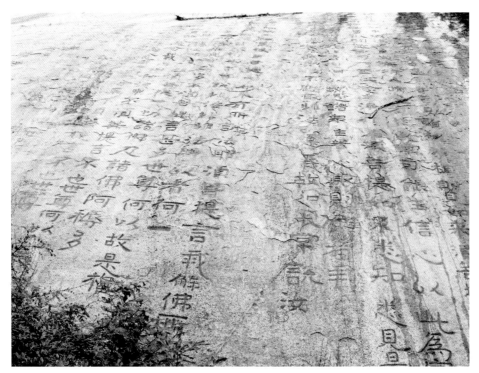

《泰山经石峪刻经》（局部）

帖学。帖学一脉直至清代晚期，一直是书法史的主流。

碑是书法文化传承流播的另一种物质载体和形式。碑最早起源于宫庙庭院中竖立的石柱，用于拴马或计量时间及丧葬时下棺用的支架等，后来刻上文字，记载具体内容。秦汉之初，大量碑石以其文字的纪念意义渐渐取代了其实用意义。这种刻石文字的形式及内容也是十分丰富的，如各类刻石、碑碣、墓志、造像、石幢、题名、摩崖、石经等，虽然其形式各异，但质地相同，或石柱、或石块、或石壁等等，均非墨迹，而是刻石文字，故统称其为"碑刻"。上图即是《泰山北齐经石峪刻经》。因与帖学相对应，亦由此形成了内容繁富的的碑学体系。碑学的形式与建立虽然从时间上晚于帖学，但碑学自清代中期崛起之后，突飞猛进，几欲取帖学体系而代之。由此，在中国书法文化历史上，帖学与碑学几乎涵盖了古代书法发展的两大源流，成为两道交相辉映的风景。

二、碑学崛起与碑帖之争

　　明末清初以来，许多饱学之士便选择远离时政的金石考据之学以寄托性情与心志，于是朴学大兴。虽然经学被认为是朴学的中坚和根本，但金石考据亦与其关系密切，是其中的重要组成部分。而金石考据又直接与书学结缘，所以，许多书家学者跋涉山林，出幽入僻，广为搜求考证校勘。特别是嘉庆、道光年间，因文字狱大兴，文人学士不得不远离现实，考据成癖，一时间残碑断碣、秦砖汉瓦、墓志造像、摩崖刻经等，大量出土发现，争相椎拓收藏研习校勘，蔚成新的风气。明末清初以降，出现了诸如金农、郑簠、桂馥、钱坫、邓石如、伊秉绶、陈鸿寿、黄易、阮元、包世臣、康有为等根植于金石之学的书法大家。其中阮元、包世臣及康有为不但在创作实践上对碑刻书法追摹效仿，而且从书学理论上标榜北碑而贬抑南帖，提出了令书坛振聋发聩、影响深远的"崇碑说"。阮元（1764—1849）著有两篇著名的书论《南北书派论》和《北碑南帖论》，首先提出书法艺术的碑帖之分，认为东晋、宋、齐、梁、陈为南派，而赵、燕、魏、齐、周、隋为北派。南北两派皆出于钟繇、卫瓘，后形成南派有王羲之、王献之、王僧虔等，以至智永、虞世南；北派有索靖及崔悦、卢谌、高遵、沈馥、姚元标、赵文琛、丁道护等，以至欧阳询、褚遂良。他认为："南派乃江左风流，疏放妍妙，宜于启牍；北派则中原古法，厚重端严，宜于碑榜。""是故短笺长卷，意态挥洒，则帖擅其长。界格方严，法书深刻，则碑据其胜。"阮元之后，包世臣（1775—1855）著《艺舟双楫》，对北碑书法推崇有加，认为"北朝人书，落笔峻而结体庄和，行墨涩而取势排宕"。包氏明确指出："北碑字有定法，而出之自在，故多变态，唐人隶无定势，而出之矜持，故形板刻。"揄扬北碑而贬抑南帖，其甚无过康有为（1858—1927）。康氏在其《广艺舟双楫》中把北碑书法归结为"十美"："一曰魄力雄强，二曰气象浑穆，三曰笔法跳跃，四曰点画峻厚，五曰意态奇逸，六曰精神飞动，七曰兴趣酣足，八曰骨法洞达，九曰结构天成，十曰血肉丰美。""凡魏碑，随取一家，皆足成体，尽合诸家，则为具美。"他甚至认为，以唐为界，"唐以前之书舒，唐以后之书迫；唐以前之书厚，唐以后之书薄；唐以前之书和，唐以后之书争；唐以前之书涩，唐以后之书滑；唐以前之书曲，唐以后之书

翁方纲行书诗轴

郑燮行书诗轴

直；唐以前之书纵，唐以后之书敛"。康有为的观点明显带有矫枉过正的偏激之意。但由阮元、包世臣到康有为的理论学说不但一脉相承，而且层层递进，步步深入，使崇碑尊碑蔚成风气，对不断翻刻渐趋衰落的帖学体系的冲击形成了摧枯拉朽之势。

　　碑学的崛起除了以上这些主要的直接因素外，隐藏其后且更深刻的原因，是时代的变化带来的人们审美认知的不断觉醒与变易。明末以来，中国资本义经济的萌芽与发展必然带来文化观念的活跃，对太过理性、讲

究法度且技巧圆熟乃至媚俗流丽的帖学书风重新审视。尽管清初由于康熙、乾隆的推扬，赵、董书风曾一度盛行，但许多思想敏锐、个性强烈的书法家还是悄悄地开始溯本求源，对新的表现形式与风格进行探求，或者追溯唐碑之源。在帖学基础上融入篆分笔意，以"真唐碑"，抵制"假晋帖"，如翁方纲、钱沣、龚晴皋，冲破既有法度与程式的藩篱。怒不同人，师心自用，如"扬州八怪"中的金农、郑燮等。而郑簠、金农、郑燮等，专于碑石残碣中寻觅创作资粮，故有学者称其为"前碑学"，因为这个时期，阮、包尊碑理论尚未提出。尊碑理论的明确提出与推广，恰恰是艺术创作实践的总结、概括与升华，所以顺应了艺术发展的趋势。

但凡新事物的产生与发展都不会一帆风顺。碑学崛起也是与嘲讽、漫骂和抨击一路相伴而来的。如游心汉碑的郑谷口被骂为"妄自挑趯"，金冬心与郑板桥被斥为"八怪"，属典型的"旁门左道"，包世臣被张之洞等人攻击为"不雅之妖"。北碑书法更是被骂为"不参经典，草野粗俗"，等等。康有为《广艺舟双楫》自面世起，更是屡遭贬斥。如朱大可《论书斥包慎伯康长素》中明确指出："迨乎末季，习尚诡异……务取乖僻，以炫时流，先正矩镬，扫地尽矣。长素乘之，以讲书法，于是北碑盛行，南书绝迹，另裁伪休，触目皆是，此书法之厄，亦世道之忧也。"本讲附图即有个性强烈的康有为书法。在维护帖学"正统"者眼里，碑学崛起几与"洪水猛兽"一般，自清初碑学滥觞至今已近三百年的碑帖之争从未间断，一代代书法家们在"碑"与"帖"的比较、争诉中对书法传统进行着不同侧面、不同角度的思考与探寻，进行着个性风貌的创作与构建。

三、刻工对墓志书法的"二度创作"与金石气

正如开头部分所说，在庞杂的"碑学"系统中，墓志是其中一个相对完整的子系统。如果说北碑书法的审美特征突出地表现在"大气、厚重、朴拙"三个方面的话，墓志书法当然也同样表现着这三方面的审美特征。先说"大气"。一般说来，墓志字体较小，大致属"中楷"或"小楷"类，说其"大"是指其字态的大，是小中见大之"大"。墓志书法方截峻峭、棱角夸张及结体的坦荡自然，无不体现着一种磊落大气，一种俊迈豪气。说其"厚重"，则是

郑簠隶书《周武王带铭》条屏　　　　　　金农隶书《录〈清异录〉一则》

指脱胎于篆分的圆浑线条所特有的凝重质感，这是立体的厚重之态，是一种体现了穿透力量的金属美感。说其"朴拙"，一是指其结体的自然生拙，二是指历史沧桑的剥蚀漫漶所造成的浑茫朴拙。由此看来，墓志书法的这三方面审美特征都与刻工的"二度创作"及时间的风雨蚀化直接相关。

据史料记载，历代刻制墓志、造像、碑铭的刻工也有技艺高低精粗之分，历史上固然有文人雅士藐视工匠艺人的俗尚，但若把这些刻工一律说成

是不能识文断字的山野村夫也未免偏颇。北魏元氏政权迁都洛阳之前，在代国平城（今大同）开凿云岗石窟的过程中培养塑造了一大批精于雕刻的刻工，或家族承传，或师徒相授，其中大部分已有专业化和艺人的成分。迁都洛阳时，数万刻工也随迁到洛阳，从事龙门石窟的开凿和墓志碑铭的刻制。而皇族权臣的墓志出自他们中的优等刻工之手是必然的。因此，今天我们看到许多墓志中的精品刻制非常精美，说毫发毕现并非过誉。但无论如何，刻刀所再现于石面的线条点画与书写者的笔迹是不会完全重合，而且再优等的刻手在刻制过程中也难免掺进己意，至于粗劣刻手对书写笔迹的随意改变甚至错刻漏刻现象更是难免。所以，我们见到的墓志书法已是经过刻工的二度创作之后的"另一种"书法作品了。经过这种"二度创作"之后，线条点画之笔锋已经是被"刀锋"所掩盖、修饰甚至重造之后的另一种意趣了。这就是点画往往作三角状，捺脚尖锐张扬，转折四角棱露，雄奇角出，所有线条点画皆铦利斩截，结体生拙朴实，自然生动。南北朝初期《冉牟墓志》，是写后未刻的墨迹；北魏《元彬墓志》，是刻工雕刻后的刻石文字。两者相比较，刻工"二度创作"的意趣便跃然纸上了。启功说"透过刀锋看笔锋"，是告诫学书者要力求透过石面刀痕想象还原出书迹原貌，不为刻工的"臆造"所迷惑。但事实上，我们面对石面斑驳的刻痕，不仅难以将其恢复到墨迹原貌，而往往又产生一重新的"误读"，即"双重误读"。对此，邱振中说得很明白："任何一件书法作品经过刻制，即使结构与点画形状不爽毫发，它也由此而成为另一种作品。墨迹边廓的精微变化，是绝不可能在石刻中重现的，况且不爽毫发只是一种假设，实际上刻制永远是刻工对作品程度不等的'误读'，而后世学习石刻书法者，则对刻工'误读'的结果再次进行'误读'，双重的'误读'，当然有可能远离原作的意趣，但正是在这种'误读'——特别是第二重'误读'中，人们可能加入自己的感觉与想象，从而以前人的作品——有时并非杰作——为支点而创造出具有自己独特个性的作品。"（荣宝斋出版社《墓志书法精选》第四册）

在这种"双重误读"中，人们"读"出的最多最突出的感觉便是"金石气"。远古的钟鼎彝器、秦砖汉瓦以及残碑断碣、摩崖墓志等，其书法文字或铸或刻，皆凝重古朴，浑厚峻迈，加之沧桑变幻，风雨剥蚀，这些金石文字又朦胧浑穆，扑朔迷离，由此而令观者充满无穷的遐想，幽远而神秘。这

康有为行书七言诗

显然是由于书法文字物质载体的特殊性能所导致的，人们对其美感意韵的审美追加也就是人们透过历史时空以及风雨漫漶而"读"出来的审美感觉。正如帖派书家将被其奉为圭臬的"二王"书札中流溢的平淡儒雅、超逸俊爽、神采飞扬视为最高的理想模式，即"书卷气"之审美境界一样，这种碑铭文字所独具的"金石气"亦成为碑派书家所迷恋追求和向往的理想审美境界。

概括地说，"金石气"的审美内涵体现为三个方面：一是雄浑，二是古拙，三是虚穆。如果说帖学的"书卷气"体现了一种技法高超娴熟、人工修饰的儒家美学风范，而碑学的"金石气"则体现为一种天工造化、返朴归真、自然浑穆的老庄美学态度。或者换一个角度，前者是优雅、飘逸、秀润的阴柔之美，而后者则是返虚入浑、积健为雄的阳刚之美。应该说，两者都是优秀的传统文化与东方哲学精义的艺术体现，两者交相辉映，融合嬗递，共同构筑起中国书法艺术审美的理想境界。然而，在碑学崛起之前，长期重帖轻碑导致重视帖学的"书卷气"，甚至唯"书卷气"的帖学一派独尊，这之中深层的原因就是具有"书卷气"的帖派书法所推奉的阴柔之美比之"金石气"所体现的阳刚之美更符合封建的道德伦理规范和价值判断。

我们今天面对风格繁多且数以万计的墓志书法，从中感受和品读流溢其间的金石气韵，为之激动，为之倾倒的时候，是否感到了这种审美追求恰恰体现出了与时代的进步、民族的复兴步调相一致呢？

第十讲 墓志书法的创作转换

　　墓志特别是魏晋南北朝墓志，在各类碑铭刻石中形式很有特点，皆为正方形或准正方形。其书体介于楷、隶、行之间，熔篆、隶、楷法于一炉，字形虽然不大，但意古气厚，这些都给我们的书法创作以有益的启发和借鉴。但因其毕竟不同于以技法的高度完善成熟为特点的经典帖学，且精芜繁杂。因此，我们在学习借鉴时就必须保持自己的清醒认识和独立见解，不盲从，不照搬，而是要在分析借鉴的基础上，使其风格特点在我们的创作过程中得到合理有效的转化，古人所谓"化古神为我神"者是也。

　　下面，笔者结合自己创作中的感想和体会，从笔法、结体及书体三方面谈几点粗浅认识。

一、透过刀锋看笔锋——笔法转换

　　启功"透过刀锋看笔锋"这句诗可谓人皆熟知且广为引用。这句话的原意是告诫习碑者不要刻意模仿刀凿之痕，而是要从刀锋推想出墨迹书写的笔锋，要"师笔"不要"师刀"。"师刀"会怎样呢？那无疑是缘木求鱼了。看法不可谓不精当，告诫也不可谓不中肯，但问题却并不是这么简单。

　　首先，当我们真的看到了笔锋却已并非是该墓志给我们的印象和感受，而是面目全非的另一种样子了。比如，部分出土的写而未刻的墓表，若将其与同种类型风格的墓志相比，已全然不见墓志书法那种凝重朴厚、古意盎然的意韵了。例如，现存故宫博物院的一批高昌墓砖，早在1930年就被黄文弼系统发掘出土，时至今日，对"魏碑体"书写原貌的追索并没有完全得以解

决，更无法谈及还原墓志书法的古意。我们被刀痕斑驳的墓志所陶醉，却不能为原始未着刀刻的"笔锋"而激动。

其次，透过同一方墓志的"刀锋"，不同的学书者往往会"看"到不同的"笔锋"，这是典型的"一题多解"。甲可能看到笔锋的沉重；乙则可能看到笔锋的奇崛；丙可能看到笔锋的朴拙；而丁则可能看到笔锋的峻利；等等。正如前面所说，这自然是由于加入了作者自己想象成分的"误读"所致。然而，恰恰是这种自以为是的"误读"才"读"出了种种属于自己追加的审美意韵，才能使作者得到启发，找到并形成自己的创作风格与特点。我们以《张玄墓志》为例，何绍基当年很年轻的时候得到此志原拓孤本，十分珍爱，终生未曾离开，自然长期摩挲临写。何自称"得力于北魏人笔法"，盖出于此。何氏临作传世罕见，但我们可以从其行楷书中探知此中消息。何氏行书的典型风格，初看来其结体宽博似得于颜楷，但细细审之，却全无颜楷的沉雄豪迈，而优雅、空灵、宕逸的意韵与《张玄墓志》却一脉相承。不仅如此，其捺脚、走之及撇、竖钩等笔画则与《张玄墓志》形神皆似。可知何氏"得力于北魏人笔法"并非欺世妄语。如果说何氏从《张玄墓志》中得到空灵与宕逸，那么，当代胡问遂临写的《张玄墓志》却是得其凝重与典雅。胡是现当代以功力深厚著称的书家，其临作形神兼备，一丝不苟。然而细细对照原拓，原拓中起止笔处的劲峭虚灵却被胡的"笔笔中锋"所改造了，转换成了蕴藉含蓄典雅庄重。如何、胡这样同习一种碑志而成就不同创作风格的书家不胜枚举。

因此说，"透过刀锋看笔锋"没错，"看"出各种各样的"笔锋"也没错，即使真"错"了，也不必大惊小怪，非追求其中的"正统笔法"不可。因为关键问题是作者要保持自己独立的审美想法，要通过高妙的想法从中将"错"就"错"，写出一种独特的趣味。从这个立场来看，"透过刀锋"所看到的"笔锋"仅是精神的、想象的，而不是物质的、行迹的。这里，更为本质的是关涉到学书者自身的认识和感悟问题。我一直认为，"想法"比"写法"更重要。纵观书法历史，有"正统"的书家却无"正统"的笔法，其原因就在于不同时代的书家都有各自独特的"想法"。

当然，"刀锋""笔锋"问题还远不是笔法的全部。长期以来，帖学的发展延续形成了一整套传承有绪的用笔方法。笔法当然重要，漠视笔法则必

然坠入野狐禅之类的歪门邪道，所以赵孟頫有句名言"用笔千古不易"，就是对笔法问题重要性的强调。然而自明代以来，书写工具与材料的发展如长锋羊毫与生宣纸的出现，对帖学笔法提出了严峻挑战。特别是碑学崛起之后，人们发现，墨迹书丹上石经由刻工刀刻之后，点画线条的形态质感发生了奇妙的变化。首先是帖学用笔主张"欲右先左、欲下先上"的逆入和强调"无往不收、无垂不缩"的程式化笔法被平切、直切甚至锥凿之刀法所打乱，变为劲挺、险峭、凌厉和斩截，使点画增添了特有的张力和动势。再者，帖学笔法中注重两端而往往忽略线条的中段部分，由于刀凿刻削，碑学笔法则纠正了帖学习惯用笔造成的一掠而过、中段空怯的弊病，变得充实浑厚饱满挺括。包世臣在《艺舟双楫》中说："余观六朝碑拓，行处皆留，留处皆行。凡横直平过之处，行处也。古人必逐步顿挫，不使率然径去，是行处皆留也。转折挑剔之处，留处也。古人必提锋暗转，不肯撇笔使墨旁出，是留处皆行也。"包氏分析的确精当，然而，与其说包氏在这里真正"透过刀锋"看见了"笔锋"，还不如说包氏是在六朝碑拓中"误读"出了这种观念和感想。但这一"误读"的意义却十分重大，因为它使得那些碑派书家在实践中创立形成与帖派笔法迥异的碑派笔法，找到了切入点。

　　大家公认的碑派书法开山者，当推邓石如。邓氏精篆刻，人评其"印

胡问遂临《张玄墓志》（局部）

从书出"，又说其"书从印出"，正说明其从刀刻石痕中悟出碑派的用笔之法——铺毫逆行且加重顿挫。这样所写出的点画线条生辣浑厚，散溢着苍茫的金石气息。"铺毫逆行"与"加重顿挫"成为碑派笔法的基本特点和不二法门。"铺毫逆行"是指行笔过程中向右运行将笔管先倾斜向左，向下运行则将笔管先倾斜向上，使笔端锋颖铺开，顶纸逆行，以增加行笔涩势，这样所写出的线条饱满质实，且两边毛糙不滑。"加重顿挫"是指在行笔过程中以"曲笔"写线条，而在转折处增加提按，使笔力内含，不轻易滑过。这种用笔特色，在邓石如行草书中表现得最为典型。需要说明的是，碑派书法的这一特点除了用笔方法的革新之外，长锋羊毫与生宣纸的大量使用也是重要原因之一。

华人德在《论长锋羊毫》一文中指出，长锋羊毫逐渐使用，是建立于清代碑学运动兴起后，人们大量使用生宣进行书法创作的基础之上的。书写工具的使用是否合理，一定程度上直接影响着书法创作的艺术效果。如王羲之《兰亭序》丝丝入扣、毫发毕现的墨迹，如果没有硬毫鼠须笔的介入，恐怕也是难以出现那样风姿绰约的风格的。同样，赵之谦遒厚奇崛的魏碑体行草书，离开柔软蓄墨的长锋羊毫也是难以完成的。金农书工八分，一变汉隶，截毫端作字，或卧笔横扫，自称"漆书"。金石文字学家洪亮吉、孙星衍均精篆籀，他们用长颖笔先蘸墨，等其晾干后再把笔端剪齐，然后来用写篆字，也有用烧毫的方法来去其锋颖，以求笔画圆劲匀称。邓石如则用长锋羊毫，不加剪裁，悬腕双勾，五指齐力，管随指转，笔锋自正，毫端着纸，如锥画沙。其笔法迟重拙厚而一丝不懈，故无论篆、隶、草、楷皆有博大雄浑气象。邓氏之所以形成如此风格，在一定程度上是得力于长锋羊毫的。以后碑学派书家擅用长锋羊毫而见诸记载者有姚元之、张裕钊、赵之谦等。更有甚者，陈介祺作字常"苦无羊毫可用"，有羊毫又常"笔毫患其不长"，"以无笔用，书亦懒作"。足见长锋羊毫对碑学书法的影响至大。

至于生宣，中国书法史上最早使用生宣进行书法创作的当属南宋张即之，其《写经册》和《双松图歌卷》就是书画于生宣上的两幅作品。生宣在我国造纸史上还有"白纸""玉版宣""泾上白"等称谓，其特性是渗透力强、润墨扩散快、艺术效果鲜明。随着墨汁和纸的接触，笔在使用中的力量大小、角度不同，墨汁的渗透多少也会不同，这也使得碑派书法用笔线条出

现了千变万化的艺术效果。清代以来，造纸术日渐发达，大批碑学书家在进行书法创作时也选择使用生宣。事实上，对于碑碣墓志等大字创作的需要，生宣不但是首选而且是必须的。因为，碑学书法的点画苍茫浑厚、线质斑驳生涩、气韵恣肆雄浑，这些都是其他书法用纸难以表现的。

自邓石如之后，历代碑派书家都在此基础上对碑派笔法的合理转换做了大量探索和创造。何绍基长期浸淫《张玄墓志》用笔阔落而轻灵，赵之谦厚重而奇崛，康有为恣肆而磅礴；而同是朴拙，于右任腴润酣畅，徐生翁生辣稚拙，沈曾植峭拔宕逸；同是古雅，梁启超端严清俊，赵熙瘦劲典丽，胡小石苍辣狠重，谢无量烂漫清逸。至如吴昌硕的恢宏纵逸，萧娴的浑厚朴茂，陶博吾的憨直率真，游寿的凝涩刚烈，等等，也都是各领风骚、各臻其境。谈到帖学与碑学的审美趣味及表现方法的异同，沃兴华有一段非常恰当的概括："在创作观念上，帖学注重技巧，通过不断训练，熟而后巧；碑学注重意趣，熟而后生，生而后拙，天真烂漫，不拘一格。在用笔上，帖学流畅，提按顿挫分明；碑学凝重，直率单纯。在点画上，帖学温润遒劲，起笔和收笔处回环映带，灵动妩媚；碑学则方峻峭拔，粗犷质朴。在结体上，帖学多用外拓，笔势纵引，婉转流美；碑学则多用内擫取横向笔势，生拗宽博。"（沃兴华《从临摹到创作》）

墓志作为碑学体系的重要组成部分，其用笔的特点、方法与整个碑派用笔具有相同性和一致性。只是由于墓志字形较小，其用笔更应注意细致精到，努力做到"稳""准""狠"，才能获得墓志书法特有的"生""涩""拙""野""辣"的艺术效果。

二、改造与雅化——结体转换

从结体方面来看，墓志可以大致分为两大类。一类是北魏晚期及隋唐时期严谨、规整、楷法成熟完善的一类，如《张玄墓志》《董美人墓志》《苏慈墓志》等；另一类则是以北魏初期墓志为典型，结体自由随意、书刻较为粗率的一类，此类作品在整个墓志类中所占比例较大，数量众多，不胜枚举。因此，我们在临摹过程中，对前者进行结体方面的改造与雅化，似无太大的必要；但对后者则不然，必须在临摹过程中随时对其结体造型进行改造

于明诠《李白诗二首》扇面

甚至重建，使其雅化。因为这类墓志固然有其朴拙、生动的特点，但毋庸讳言也存在着四个方面的问题：

一是结体过分随意，甚至造成某种夸张失度，个别字歪斜失衡。

例如，刊于北魏宣武帝永平四年（511）的《元保洛墓志》，此志结体随性诘诎，奇异生动。但仔细观察分析部分字形，则难免剑拔弩张、矫揉造作之嫌。例如该志中的"节""都""山""万""军"等字的结构，因夸张过度令人观而极度不适。诚然，墓志书法的结体奇异本是一大艺术特色，但过分的夸大和强调构字歪斜，反而丢失了书写的自然性，我们完全可以做出一些适度的改造。

二是写刻粗糙，拙陋之处较多。

如《元彬墓志》，此志乃北魏初期"邙山体"代表性作品，风格粗犷雄浑，奇崛恣肆。从大局着眼，有的笔画刻得非常精彩，长撇圆钩等带有明显弧度的点画边廓流畅而肯定，某些字表现了那种稚拙率真之美，使人陶醉。然仔细观察，有些个别字则存在粗服乱头、不修边幅所导致的粗糙拙陋，如"孙""节""庭"等字镌刻得比较粗糙，甚至"晖"字漏刻了"军"第一笔的竖画，"述"漏刻了"术"的点画，"承"字则少刻了一横。虽然瑕不掩瑜，不能因此否定其卓越特殊的审美价值，但我们也不必东施效颦，简单照搬。

三是点画错刻、漏刻现象不同程度地存在。

这类墓志数量较少，一般没有界格，笔画或长或短，字形或大或小，随意性强，似乎未经书丹和谋划布局，由工匠直接奏刀而成。因刻写随意草率，所以笔画常常出现错误。如《徐氏墓志》中的"县"字，右边的笔画就是明显的错误；再如《刘庚之墓志》中"刘"字的左边就多刻了一横画。所有这些问题，我们在临习借鉴时，不能囫囵吞枣照单全收，而应取长避短适当纠正。

四是别字、异体字甚至随意造字现象较为常见。

汉末直至隋唐，各个时期的墓志书法，都直接参与了汉字书体由篆隶八分书逐渐转向行书、楷书，正式定型并走向楷法极度完备之巅峰的全过程。大量碑别字的出现应用，正是这一漫长嬗变过程的产物。而北魏墓志的大量刊刻，其中有不少就出自于平民百姓刻工之手，他们没有很高的文化修养，汉字识读与书写、刊刻水平参差不齐，故产生别字、错字、漏字的几率较大。如刻于永安元年（528）的《元道隆墓志》，略加统计，就可以看出在这篇仅有449字的铭文中，碑别字就有39个之多。类似情况十分普遍，另如《吐谷浑氏墓志》《元略墓志》等，都有大量的碑别字存在。后代书家、学者有许多碑别字方面研究著录的书籍文章，我们在临习借鉴时，可以阅读参考，如赵之谦《六朝碑别字》、罗振玉《碑别字》、秦公《碑别字新编》等。

以上所述及的诸多方面，我们在临习尤其创作借鉴时必须根据具体情况，对其进行必要的改造与雅化，而不能机械地一味临仿照搬。改造与雅化的过程就是"去粗取精、去伪存真"的分析再造过程。当我们选定某种墓志作为临摹范本时，必须注意通过以下几个方面进行结体的改造与雅化。

其一，对该墓志的整体风格特点要有宏观的准确把握。特别是其结体有哪些突出的特点，这些特点是怎样感动了你，让你选择此墓志而不去选择其他墓志。只有真正打动了你情感的东西，你才会真正地对其产生兴趣。而一旦兴趣浓烈起来，欲罢不能，才能真正深入地去研究它。通过深入地研究分析，找到只有此墓志具有而其他墓志碑帖皆无的那一种美的特点，以此为基本的立足点，再去一一地对照其具体的点画与结体临摹分析。凡是体现了这种美感特点的要吸收拿来。反之，有悖于这种美感特点甚至夸张失度失衡粗糙拙陋的则要改造，甚至按照这种美感特点进行重造。

其二，这种改造和雅化的目的是努力创造出一种新的和谐、新的情趣、

《元道隆墓志》

新的美感。这种新的和谐、情趣和美感是建立在该墓志原有的生动自然、朴拙浑厚、峻健古雅的基础之上的，而不能将其用死板的程式和套路去作限定。张裕钊（1823—1894）和李瑞清（1867—1920）可谓是清末民初两位功力精深的碑派书家，特别是张裕钊点画坚劲、体势纵逸，峭拔严峻，深得康有为的推许。然而他学《张猛龙碑》却失掉了其险峻生动的特点，趋于程式化，刻板呆滞。李瑞清力追《石门颂》却抖颤做作，失去了《石门颂》的纵逸奇肆。说明他们两位在对原碑进行改造和雅化的过程中，还存在某些不成功的遗憾。

其三，改造与雅化的过程也是临摹创作者充分发挥自己的审美感受和主观能动性，进行大胆实验、大胆探索的过程。正因为墓志书法在笔法、结体

方面还不成熟完善甚至刻制粗糙等，从而给后来的临摹创造者留下了自由想象和发挥创造的空间。临摹学习古代碑帖有主动与被动之分，譬如临习前面所说较为成熟完善的某类墓志尤其唐代楷书时，往往就处在一种被动的学习状态。稍加改动或略参己意都会导致与原碑帖不相符合，甚至差之毫厘失之千里，因而只能完全被动地去适应碑帖。这样久而久之，一方面手的机械发挥难免形成一种程式化的系列连贯动作，即个人习气；另一方面，练习者的审美感受完全被古人所主宰，从而失去审美个性，甚至堕落为审美的懒汉。而一旦去创作一幅楷书作品时，问题就显得严重起来，就会陷入古人所说"无我便杂，有我便俗"的两难境地。而倘若一味照搬经典碑帖照猫画虎，又很难摆脱"书奴"之讥。因此，这些大量的自然生动的墓志作品，恰似古人留给我们去发挥创造的"半成品"，因为它们精到、精美而绝不是精纯、精熟。这正是墓志书法对于今天我们学书者的参考价值和启发意义之所在。当然，这种探索和创造必须建立在大量临习和反复实验的基础上，而不是简单嫁接、一蹴而就就可以轻易成功的。

三、魏体行草化——书体转换

在书法史上，行书、草书以及行草书的出现与分化，几乎是同步的。古代书论一般将书体划分为真、草、隶、篆四体，真书（即正书、楷书）、篆书、隶书较为独特，而"草"实为行书、草书以及行草书的"三合一"。这种"三合一"的行草书（此名称更为包容、准确）发展至今，大致形成了以下三种体系：一，以东晋"二王"潇洒妍美风格为代表的行书体系。书法史习惯称之为"二王"行书（其实亦包含"二王"草书），"二王"行书的最大价值在于"变古至今"，并且形成了特有的"内擫"笔法，后代如宋米芾、元赵孟頫等都属于这一系列；二，唐颜真卿在行草中融入"篆籀"笔意，将古体正书的厚重沉稳和帖学的流动飘逸相结合，易圆为方，变背为向，开创了行草书的另一种模式，可与"二王"行（草）书并驾齐驱，我们称之为"颜体行书"（实为"颜体行草书"）；三，清代碑学勃兴以来，由大批碑派书家如邓石如、赵之谦、沈曾植、康有为、于右任等，将魏碑（正体书）的用笔方法和结体字势，与行草书巧妙结合，从而形成了第三种行草

书体系，我们称其为"魏体行草"。诚然，从书学实践和风格流派的角度来看，"魏体行草"与前两者行书体系有着更为本质的区分，它的出现可以说标志着"碑帖结合"具体实践的新成果。典型意义的魏体或称魏碑均为正书，如何使其行草化一直是碑学运动崛起以来碑派书家努力探索的重大课题之一。因此，这个新的探索，从一开始就步履艰难，充满了各种挑战。

由于碑派正书皆单字独立，且具有凝重生辣、拙朴奇崛的诸多特点，解决好上下贯通即"连"的问题，就不能仅仅靠书写的速度，而只能"利用每个字因欹侧不稳需要左右上下相互依靠支撑的体势来连贯独立的单字，使之浑然一体"（沃兴华语）。事实上，所谓"魏体行草化"，更为本质的是要在行草书的创作过程中自觉掺入魏碑的笔法（包括碑刻的刀法）与"金石气息"的理念，而这种笔法与意念就是一种可感又不可名状的"碑意"，除了需要书家具体的书写实践外，还需要多方面的修养才能，方可领会、参悟、表达。在这个问题上，自邓石如、赵之谦到康有为、于右任及沈曾植诸家皆各显其能、各臻妙境，用自己的创作实践，努力践行着"魏体行草"的形成与推进。

邓石如以篆隶笔法化碑为行、为草，圆转浑厚，气脉重拙。如其《海为天是》五言联，此联是他寓篆隶笔意于行草的杰出代表作品，碑底帖面，然丝毫没有减弱其潇洒出尘、神完气足的郁勃之气。穆孝天、许佳琼所著《邓石如》一书中曾赞誉此联："有人以为他的楷、行、草很难与他的篆、隶之书相媲美，但我不知道哪一代还有哪位书家的行草之作能与邓公此帧可以并驾。"

赵之谦以颜化碑，所作行书奇崛厚重、宕逸多姿，其行书手札尤令人叫绝。例如《与杏帆行书手札》，此作写得轻松自然、率意洒脱，书者性情自然流露。既有颜真卿的宽博雄伟、还有"二王"之秀雅风流，但最为明显的则在于魏碑、隶书用笔与结体特点的融入，浑厚质朴潇洒飘逸，总体给人以率意古朴、茂密沉雄之感。

康有为任情恣性雄强霸悍，所作"康体"行书以《石门铭》为根底，又得陈抟行楷神韵，用笔回环纵宕气势开张，汪洋恣肆酣畅淋漓，又以气脉浑化相贯通，有凛然不可侵犯之态。此《斯文至乐》五言联，亦得力于《石门铭》与《泰山经石峪刻经》之厚重雄浑，融篆隶于行书，逆锋入纸，迟送涩进，笔力峻拔；字体笔画平长，纵横捭阖，转折处圆浑苍厚；结字上紧下

松，气势开张；墨色苍润相间，古朴雅致，具有浓郁的北碑笔意，可谓熔铸古今，自成一派。

于右任长期浸淫墓志碑刻，功力殊深，最可贵者能"化百炼钢为绕指柔"，或为行，或为草，皆磊落坦荡，举重若轻。于氏晚年致力于"标准草书"，意欲将灵活多变的草法统一为一定格式，惜未能推广，其弊或在其"标准"二字。但于氏碑体行草书却不愧为近现代书法艺术皇冠上的一颗璀璨明珠，于也被誉为现代"草圣"。于右任的草书条幅冲淡洒脱，疏朗有致，看似漫不经心之作，而细细体味却笔力千钧，含蓄老练，韵味十足，充分体现了于右任晚年书法人书俱老的艺术境界。其书法之所以能够达到这种浑然天成的效果，主要得益于其深厚的北碑功底，以碑作行草，兼容南帖之腴润洒脱。沉着劲

邓石如《海为天是》五言联

健中不失自然流美，粗犷厚实中不乏文人雅韵。钱君匋曾这样高度评价于右任的魏体行书："能够包括婉约劲挺，凝练绵邈，古拙峻峭，倜傥锋利，静穆闲逸，盘曲滞涩，流丽典雅，且能在字里行间，表现出大气磅礴，有翻江倒海之势。在学北碑的诸家之中，就这一点已经超过别人而自立门户，雄视书坛，光辉万丈，使见者惊叹不已。于右任手下的笔墨，对北碑的妙处能继

赵之谦《与杏帆行书手札》

承，能创新。他的笔型字貌所流露出来的个性，特别显著、强烈，因而成为有名的'于体'。"

沈曾植早年致力帖学，曾对米南宫、黄山谷行草书浸淫多年，后专攻黄道周行草，并成功地融入汉魏六朝碑版和流沙坠简，碑帖结合，到晚年已臻"通会之际，人书俱老"之佳境。虽然初看来，其结体扁宕朴厚貌似黄道周，但用笔狠辣冲宕，波磔分明，笔有尽而势无穷。曾熙评沈氏书法："工处在拙，妙处在生，胜人处在不稳。"可谓的论。沈氏《规模豪气》对联融篆隶、章草笔法于一体，笔势雄强，内力刚硬，气格沉着，古厚遒劲。用笔主要以方为主，又兼施侧锋，起笔与转折之处灵动遒劲，峻拔孤峭，一改传统帖学圆转飘滑之弊病。在结体上，右角上耸，左低右高，横势飘逸，雄奇高古。既宽博开张，又跌宕起伏，险峻拗峭。虽然是北碑笔法为主，但仍可以从中看出黄道周行草结体扁平以及倪元璐用笔苍涩迟重的审美韵味。

自清代碑学勃兴以来，尽管碑帖之争一直未曾停息，双方各执一端，各

擅胜场，但总的趋势却是以碑与帖的融合发展成为书法艺术演进的主流。很多书法学习研究者，对历代碑刻志石特别是北魏碑刻墓志，很是着迷甚至癫狂。无论出自名家高手的碑石经典，还是出自民间书手刻工粗率的无名碑志，历经历史风雨的剥蚀漫漶，其特殊的历史沧桑感、神秘感以及由此而生发的"金石气"，皆被爱好者、研究者视为铭心绝品，标榜为书法至境。不仅纷纷研究著录，更作为学习书法的临摹范本。这种风尚潮流浩浩汤汤，唤醒了一些自幼以"二王"、颜、柳为宗的"帖学书家"，他们也自我反省，开始思考并自觉关注、吸收北碑笔法结体的风格特点。于是，碑帖不再是水火不容的对立排斥，而是兼容并蓄、融合互参。当年陈独秀指斥沈尹默书法"其俗在骨"，强烈地刺激了沈氏，其中年以后致力于碑学，

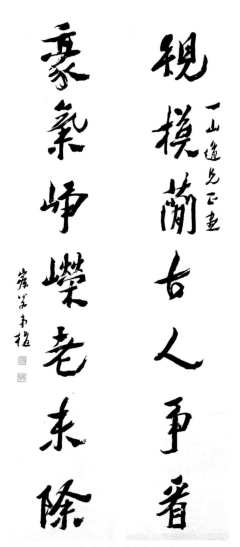

沈曾植《规模豪气》七言联

以北碑强其骨，终获大成。由浙江人民美术出版社出版的《沈尹默临书墨迹系列》中，便有其中晚年所临《崔敬邕墓志》《刁遵墓志》《郑文公碑》《墓志集粹》等数种，骨力洞达，形神兼备。沈尹默先生由此形成了"暗碑明帖"的独特书风和鲜明的艺术特点，与他素所尊崇的"二王"行草书相比较，线条中段圆浑饱满，古厚雅逸。人们往往只看到沈氏笔笔中锋的执拗，却忽略了他中年后以碑壮其骨的学书观念路径的改变。其实，陈独秀所言"其俗在骨"的弊病并非特指沈氏一人，而是泛指当时偏执帖学之一端的靡弱风气。因此说，清末民国以降大多数在书法艺术创作中有所成就者，无

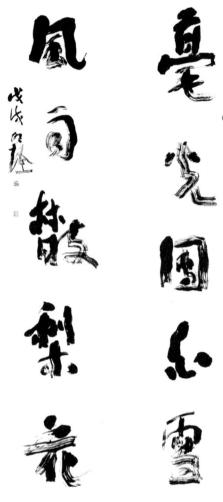

于明诠《毫光风雨》五言联

不是走碑帖结合的道路，一方面立足传统经典帖学固其根基；另一方面旁搜远绍，广泛涉猎碑铭志石及民间书法，广开思路，以帖养其血脉，以碑强其骨力。

现代书法史上，林散之、沙孟海、谢无量、李叔同等，皆是碑帖融合以臻化境的典范。

林散之世称"当代草圣"，以大草闻名于世。他的草书胎息"二王"，宗法旭素，又旁参黄山谷、祝京兆、王孟津，独创"拖泥带水"笔法，纵肆缭绕，虚穆浑沦。林氏行草书是典型的碑帖融合风格，因为他尝自言六十岁之后主攻学草书，但他长期临写汉碑，几十年从未间断，其行草书点画线条苍劲圆浑，均自汉碑化出。若没有写汉碑的扎实功底，是不可想象的。他曾说："我学汉碑已有三十几年，功夫有点。学碑必从汉开始，每天早上100个字，写完才搁笔；人不知鬼不晓，如呆子样，把汉人主要碑刻摹下，不求人知，只求自己有点领会；1965年，我苦练一年《礼器碑》。"可见，林散之长期浸淫汉碑，悟得"隶法入草"，并非仅仅是一种形式上的简单嫁接，而是从用笔、用力、用纸、用墨等方面融汇汉碑精神，且长期思考，大胆探索的独特创造。

沙孟海博学多识，不但于书法四体皆擅，以擘窠榜书为能，而且精于篆刻和书法史论。他十四五岁时，钟情王羲之《圣教序》，学习数年而不得其

法，于是转师黄道周，在此期间结识了碑学大家钱罕（字太希），跟随钱先生遍习北朝碑版，且旁涉索靖、钟繇等。后又得吴昌硕、康有为诸先生指教，广泛临习了《祀三公山碑》《郙阁颂》《衡方碑》等。在行草书上，沙氏多得益于苏轼、黄庭坚、米芾等宋人书风，旁参祝允明、黄道周、倪元璐等明清诸家。由此可知，沙孟海行书尤其擘窠大字之所以雄浑刚健、古厚苍劲，近现代以来罕有其匹，正是其广收博取碑帖结合之学书路径与理念的成功体现。

弘一《致刘质平行书札》

　　谢无量书法取法魏晋，碑帖兼融，又不主宗一碑一帖。他对魏晋风韵的追寻，避开了元明清帖学的常规途径，甚至对唐宋一脉也不加眷顾，而是直取魏晋。他抛开了书法纯文人化取向，打破了帖学的文野之别，扩大了帖学的取径范围，兼采汉魏碑刻及民间残纸意趣，以求其风骨之清峻朗润。从而一扫明清文人书风末流的酸腐和孱弱，透露出一种清健率朴、碑质帖趣之美。于右任先生曾高度评价谢氏书法："笔挟元气，风骨苍润，韵余于笔，我自愧弗如。"

　　至于李叔同的书法，其书风前后分野十分明显。李氏早期主攻篆隶，又加上当时碑学兴盛时风熏染，于《石鼓文》《峄山刻石》《张猛龙碑》《天发神谶碑》《龙门十二品》等浸淫尤深。彼时其书法之碑学面目十分明显：用笔方圆结合，但以方笔为主；笔画棱角分明，厚重古拙；结体向右上方伸

弘一《悲欣交集》

展，受《张猛龙碑》影响。李叔同出家之后，法名弘一，内心情感世界发生了重大变化，体现在书法上亦十分明显。其楷书《即今若觅》七言联书于1921年，此年四十二岁，正式出家（1918）后第三年二月所书。用笔结体明显带有《张猛龙碑》痕迹，但气息却已经没有了之前的剑拔弩张，此时的书风已经由恣肆张扬、峻拔险峭渐渐走向含蓄内敛、平和静穆。而《节录大方广佛华严经入法界品》则是后期典型的"弘一体"楷书，此际已经全然没有碑帖界线了。既没有了碑的棱角斩截，也不见帖的飘逸飞扬，甚至没有了章法的刻意安排和书写节奏的起伏跌宕，只有一点一画间的整齐安详，读者和观众所感受到的，只有心如止水和虔诚慈悲。1942年圆寂前《致刘质平行书札》，是他晚年典型的行书，也是由他的"弘一体"楷书所化出。而其绝笔《悲欣交集》更是他内心幻灭、平淡至极的写照。弘一晚年平和简穆、圆融安详的楷行书风与其对佛法佛理的深刻参悟是完全一致的，是他内心清净、慈悲、法喜、安详的佛光显现。

碑帖融合无疑是清末民国以来书法繁荣演进的主流大势。其结果必然导致传统意义上的笔法、结体、章法以及书体的不断革新与变化。而这一融合变化，又进一步地推动和促进了当代书法创作呈现了多元化的发展趋势。

后　记

　　二十年前，应编辑之邀，我编写了一本薄薄的小册子《墓志十讲》，虽浅薄谫陋，出版后却得到了许多师友同道的热情鼓励。当时作为整套丛书之一，由于规格统一、字数所限，对墓志书法起源、特点、赏析及临写方法、创作转换与借鉴等方面仅仅作了一些简略介绍，浮光掠影，未能顾及全面。此次修订，虽然仍保留十个章节，但在原来基础上，又做了一些调整和丰富。一，将原来第五、六两讲合并为一讲即第五讲"墓志名品书法概赏"。二，增加了"新出土墓志精品书法概赏"，即第六讲。这一讲主要是选取了20世纪80年代以来新出土的部分墓志精品，作一"巡礼"。近几十年来，墓志出土体量较大，精芜驳杂，同时随着文物收藏市场的繁荣，真赝难辨。故本书选择时一般选取国家文物部门的正规藏品，或经专家考证鉴定并在权威报刊杂志发表著录者。三，将原来第八讲"碑帖之争与墓志书法审美"与第九讲"墓志临习技法简析"顺序相互调换，从全书的篇章结构来看，更加合理。另外，除第六讲为全新内容外，其他各个章节均在原来基础上适当做了增加和丰富。尤其是第十讲"墓志书法的创作转换"，遵照编辑要求，较多地增加了一些个人的创作体会和作品图版。这里特别需要说明的是，对墓志书法的临习借鉴，只是我个人书法学习研究过程中的一点心得，无论临习还是创作方面的体会都未能深透，所谓创作则更不足为范，仅供读者朋友们阅读时略作参考而已。

　　本书编写过程中参考了近年出版发表的多种学术著述及相关的文献资料，在此一并表示衷心感谢。同时向各位编辑的辛勤付出，表示诚挚谢意。由于本人水平所限，加之时间仓促，书中一定还存在不少错误和遗漏，恳望专家学者及广大读者朋友多多批评指教，谢谢。

<div style="text-align:right">

于明诠

2023年4月20日济南

</div>

图书在版编目（CIP）数据

墓志书法审美与临创十讲 / 于明诠著. -- 上海：
上海书画出版社，2024.4
（当代实力书家讲坛）
ISBN 978-7-5479-3323-7

Ⅰ.①墓… Ⅱ.①于… Ⅲ.①碑帖—研究—中国
Ⅳ.①J292.2

中国国家版本馆CIP数据核字(2024)第060523号

当代实力书家讲坛

墓志书法审美与临创十讲

于明诠　著

责任编辑	杨　勇　黄燕婷
特约编辑	罗　宁
审　　读	陈家红
特约审读	张庆洲
责任校对	黄　洁
封面设计	王　峥
技术编辑	顾　杰

上 海 世 纪 出 版 集 团

出版发行　　⑧上海书画出版社

地址	上海市闵行区号景路159弄A座4楼　201101
网址	www.shshuhua.com
E-mail	shuhua@shshuhua.com
印刷	上海盛隆印务有限公司
经销	各地新华书店
开本	787×1092　1/16
印张	13.5
版次	2024年4月第1版　2024年4月第1次印刷

书号　　ISBN 978-7-5479-3323-7
定价　　98.00元

若有印刷、装订质量问题，请与承印厂联系